잘 읽히는 본문 디자인을 위한 한글 타이포그래피 안내서

한글 타이포그래피 안내서

2021년 11월 1일 초판 발행 • 2022년 8월 23일 2쇄 발행 • **지은이** 김은영 • **펴낸이** 안미르 안마노 **크리에이티브 디렉터** 안마노 • **편집** 김소원 • **디자인** 김은영 • **제작진행** 옥이랑 • **영업** 이선화 • **커뮤니케이션** 김세영 **제작** 한영문화사 • **종이** 티엠보스 사간 55 198g/m², 칼라플랜 팩토리 옐로우 135g/m², 아도니스러프 내추럴 76g/m² 글꼴 Noto Serif CJK KR SemiBold/Light, Noto Sans CJK KR Bold/DemiLight

안그라픽스

주소 우 10881 경기도 파주시 회동길 125-15 • 전화 031.955.7755 • 팩스 031.955.7744 이메일 agbook@ag.cc.kr • 웹사이트 www.agbook.co.kr • 등록번호 제2-236(1975.7.7)

© 2021 김은영

이 책의 저작권은 지은이에게 있습니다. 저작권법에 따라 한국 내에서 보호를 받는 저작물이므로 무단 전재와 복제를 금합니다. 정가는 뒤표지에 있습니다. 잘못된 책은 구입하신 곳에서 교환해드립니다.

ISBN 979.11.6823.000.2 (93600)

한글 타이포그래피 안내서

김은영 지음

이 책은 한글 타이포그래피를 처음 배우거나 그에 관심 있는 디자인 전공생을 대상으로 합니다. 대상이 누구이든 잘 읽히는 한글 본문을 디자인하기 위해 익혀야 하는 핵심 항목은 다르지 않습니다. 글꼴이 갖는 영향력을 스스로 느끼고, 자신의 의도에 적합한 글꼴을 고르고 이로써 읽기 쉽고 이해하기 쉬운 상태를 구현하는 것들 말입니다. 하지만 대상이 달라지면 같은 주제라도 전달하는 방식이나 내용의 깊이는 사뭇 달라질 수밖에 없습니다.

이 책은 제가 최근 디자인 학부의 '타이포그래피' 기초 수업에서 다루었던 개념들을 중심으로 개개인이 조금 더 공부하거나 고민해 봤으면 하는 주제들을 담고 있습니다. 이런 지식들은 실무에서 활용하지 못하면 의미가 없기에 디자이너들이 타이포그래피 작업에 주로 사용하는 '어도비 인디자인'의 몇몇 기능에 대해 실질적 조언을 더하기도 했습니다. 물론 이 책은 프로그램 매뉴얼이 아니므로 자세한 기능 설명은 싣고 있지 않습니다. 또한 저는 지금 이 글을 읽는 대부분의 독자분들과 마찬가지로 글자를 설계하는 사람은 아니기에 한글 글꼴을 만드는 법에 대한 내용 역시 이 책에서는 다루지 않습니다.

이 책은 신국판 판형이며 내지에 크게 두 가지 판면 체계를 사용했습니다. 1-3장은 신국판 판형에서 쉽게 볼 수 있는 판면이고, 4-5장은 그보다 작은 사륙판 판형에서 주로 사용되는 판면입니다. 판면 크기가 글을 읽는 데 어떤 영향을 주는지 이 책을 읽으면서 자연스럽게 느껴 보시면 좋겠습니다. 그리고 이 책의 마지막 장을 넘기실 때는 판면의 크기가 바뀌었다는 것이 무엇을 의미하는지 스스로 답할 수 있으시길, 제가 이를 바꿀 때마다 어떤 부분들에 차이를 주었는지 발견하셨길 바랍니다. 물론 꼭 이런 부분들에 차이를 주어야 하는 것도, 이런

부분들에만 차이를 주어야 하는 것도 아닙니다. 중요한 것은 한 가지 변화가 다른 항목 어쩌면 다른 모든 항목에 영향을 미친다는 사실을 깨닫는 일입니다.

이 책은 정답이 아니며 한 사람이 지금까지 쌓아 온 지식과 견해를 정리한 하나의 해법입니다. 따라서 여러분이 반드시 따라야 할 기준이 아니라 지금의 여러분이 한글 타이포그래피를 시작하는 기준점이 될 수 있을 뿐입니다. 기준점은 계속해서 바뀔 수 있습니다. 부디 이 책이 여러분 스스로 기준점을 찾아나가는 좋은 시작점이 되길 바랍니다.

> 2021년 10월 김은영

1. 글꼴 살피	[7]	
1-1 글꼴의 역	인상 살피기	
	글꼴과 활자체0	12
	활자가족의 의미0	14
	글꼴이 전하는 인상0	18
	글꼴의 인상을 표현하는 말0	20
1-2 글꼴의 -	구조 살피기	
	활자와 글자, 글씨0	22
	한글의 조형적 특징0	23
	한글 낱자의 기본형0	26
	조합형과 완성형0	28
	네모틀과 탈네모틀0	30
1-3 한글 글=	꼴의 분류 살피기	
	한글 글꼴의 분류체계0	32
	형태 중심의 글꼴 분류(안)0	35
2. 글꼴 고르	크기	
2-1 용도에 대	막라 고르기	
	제목용 글꼴과 본문용 글꼴0	42
	본문용 글꼴의 유의점0	45
	본문용 글꼴의 유형0	50
2-2 매체에 대	따라 고르기	
	인쇄물과 모니터의 차이0	52
	화면용 글꼴의 형태0	54
	화면용 글꼴의 굵기0	56

2-3 함께 쓸 글	글꼴 고르기
	조화로운 글꼴 쌍059
	어울림의 판단 기준062
2-4 한글 폰트	로 고르기
	한글 폰트의 의미066
	폰트를 고를 때 살필 점068
	폰트를 찾는 경로071
	폰트의 저작권074
3. 읽기 쉽게	글 흘리기
3-1 기본 용어	익히기
	판형과 판면078
	판짜기081
	글줄과 글줄사이083
	글자크기와 글자너비086
	글자사이와 낱말사이090
	글줄길이와 글줄 수093
3-2 글줄사이	조절하기
	근접성의 원리095
	읽기 규칙의 구현098
	적정한 글줄사이103
3-3 단락 정렬	하기
	단락 정렬 방식106
	단락의 줄바꿈 단위109
	단락 구분 방식112
3-4 글줄길이	조절하기
	적정한 글줄길이116
	글줄길이와 단락 정렬118
	글줄길이와 글줄사이121

4. 이해하기 쉽게 글 흘리기

4-1 다시 가독	성 생각하기	
	타이포그래피와 가독성1	26
	판독성과 가독성1	28
	가독성의 대상1	31
4-2 내용의 위]계 표현하기	
	유사성의 원리1	33
	여백을 이용한 구분1	35
	강조 표현의 목적과 방법1	37
	위계 표현의 목적과 방법1	41
4-3 시선의 호	도름 계획하기	
	연속성의 원리1	48
	읽기 방향을 고려한 배치1	50
	제목과 본문의 배치1	58
5. 눈으로 보	고 다듬기	
5-1 시각보정	이해하기	
	시각보정의 개념1	66
	시각보정 훈련1	71
	글자사이 보정1	75
	글줄머리와 글줄 끝 정리1	79
5-2 세로짜기	와 섞어짜기	
	세로짜기와 시각보정1	.84
	세로짜기의 유의점1	.87
	섞어짜기와 시각보정1	91
5-3 형태로서	여백 보기	
	폐쇄성의 원리1	97
	반형태로서 여백1	99

들어가는 글004
더 알아보기
조합형 한글 코드와 완성형 한글 코드029
팬그램과 로렘 입숨044
볼드(B)와 이탤릭(I)140
공백201
인디자인 팁
글꼴 모음과 글꼴 스타일017
용지 색과 검정 색058
로마자 균등 배치102
균등 배치와 모든 줄 균등 배치108
왼쪽 들여쓰기와 첫 줄 왼쪽 들여쓰기115
컴포저120
단락 스타일과 문자 스타일146
색조와 불투명도147
커닝178
스토리183
쓰기 방향과 문자 회전190
합성 글꼴과 GREP 스타일195
언어 설정196
나오는 글
이 책에 사용한 폰트 출처204
이 책에 사용한 폰트 찾아보기207

5
1
1
1
2

글꼴 살피기

5		
10		
٠		
15		
13		
20		

사크기 10pt. 글줄사이 19pt. 양끝맞추기. 글줄길이 102mm. 첫 줄 들여짜기 7mm

1-1 글꼴의 인상 살피기

글꼴과 활자체——우리는 디자인 전공 여부와 상관없이 일상에서 '글꼴'이라는 낱말을 자주 접한다. 대부분의 문서를 컴퓨터로 작업하기 때문이며 문서에 나타난 글자의 모양을 보고 "글꼴이 예쁘다." "여기 사용한 글꼴 이름이 뭐야?" 같은 식으로 대화한다. 원하는 글꼴을 사용하려면 컴퓨터에 파일을 설치해야 한다는 사실도 대략적으로는 알고 있다. 일상적인 의사소통은 이 정도로도 전혀 문제가 없지만, 타이포그래피를 제대로 배우고자 한다면 내가 사용하는용어의 정확한 의미를 알고 있을 필요가 있다.

글꼴은 일반적으로 영어 용어인 '폰트'(font)에 대응되며 일정한 시각적 특질을 공유하는 글자 집합을 가리킬 때도 사용한다. 후자 중 특히 활자 집합으로 의미를 한정하는 영어 용어는 '타입페이스'(typeface)이며 이에 대응하는 한국어 용어는 '활자체'이다. 그럼 폰트는 무엇이고, 활자체와 무엇이 다를까? 폰트는 글자를 표시하고 인쇄하는 데 활자체를 사용할 수 있도록 한 벌로 제작한 도구이다. 폰트를 구현하는 데에는 나무나 금속이 사용되기도 하고 필름이사용되기도 하며 컴퓨터 프로그램을 통해 디지털 파일로 제작되기도 한다. 한국에서는 '폰트'를 디지털 파일 유형을 지칭하는 데 사용하고 나무나 금속 막대에 글자를 새겨 만든 유형은 구별하여 '활자'로 지칭하기 때문에 이런 개념이 다소 어색할 수 있다. 하나의 활자체는 서로 다른 폰트로 존재할 수 있으며 하나의 폰트는 둘 이상의활자체를 합성하여 제작될 수 있다.

10

15

20

현시점에는 기본적으로 활자체가 다르면 이를 별개의 폰트로 제작하므로 '활자체'와 '폰트'를 구별 없이 사용해도 크게 문제가 없

10

15

1-1 글꼴의 인상 살피기

다. 그러나 둘의 관계는 기술적 여건에 따라 언제든 변화할 수 있음을 기억해야 한다. 나무활자나 금속활자를 사용하던 시기에 하나의활자체는 크기에 따라 다른 폰트로 제작되었다. 디지털 파일로 제작된 폰트는 프로그램에서 자유롭게 크기를 조절할 수 있지만, 활자의 크기는 물리적으로 고정될 수밖에 없기 때문이다. 멀지 않은 시기에 활자체와 폰트의 관계는 또 한번 변화할 것이다. 2016년에 발표된 '오픈타입 가변 폰트'(OpenType Variable Fonts) 기술이 그시작으로, 이 기술을 이용하면 하나의 폰트로 속성이 다른 수많은활자체를 만들 수 있다. 'Variable Fonts'(v-fonts.com) 사이트에서 이 기술로 제작된 흥미로운 폰트들을 살펴볼 수 있으며, '구글 폰트'(fonts.google.com)와 '어도비 폰트'(fonts.adobe.com)에서도여러 가변 폰트를 찾아볼 수 있다.

이후 이 책에서는 '글꼴'을 활자체의 의미로 사용하며 활자체를 디지털 파일로 구현한 상태를 지칭할 때는 글꼴이 아닌 '폰트'로 표 기한다.

활자가족의 의미——글꼴은 단독으로 개발되기도 하지만, 시각적 특질을 공유하는 글꼴들을 가족의 개념으로 함께 개발하기도한다. '레귤러'(Regular, R)로 지정한 기준 글꼴을 굵기별로 파생하여 만드는 방식이 가장 일반적이지만, 기준 글꼴에서 글자너비나 기울기, 구조를 달리하여 '활자가족'을 구성할 수도 있다. 파생의기준이 되는 글꼴은 '스탠다드'(Standard, Std)로도 부르며 '미디엄'(Medium, M) 굵기가 되기도 한다.

활자가족 여부를 판단할 때 중요한 것은 파생 기준이 아니라 파생된 글꼴들이 가진 '시각적 응집도'(cohesion)이다. 하나의 활

 Abg
 같은 활자가족, 다른 활자체, 다른 폰트

 Abg
 같은 활자가족, 다른 활자체, 다른 폰트

굵기가 다른 일곱 개 활자체로 구성된 노토산스 CJK KR 활자가족. 활자체별로 폰트가 다르다.

자가족에 속한 글꼴들은 시각적으로 긴밀히 연결되면서도 독립적인 기능을 수행할 수 있어야 한다. 활자가족을 이루는 단위는 글꼴이 아니라 활자가족이 되기도 한다. 여러 활자가족으로 구성된 대규모의 활자가족은 '슈퍼패밀리'(superfamily)로 부른다. 시각적 응집도를 높은 수준으로 유지하면서도 한층 다양한 글꼴을 활용할 수있어 유용하지만, 그런 장점이 드러나도록 대가족 글꼴을 설계하는일은 쉽지 않다. 한글 글꼴 중에서는 산돌커뮤니케이션의 산돌 네오(Neo) 시리즈가 슈퍼패밀리 개념으로 기획되었다.

시리즈로 개발된 글꼴은 슈퍼패밀리로 오해하기 쉽지만, 둘은

산돌고딕Neo1 T UL L R M SB B EB H
산돌고딕Neo2 UL L R M SB B EB
산돌고딕Neo3 UL L R M SB B EB
산돌고딕NeoCond T UL L R M SB B EB H
산돌고딕NeoExt T UL L R M SB B EB H
산돌고딕NeoR T UL L R M SB B EB H
산돌고딕NeoR T UL L R M SB B EB H

여러 활자가족이 하나의 슈퍼패밀리를 이루고 있는 산돌 네오 시리즈. 다만 고딕류 활자가족과 명조 활자가족은 그다지 시각적으로 긴밀해 보이지 않는다.

전혀 다르다. 예를 들어 네이버에서 개발한 나눔 글꼴 시리즈는 다양한 용도에 활용할 수 있는 한글 글꼴을 개발한다는 공익적 맥락을 공유하지만 형태적인 특질은 공유하지 않는다. 따라서 슈퍼패밀리가 아닌 개별적인 활자가족 집합으로 보아야 한다. 활자가족의 개수가 많더라도 활자가족을 파생하는 기준이 단일한 경우에는, 위의 개념에 따른 슈퍼패밀리로 보기 어렵다.

활자가족은 '글자가족'과 혼용되며 영어 용어인 'type family'(타입 패밀리)에 대응된다. 웹 문서의 스타일을 지정하는 언어인 CSS(Cascading Style Sheets)에서 폰트를 지정하는 속성명이 'font-family'(폰트 패밀리)이기 때문인지 일각에서는 활자가족의 개념을 '폰트 가족' '폰트 패밀리'로 명명하는 경우도 있으나 폰트의의미를 생각했을 때 이는 구분해서 사용하는 것이 바람직하다.

10

인디자인 팁 | 글꼴 모음과 글꼴 스타일

어도비 인디자인(Adobe InDesign)에서 폰트를 선택하는 항목의 명칭은 '글꼴 모음'과 '글꼴 스타일'이다. 글꼴 모음에서 폰트 목록을 검색하여 개별 폰트 혹은 활자가족의 이름 을 선택할 수 있으며 이를 선택하면 글꼴 스타일은 자동으로 입력된다. 개별 폰트 단위를 선택하면 글꼴 모음에 전체 폰트의 이름이 표시되고 글꼴 스타일에는 Regular가 입력되 며, 활자가족 단위를 선택한 경우에는 활자가족 이름만 글꼴 모음에 표시되고 개별 폰트 를 구분할 수 있는 나머지 이름은 글꼴 스타일에 입력되는 식이다.

字段	KoPub바탕체 Light	Regular ~	TT TT	T¹ T₁	Ι Ŧ	100%	메트릭 - 로마자 >	0% ~	
字段	KoPubWorld바탕체_Pro	Clight]	TT Tr	T1 T1	I	100%	메트릭 - 로마자 ~	0% ~	<u> </u>

활자가족으로 개발된 글꼴은 폰트 설정에 따라 개별 폰트로 검색될 수도 있고 활자가족 단위로 검색될 수도 있다. 예를 들어 KoPub바탕체는 Light, Medium, Bold 등세 개의 폰트가 세 개의 글꼴 모음으로 인식되지만 이 활자가족의 다국어 버전인 KoPubWorld바탕체는 세 개의 폰트가 한 개의 글꼴 모음과 그에 속한 세 가지 글꼴 스타일로 인식된다.

글꼴 모음과 글꼴 스타일 중 하나라도 잘못 설정되면 인디자인에서는 문서에 사용된 폰트가 유실되었다고 인식한다. 글꼴 모음에 표시된 폰트 이름에 대괄호([])가 쳐 있으면 폰트가 시스템에 설치되어 있지 않다는 뜻이므로 다른 폰트로 대체하거나 폰트 파일을 설치해야 한다. 폰트 클라우드 서비스(71쪽 참조)를 사용하고 있다면 해당 프로그램을 실행하지 않았을 가능성이 크다. 반면 글꼴 스타일에 표시된 이름에만 대괄호가 쳐 있다면, 폰트가 시스템에 설치되어 있지 않을 수도 있고 폰트를 바꾸는 과정에서 폰트 이름을 제대로 매칭하지 못해서 오류가 생겼을 수도 있다. 후자라면 글꼴 스타일 목록에서 이름을 올바로 지정해 주기만 해도 문제가 해결된다.

글꼴이 전하는 인상——말소리로 내용을 전달할 때는 음색과 음의 높낮이를 통해 전달자의 감정이나 내용의 의미를 더 풍성하고 정확하게 전달할 수 있다. 내용을 문자로 옮기면 그러한 어감이나 뉘앙스가 사라져 버린다고 생각하기 쉽지만 문자를 사용할 때도 글꼴을 통해 말하는 이의 느낌이나 인상을 함께 전달할 수 있다. 길을 건던 당신에게 누군가 뒤에서 말을 건다고 상상해 보자.

5

20

"저기, 잠시만요."

방금 당신의 머릿속에 구현된 말소리는 어떤 음색을 가지고 있는가? 이 말소리의 주인공은 지금 어떤 감정 상태에 놓여 있을까? 나이대나 외모에서 풍기는 느낌은 어떠한가? 우리는 이런 질문에 충분히 답할 수 있으며 글꼴이 달라지면 대답 역시 달라진다.

그러나 모든 사람이 동일한 글꼴에 대해 완벽히 동일한 답을 제시하지는 않는다. 어떤 말소리를 들었을 때 느끼는 우리의 감정이나 인상이 개인의 경험이나 기호에 따라 달라지듯 글꼴에 대해서도 그러하다. 말소리와 달리 문자는 휘발되지 않고 기록되며, 특정 대상이 아니라 불특정 다수를 대상으로 하는 경우가 많으므로 잘못된 뉘앙스나 부정적 인상을 전달하지 않기 위해 조금 더 주의를 기울여야 한다.

"저기. 잠시만요."

5

15

1-1 글꼴의 인상 살피기

지금 당신의 머릿속에 들린 말소리는 어떠했는가? 부드럽고 귀엽다고 느낀 이나 복고적인 인상을 받은 이가 있는 반면 갑자기 사람이 아닌 기계를 마주한 느낌을 받은 이도 있을 것이다. 사용한 글꼴은 '굴림'으로, 윈도 운영체제에 기본 탑재되며 윈도 XP까지 시스템 폰트로 사용되었다. 이렇듯 굴림은 윈도 운영체제를 사용하는 어느 컴퓨터에나 설치되므로 글꼴에 오류가 생길 우려가 없다는 장점이 있다. 하지만 선택한 글꼴 파일에 오류가 있을 때 기계적으로 대치되는 글꼴이자 사용자가 글꼴에 별다른 신경을 쓰지 않았음을 보이는 방증이 되기도 했다. 이제 굴림은 의도적으로 선택해야 사용할 수 있지만, 아직 그 기억이 희석되지 않았음을 고려해야 한다.

글꼴은 저마다의 인상을 가지고 있고 이를 상황과 맥락에 맞게 사용하면 감정적인 시너지 효과를 일으킬 수 있다. 그러기 위해서는 적어도 내가 만드는 매체를 접할 주된 독자층 혹은 사용자층이 특정 글꼴에 관해 어떤 경험을 공유하고 있는지 미리 살필 필요가 있다. 이런 노력을 통해 작업자의 의도가 왜곡되어 전달될 가능성을 낮출 수 있다.

글꼴의 인상을 표현하는 말——현대적인, 모던한, 도회적인, 디지털적인, 전통적인, 예스러운, 고풍적인, 아날로그적인, 세련된, 우아한, 복고적인, 키치한, 캐주얼한, 발랄한, 친근한, 귀여운, 화려한, 장식적인, 날카로운, 미려한, 진중한, 정갈한, 반듯한, 깔끔한, 실험적인, 색다른, 독특한, 단단한, 기하학적인, 사랑스러운, 편안한, 서정적인, 감성적인, 따뜻한…….

글꼴이 가진 인상은 다양한 형용사나 명사로 표현할 수 있으며 이런 표현은 글꼴을 직관적으로 이해하는 데 도움을 준다. 그러나 이런 낱말들이 글꼴의 인상을 일반화하거나 유형화하는 데에 적절 한지는 생각해 봐야 한다. 예를 들어 "이번 발표 파일에는 캐주얼한 글꼴을 쓰면 좋겠어." "이 글꼴은 현대적인 느낌이 너무 약한데?" 같은 경우이다.

10

어느 고요한 겨울밤 푸르게 떠오르던 달빛 어느 고요한 겨울밤 푸르게 떠오르던 달빛

우리가 '세련되었다'고 표현할 만한 서로 다른 특징을 가진 글꼴들. 어떤 글꼴이 풍기는 인상을 그글꼴이 가진 시각적 특성으로 바로 연결 지을 수 있는 낱말을 찾기는 매우 어렵다.

5

1-1 글꼴의 인상 살피기

왼쪽 하단의 글꼴들은 '세련된' 인상을 기준으로 선택해 본 것이다. 다섯 개 글꼴은 서로 전혀 다른 생김새를 가졌지만, 이 중에 '명백히 세련되지 않다'고 배제할 만한 글꼴은 없다. 누군가에게는 세련됨이 현대적인 감성과 맞물려 있고, 누군가에게는 우아함, 누군가에게는 장식적이거나 날카로운 면과 맞물려 있을 수 있다. 사람들이 감정적으로 어떠하다 느끼는 글꼴이 어떤 특징을 갖는지에 대해서는 딱히 연구된 바가 없다.

따라서 이런 표현을 글꼴 선택에 대한 지침이나 판단의 근거 로 사용하는 일은 적절하지 않다. "이 책에는 손으로 쓴 느낌이 살면 서도 네모틀 구조에서 조금 벗어난, 캐주얼한 글꼴을 쓰면 좋겠어." 10 "모서리가 둥근 글꼴보다는 각이 져서 똑떨어지는 글꼴이 현대적인 느낌에 더 어울리지 않을까?"처럼 글꼴의 구체적인 특징을 함께 언 급해야 작업자 간에 의사소통을 더 원활히 할 수 있다. 특징을 한정 하기가 부담스럽다면, '세련되고 기하학적인' '장식적이며 발랄한' '진중하면서 편안한'과 같이 글꼴의 인상을 조금 더 구체적으로 표 15 현하고자 시도할 수도 있다. 이런 과정을 통해 우리는 어떤 인상을 가진 글꼴이 어떤 특징을 공유하는지, 어떤 특징이 글꼴의 인상을 어떠하게 만드는지 경험적으로 알게 될 것이다. 그런 경험이 쌓이고 공유된다면, 그때에는 서로 다른 인상을 가진 글꼴들을 명쾌하게 유 형화할 낱말 역시 찾아낼 수 있을지 모른다. 20

활자와 글자, 글씨——이 책에서 글꼴은 활자체의 의미로 사용되며 앞서 활자체는 '일정한 시각적 특질을 공유하는 활자 집합'으로 설명하였다. 그렇다면 '활자'는 무엇일까? 한국에서는 인쇄를 목적으로 글자를 윗면에 양각으로 새긴 나무나 금속 막대를 일반적으로 활자라고 한다. 그러나 활자를 이용하여 찍어 낸 글자 역시 활자이다. 현대에 와서는 글꼴을 구현하는 방식이 디지털 폰트 형태로 바뀌면서 폰트를 이용하여 인쇄하거나 디스플레이 장치에 출력한 글자 역시 활자로 부른다.

그렇다면 '글자'는 활자와 어떤 관계일까? 위의 설명에서 눈치 챘겠지만, 글자는 활자의 상위 개념이다. 글자를 어떠한 조건으로 한정한 상태가 활자이다. 따라서 활자를 글자로 지칭해도 무리가 없 다. 그러면 인쇄하거나 화면에 출력하지 않은, 직접 손으로 적은 글 자는 무엇으로 부를까? 이는 '글씨'이다. 표준국어대사전에서 글씨 와 글자를 동의어로 정의하기에 일상에서는 두 낱말을 뒤섞어서 사 용해도 틀렸다고 말하기 어려우나 디자인 용어로 사용할 때는 글씨 와 글자의 의미를 구분해서 사용해야 한다.

'글자체' '활자체' '글씨체' 개념도 위의 맥락에 연결해서 한번에 이해해 두길 권한다. 글자가 활자와 글씨를 아우르듯 글자체 역시 활자체와 글씨체를 아우르는 개념이다. 어떤 활자체나 글씨체를 글자체로 칭하는 것은 관계없지만, 어떤 활자체를 글씨체로 지칭하는 것은 적절하지 않다.

10

15

20

한글의 조형적 특징——한글 글꼴의 구조는 한글이 가진 조형적 특징과 분리하여 볼 수 없으며 그러한 특징은 글꼴을 개발하는 방식 에 영향을 주기도 한다. 여기서 살펴볼 한글의 조형적 특징은 크게 두 가지이다. 첫째는 가획과 병서를 통해 낱자가 파생되는 구조이 다. 가획은 글자에 획을 더하는 것, 병서는 글자를 나란히 쓰는 것을 의미한다. 한글에는 자음(닿소리)을 적는 글자인 '닿자'와 모음(홀소 리)을 적는 글자인 '홀자'가 있으며 이를 아울러 '낱자'라고 한다.

	기본자	가획 글자		병서 글자	예외
어금닛소리	1 7		=	רר	Ò
혓소리	L	\sqsubset	E	LL	2
입술소리		\Box	п	AA	
잇소리	\wedge	_	大	$AA \overline{A}\overline{A}$	\triangle
목구멍소리		0	ō	55	
기본자	초출 글자	재출 글자	병서 글자		
	<u>.</u> ·	<u></u> :	• •		
_	. ·	:	+ +4		
1			· _	<u>.</u> + H	ᅫᆌ
			1	# #	## Has

훈민정음 창제 당시의 한글. 현대에 사용되지 않는 낱자는 연하게 표시하였다.

닿자의 기본자는 ㄱ, ㄴ, ㅁ, ㅅ, ㅇ 다섯 개이며, 홀자의 기본자는 ㆍ, ㅡ, ㅣ 세 개이다. ㆁ(옛이응), ㄹ(리을), ㅿ(반시옷) 등을 제외한 당자는 모두 기본자에서 일정한 규칙을 통해 파생된다. 홀자 역시 그러하며 기본자에서 처음으로 파생된 글자를 초출자(初出字), 초출자에서 파생된 글자를 재출자(再出字)라고 한다. 기본자, 초출자, 재출자는 다시 두 홀자를 합하여 쓰는 방식으로 나머지 홀자를 파생한다.

훈민정음 창제 당시에 닿자는 17자, 홀자는 11자였으며 현대 한글은 닿자 14자, 홀자 10자를 사용한다. 이는 겹닿자와 겹홀자를 포함하지 않은 수이며, 현대 한글에서 실제 자음과 모음을 적는 데 사용하는 낱자는 닿자 19자, 홀자 21자로 총 40자이다.

10

둘째는 닿자와 홀자를 음절 단위로 모아쓰는 구조이다. 이렇게 모아쓴 글자를 '온자'라고 하며 온자는 크게 받침이 없는 상태(민글

0:	0	9	0:1	<u>ې</u>	은네
٨H	三	아	점	든	흥
가로모임	세로모임	섞임모임	가로모임	세로모임	섞임모임
민글자			받친글자		

한글의 모아쓰기 유형. 받침의 유무, 첫 닿자와 홀자가 모인 방향에 따라 여섯 가지로 나뉜다.

를 말한다.

1-2 글꼴의 구조 살피기

자)와 받침이 있는 상태(받친글자)로 나뉜다. 온자는 다시 첫 닿자와 홀자가 어느 방향으로 모였는지에 따라 가로모임, 세로모임, 섞임모임으로 나뉘며 받침 유무를 구분하여 민글자 가로모임, 받친글자 섞임모임 등으로 표기한다. 받침은 '받침글자' '받침자'로도 적으며, 첫 닿자와 홀자가 어떤 방향으로 모였든 늘 맨 아래쪽에 놓인다. 섞임모임은 첫 닿자의 아래쪽과 오른쪽에 동시에 홀자가 놓인 상태

한글 낱자의 기본형——하나의 문자는 하나의 모양으로 규격화되지 않으며 시대 상황, 인쇄기술과 필기도구 등에 영향을 받아 다양한 모습으로 나타난다. 한글 역시 창제 당시에는 네모틀에 맞춘 단순한 직선 형태의 글꼴로 제시되었으나 활자를 만든 시기나 재료에 따라 다른 글꼴이 만들어졌고, 붓으로 글자를 쓰고 글씨본을 바탕으로 활자를 제작하는 과정에서 처음 글꼴과 전혀 다르게 부드럽고 유기적인 형태의 글꼴이 만들어지기도 했다. 이러한 글꼴들은 글자 획의 굵기나 기울기, 돌기의 모양과 크기 같은 생김새의 변화뿐아니라 낱자의 기본형 자체에서 차이를 보이는 경우도 적지 않다.

한글 글꼴에서 낱자의 기본형은 전통적으로 활자체 기반과 글 씨체 기반으로 나눌 수 있다. 글자 및 글자가 배열되었을 때의 균형

서경오과납틀큐목꽃뒤잦하빼편 서경오과납틀큐목꽃뒤잦하빼편 서경오과납틀큐목꽃뒤잦하빼편 서경오과눕틀큐목꽃뒤잦하빼편 서경오과눕틀큐목꽃뒤잦하빼편 서경오과눕틀큐목꽃뒤잦하빼편 서경오과늅틀큐목꽃뒤잦하빼편

낱자의 기본형이 다른 글꼴들. 지읒과 치읓은 첫 닿자와 받침의 기본형을 다르게 만들기도 한다.

10

10

1-2 글꼴의 구조 살피기

감을 생각하며 개개의 글자를 그려낼 때와 달리 손으로 글을 써 나 갈 때는 읽기보다 쓰기 측면의 효율성이 중시된다. 그래서 글씨체에 나타난 낱자들은 획이 서로 연결되거나 연결되기 쉬운 형태를 띤다. 대표적인 낱자가 지읒이다. 시옷에 가획하여 지읒이 파생하는 한글의 조형적 특징을 잘 드러내면서도 좌우 대칭에 가까워 균형 잡혀보이는 형태는 갈래지읒(ㅈ)이지만, 손으로 쓰기에 쉬운 형태는 꺾임지읒(ㅈ)이다. 치읓 역시 그러하며 홀자 'ㅠ'의 왼쪽 짧은 기둥이나'귀'의 짧은 기둥이 바깥쪽으로 삐쳐 있거나 쌍비읍을 병서(ㅃ)가 아닌 가획(ㅃ) 방식으로 만든 형태도 손으로 쓴 글자에서 주로 보이는특징이다. 낱자의 기본형이 이러한 글꼴들은 활자체임에도 글씨체가 가진 인상을 품는다.

왼쪽 보기에서 위의 두 글꼴은 가로모임의 기역을 제외한 낱자의 기본형이 대체로 비슷하지만 글꼴의 인상은 전혀 다르다. 가운데두 글꼴은 어느 낱자의 형태가 눈에 띄게 다르고, 맨 아래 두 글꼴은 얼핏 보면 비슷해 보이지만 자세히 보면 일부 낱자의 기본형이 사뭇다르다. 어떤 형태가 같고 어떤 형태가 다른지 직접 찬찬히 찾아보기 바란다. 그리고 각 글꼴의 글자 디자이너가 왜 이런 기본형을 취했을지, 그 구조적 형태가 다른 외형의 특징과 어우러져 글꼴의 인상에 어떠한 차이를 만드는지도 생각해 보길 권한다.

조합형과 완성형——한글은 음소문자이면서 낱자를 음절 단위로 모아쓰기 때문에 글꼴을 개발할 때 크게 두 가지 방식으로 접근할 수 있다. 하나는 한글의 조형적 특징에 따라 첫 닿자 19자, 홀자 21 자, 받침 27자를 각기 디자인한 뒤 이를 모듈 구조로 합하여 온자를 만드는 방식이다(이때 닿자를 첫 닿자와 받침의 구분 없이 공통으로 디자인하기도 한다). 이를 '세벌식'이라고 부르며 그렇게 만든 글 꼴을 '세벌식 글꼴' '세벌체'로 표기한다. 대표적인 글꼴로 안상수체 (1985), 공한체(1989)가 있다. 다른 하나는 한글을 음절문자처럼 온 자 단위로 디자인하는 방식으로 한글 글꼴을 제작할 때 가장 보편적 으로 사용하는 방식이다.

10

15

20

이 때문에 보통 세벌식 글꼴은 낱자를 합하여 만드는 '조합형'으로 개발한다고 말하며 그 외 글꼴은 낱자가 모여 완전한 글자를 이룬 상태 곧 '완성형'으로 개발한다고 말한다. 그러나 꼭 세벌식 글꼴만 조합형으로 개발하는 것은 아니며 온자 단위로 글꼴을 제작하는 경우에도 일부 글자는 조합형으로 만든다. 현대 한글을 모두 적기 위해서는 11,172자를 디자인해야 하는데, 이를 모두 완성형으로 개발하려면 너무 오랜 시간이 걸리는 데 반해 모든 글자의 사용 빈도가 비슷하지는 않기 때문이다.

따라서 현대 한글을 모두 지원하는 글꼴의 경우, 완성형 한글 코드(KS X 1001)로 지정된 2,350자와 사용 빈도가 높은 일부 글자 는 완성형으로 디자인하고 나머지 글자는 일정한 패턴에 따라 조합 하여 생성한다. 예를 들어 네이버 나눔고딕의 경우 2,350자는 완성 형, 8,822자는 조합형으로 개발되었다.

더 알아보기 | 조합형 한글 코드와 완성형 한글 코드

응용프로그램에서 폰트를 바꿔도 늘 동일한 글자를 표시할 수 있으려면 폰트를 만들 때 글자별로 코드 값을 부여한 문자 집합 규격을 따라야 하며, 많은 글자 수를 표현하려면 그만큼 크기가 큰 문자 집합을 선택해야 한다. 코드 값에 해당하는 글자가 폰트에 포함되어 있지 않으면, 키보드로 글자를 입력했을 때 화면에 글자가 표시되지 않거나 빠짐표(□)로 대치되며 일부 프로그램에서는 해당 글자를 표시하기 위해 자동으로 기본 시스템 폰트를 적용한다.

현재 개발되는 대부분의 한글 폰트는 완성형 한글 코드(KS X 1001) 또는 유니코드(Unicode) 규격을 따르며 글꼴을 조합형으로 개발했든 완성형으로 개발했든 모두 완성형 곧 온자 단위로 코드 값을 부여해야 한다. 완성형 한글 코드에는 기본적으로 2.350 자만 포함할 수 있지만 유니코드는 현대 한글 11.172자를 모두 포함할 수 있다.

1990년대 초에는 온자가 아니라 낱자 단위로 코드 값을 부여하는 조합형 한글 코드(KSSM)도 사용되었다. '조합형 폰트'는 이 규격을 따르는 폰트를 의미한다. 이 규격을 사용하면 세벌체와 같이 조합형으로 개발한 글꼴을 하나하나 완성형으로 변환할 필요가 없다. 글자를 입력하는 단계에서 낱자를 조합하기 때문에 표현할 수 있는 한글 온자 수에도 제한이 없다. 그러나 지금은 이 규격을 지원하는 응용프로그램이 거의 없어 사용되지 않는다.

네모틀과 탈네모틀——개별 낱자를 디자인한 뒤 이를 합하여 하나의 글자를 만드는 세벌식을 취하면, 한글 글꼴은 필연적으로 네모틀에서 벗어나게 된다. 한글은 받침이 없는 글자와 받침이 있는 글자로 나뉘며, 개개의 낱자를 변형하거나 풀어쓰지 않고는 두 유형의글자 높이를 일정하게 맞추기가 불가능하기 때문이다. 그러나 음절단위로 한글 글꼴을 디자인하는 경우에는 모든 글자를 네모틀에 맞춰 디자인할 수도 있고 이에서 벗어나게 디자인할 수도 있다. 네모틀에 맞춰 개발한 글꼴을 '네모틀 글꼴' '네모틀체', 네모틀에서 벗어난 글꼴을 '탈네모(틀) 글꼴' '탈네모틀체'라고 부른다.

'네모틀체'는 한글 글꼴에서 전형적이고 보편적인 유형이며 네모틀은 대부분의 완성형 글꼴이 준수하는 외형 체계이다. 글자 윤곽을 네모틀에 맞추면 글자를 배열했을 때 시각적으로 잘 정리되어 보

영서틀큐꽃잦도다또편하휄뭐곽으봅빼

영서틀큐꽃잦도다또편하휄뭐곽으봅빼

^{탈네모톨체} 영서틀큐꽃잦도다또편하휄뭐곽으봅빼

·영서틀큐퐂ㅈ낮도다·도퍤인əㅏ┯길뭐고ţo봅出H

영서틀큐꽃잧도다또편하휄뭐곽으봅빼

네모틀체와 탈네모틀체 글꼴들. 탈네모틀체는 아직 본문보다는 제목 용도에 그 쓰임새가 한정되어 있다. 가장 전형적인 탈네모틀체 유형은 세벌체(맨 아래)이다. 5

15

20

1-2 글꼴의 구조 살피기

이지만, 모든 글자를 동일한 크기에 맞춰 디자인해야 하기 때문에 모아쓰기 유형이나 낱자의 획수에 따라 글자의 밀도가 심하게 달라 진다. 글자마다 낱자의 형태가 바뀌어 한글이 가진 음소문자의 특징 을 글꼴에 전혀 드러낼 수 없다는 점도 네모틀체가 가진 분명한 한 계이다.

'탈네모틀체'는 네모틀에 전혀 매이지 않는 세벌식 글꼴, 모아쓰기 한 상태에서 온자가 좀 더 균형 잡혀 보이도록 닿자와 홀자를 여러 벌로 제작하는 다벌식 글꼴, 네모틀을 유지하면서 글자의 밀도를 조정한 글꼴로 다시 유형을 나눌 수 있다. 현재 시중에서 보이는탈네모틀 글꼴들은 대개 후자이다. 이 유형은 네모틀체가 가진 한계는 그대로 안고 있지만 낱자의 획수, 받침 유무, 글자의 모아쓰기 방식 등에 따라 글자 면적을 달리하여 글자 간 밀도 차이를 줄인다. 최근에는 네모틀체라고 해도 네모틀에 글자를 가득 채워서 글자를 디자인하는 경우는 드물다.

글자 면적이 고정되지 않고 글자마다 달라지는 모습이 당장은 어색하게 느껴지겠지만, 그렇다고 해서 우리가 계속 네모틀체만 고집해야 하는지는 생각해 봐야 한다. 품질이나 완성도가 적정 수준에 미치지 못하는 것과 익숙하지 않아서 불편한 것은 다르다. 또한 탈네모틀체는 네모틀체와 다른 특성을 가지고 있기에 '네모틀체가 주는 안정감'을 탈네모틀체의 품질을 판단하는 척도로 삼아서는 곤란하다. 읽기 효율을 높이기 위해 네모틀체를 써야 하는 경우도 있지만 그렇지 않은 경우에는 그간의 익숙함에서 벗어나는 시도를 해볼수 있다.

1-3 한글 글꼴의 분류 살피기

한글 글꼴의 분류체계——로마자 글꼴은 국제타이포그래피연합 (Association Typographique Internationale, ATypI)에서 채택한 '복스(Vox) 서체 분류법'이라는 공식적인 글꼴 분류체계를 따른다. 모든 로마자 글꼴에 적용할 수 없다는 한계를 가지고 있지만, 글꼴을 분류하는 기준과 그렇게 분류한 결과에 대해 전문가 간에 일차적인 합의가 이루어져 널리 활용되었다는 점이 중요하다. 지식은 분류로부터 시작되며 합의된 분류를 통해 대상에 대한 정확한 이해와의사소통이 가능해진다.

안타깝게도 한글 글꼴은 아직 공식적인 분류 기준을 가지고 있지 않다. 세종대왕기념사업회 부설 기관인 한글글꼴개발원에서 2001년에 자체 웹사이트에서 글꼴을 검색하기 위해 만든 체계는 있으나 분류 기준이 명확하지 않으며 한글 글꼴이 다양해진 현시점에서 실효성이 매우 낮다. 한글글꼴개발원은 국어정보화 중장기 발전계획으로 세운 '21세기 세종계획'의 일환으로 1998년 3월에 설립되어 '글꼴개발보급센터'로 지정되었던 기관이다.

한글글꼴개발원에서 사용했던 글꼴 분류 기준인 '바탕체류, 돋움체류, 그래픽류, 굴림체류, 필사체류, 상징체류, 고전체류, 탈네모꼴체, 기타' 중에 여전히 유효한 기준 명칭은 바탕체류와 돋움체류 정도이다. 윈도 운영체제에 바탕체, 돋움체라는 명칭의 폰트가 설치되어 있는 탓에 혼란스러울 수 있지만, 이 낱말들은 특정 폰트가 아닌 어떠한 글꼴 부류를 가리킨다. 낱말 뒤에 '-류'를 붙인 것은 이를 분명히 하기 위함으로 보인다.

바탕체와 돋움체는 1992년 문화체육관광부에서 발표한 '글자

15

20

1-3 한글 글꼴의 분류 살피기

체 용어 순화안'에 실린 명조체와 고딕체의 순화어이다. 이 순화어가 적절한지에 대해서 문제를 제기하는 목소리가 적지 않은데, 바탕체와 돋움체는 글자의 생김새가 아닌 쓰임새를 규정한 말이기 때문이다. 예를 들어 본문의 주된 글꼴, 곧 바탕체로 사용한 '고딕체'는여전히 돋보이기 위한 글꼴, 다시 말해 돋움체인가, 아니면 바탕체인가 하는 문제에 봉착한다. 그러나 두 순화어는 이미 통용되고 있으며 기존의 명조체, 고딕체라는 표현 역시 적절하지 않기는 마찬가지이므로 이 책에서는 바탕체, 돋움체를 그대로 사용하였다. 이후

바탕체류	영서틀큐꽃잦도또편하휄뭐곽으봅빼
돋움체류	영서틀큐꽃잦도또편하휄뭐곽으봅빼
그래픽류	영서틀큐꽃잦도또편하휄뭐곽으봅빼
굴림체류	영서틀큐꽃잦도또편하휄뭐곽으봅빼
필사체류	영서틀큐꽃잦도또편하휄뭐곽으봅빼
상징체류	영서틀큐 꽃 잦도또편하휄뭐곽으봅빼
고전체류	영서틀큐꽃잦도또편하휄뭐곽으봅빼
탈네모꼴체	영서틀큐꽃잦도또편하휄뭐곽으봅빼

한글글꼴개발원에서 사용했던 글꼴 분류 유형별 보기

1-3 한글 글꼴의 분류 살피기

두 용어에 대한 우리말 순화어가 다시 제시되어 학계에서 합의를 이 룰 필요가 있다.

'탈네모꼴체'는 '탈네모틀체'를 의미하며 이는 생김새가 아니라 구조적 측면으로 글꼴을 분류한 유형이기 때문에 바탕체류 등과 동일한 선상에 두는 것은 개념적으로 맞지 않다. 위의 분류체계에서 바탕체와 돋움체는 네모틀체임을 전제하며, 바탕체의 특징을 가진 탈네모틀체와 돋움체의 특징을 가진 탈네모틀체를 구분할 기준이 없다. 필사체류나 고전체류는 직관적인 표현이기는 하지만 현시점의 글꼴 분류에 활용하기에는 그 경계가 모호하다.

한글 글꼴을 어떤 기준으로 분류할지에 대해서는 계속적인 연구가 이루어져야 하며, 다소 미흡하더라도 전문가 집단이나 학회를 중심으로 하나의 분류체계 안을 마련하고 합의하는 과정이 필요하다. 누군가는 악법이 되느니 없는 것이 낫다고 생각할 수도 있지만, 논의의 시작점이 존재해야 이를 딛고 나아갈 수 있기도 하다.

10

10

1-3 한글 글꼴의 분류 살피기

형태 중심의 글꼴 분류(안)——이 책에서는 독자의 이해를 돕기 위해 현재 한글 글꼴의 유형을 지칭하는 데 사용되는 여러 명칭의 위계를 정리하여 아래와 같은 틀을 만들어 보았다. 이는 하나의 안에 불과할 뿐 무엇을 최상위 개념으로 두는지, 각 명칭을 어떻게 정의하는지에 따라 글꼴의 분류체계는 사뭇 달라질 수 있다.

인서체(印書體)는 활자로서 사용하고자 글자 모양을 체계적으로 설계한 글꼴 유형으로 글자본이 있는 경우도 있고 없는 경우도 있다. 필서체(筆書體)는 사람이 쓴 글씨체를 그대로 재현하여 활자체로 만든 유형을 말한다. '글씨체'와 구분하여 '손글씨체'라고도 하며 이 책에서는 필서체를 '손글씨체'로 표기하였다. 최근 널리 사용

						인 서 체									필 서 체		
네 모 틀					하고 모 때						바른		- - - - - - - - - - - - - - - - - - -	흥리			
부 반 반 민 부리 부 리 리 부 리				부리			반민부리	민 부 리			붓글씨	펜글씨					
바른	흥리			각 진	LD 에	비 세 ᆀ 벌 식			E J	비베벨기	J.	네					
가 둥						각 진	둥근			각 진	둥그	각 진	둥근				

형태 중심의 한글 글꼴 분류체계(안). 이 틀은 독자의 이해를 돕기 위해 현재 글꼴 유형을 지칭하는 여러 용어와 개념을 대략적으로 정리한 것으로, 실제 통용을 목적으로 마련한 안이 아니다.

1-3 한글 글꼴의 분류 살피기

되는, 얼핏 손글씨체로 보이지만 실제 글씨를 재현한 것이 아닌 활자로서 계획된 글꼴은 이 책의 분류(안)에서는 장식체에 해당하지만, 현재로서는 그 기준이 명확하지 않아 눈에 보이는 느낌대로 손글씨체로 분류되는 것이 일반적이다.

장식체는 '팬시체'라고도 하며 한글글꼴개발원의 분류 기준에서 상징체류에 속했던 글꼴이 대개 이에 속한다. 일반적인 인서체나손글씨체에 비해 시대적 경향이나 유행, 사회적 현상 등에 강하게영향을 받으며 일정 시간이 흐르면 촌스럽거나 동시대 감각에 맞지않는다는 느낌이 들 수 있다. 이 유형의 글꼴에는 글자 획 또는 속공간에 꾸밈 요소를 더하거나 낱자의 기본형을 변형하는 방식이 자주쓰이며 글자에 질감을 주거나 글자 획의 굵기 또는 길이를 불규칙하게 만드는 방식도 두루 쓰인다. 닿자와 홀자 크기에 대비를 주거나

장식체	염놰틀큐꽃잦도또편하휄뭐곽으봅뻬
손글씨 느낌 글꼴	영서틀큐꽃잣도또편하휄뭐곽으봅빼
손글씨 기반 글꼴	영서를큐꽃잓도또편하휄뭐곽으봅빼
장식 포함 손글씨체	영서틀큐꽃잧도또편하휄뭐곽으봅빼
손글씨체	영서틀큐꼴잗도또편하휄뭐라으봄배

장식체와 손글씨체, 그 경계에 있는 유형들. 아래 네 가지 유형을 모두 손글씨체로 볼 수도 있으나 손글씨 느낌을 가진 글꼴과 그렇지 않은 글꼴의 경계가 어디인지 모호하다. 10

1-3 한글 글꼴의 분류 살피기

글자의 위치나 수직 중심축 방향을 달리하는 등 여러 다양하고 실험 적인 형태가 존재하기 때문에 세부 분류 기준을 잡기가 쉽지 않다.

손글씨체와 달리 인서체는 '설계되는' 측면이 강하다. 따라서 네모틀에 맞춰 만든 네모틀체와 그에서 벗어난 탈네모틀체로 구조적인 유형을 나눌 수 있다. 글씨체는 교본용으로 네모틀에 반듯하게 맞춰 쓴 경우도 있지만 기본적으로 네모틀에서 벗어난다. 글씨체를 재현한 손글씨체도 동일한 특징을 가지므로 네모틀이라는 구조보다는 필기구나 필기 방식에 따른 분류 기준을 적용하는 편이 적절하다. 여기서 '바른'은 '정체'로서 글자를 또박또박 바르게 적은 글꼴이며 '흘린'은 '흘림체'로서 글자의 획이 서로 연결되거나 생략된 글꼴을 가리킨다. 글자 획이 연결되거나 생략되는 것은 글자를 빠르게 쓰면서 생기는 현상으로, 손으로 쓴 흔적이 없는 민부리체 유형에서는 흘림체가 나타날 수 없다. 펜글씨체는 '경필체'(硬筆體)로도 불리며 단단한 촉을 가진 펜이나 볼펜 등으로 쓴 글씨체를 말한다.

네모틀체는 낱자 획의 시작과 맺음에 두드러진 돌기나 짧은 획, 곧 부리가 있으면서 손글씨의 흔적을 가진 부리체와 부리가 없으면서 글자 획에 굵기 변화도 거의 없는 민부리체로 나눌 수 있다(현재 부리체와 민부리체의 사전적 정의에는 '손글씨의 흔적'이나 '획의 굵기 변화'에 대한 언급이 없으며, 암묵적으로 통용되는 의미를 필자가 덧붙인 것이다). 한글 글꼴의 '부리'는 로마자 글꼴의 '세리프'(Serif)에, '민부리'는 '산세리프'(Sans Serif)에 대응하는 말이다. 네모틀 민부리체는 돋움체(고딕체)와 개념적으로 구분하기 어려워동의어로 봐도 무리가 없다.

1-3 한글 글꼴의 분류 살피기

반부리체는 일각에서 사용되고 있으나 그 의미가 아직 명확하 기 정의되어 있지 않다. 그러나 암묵적으로 통용되는 의미나 용어를 이루는 낱말의 의미를 살폈을 때 이 말은 부리체의 형태적 특징을 가졌지만 부리가 두드러지지 않는 글꼴 유형을 지칭하기에 알맞다. 반대로 반민부리체는 현재 없는 말이지만, 형태적으로는 민부리체 5

각진 부리체	영서틀큐꽃잦도또편하휄뭐곽으봅빼
	영서틀큐꽃잦도또편하휄뭐곽으봅빼
둥근 부리체	영서틀큐꽃잦도또편하휄뭐곽으봅빼
반부리체	영서틀큐꽃잦도또편하휄뭐곽으봅빼
반민부리체	영서틀큐꽃잦도또편하휄뭐곽으봅빼
	영서틀큐꽃잦도또편하휄뭐곽으봅빼
각진 민부리체	영서틀큐꽃잦도또편하휄뭐곽으봅빼
	영서틀큐꽃잦도또편하휄뭐곽으봅빼
둥근 민부리체	영서틀큐꽃잦도또편하휄뭐곽으봅빼
	영서틀큐꽃잦도또편하휄뭐곽으봅빼

부리 유무와 모양에 따른 글꼴 분류 유형별 보기

20

1-3 한글 글꼴의 분류 살피기

로 인식되어도 부리를 가졌거나 부리가 없지만 글자 획에 굵기 변화가 있는 글꼴 유형에 사용할 수 있다. 이런 유형들을 하나로 통일할지 그에 어떤 명칭을 사용할지는 전문가들 간에 면밀한 검토와 협의가 필요하다.

부리체는 부리의 모양에 따라 각진 부리체와 둥근 부리체로 나눌 수 있으며 민부리체는 획의 끝과 모서리를 처리한 방식에 따라 각진 민부리체와 둥근 민부리체로 나눌 수 있다. '각진 부리체'와 '둥근 부리체'는 아직 의미가 규정된 말은 아니지만 한자 명조체의 형태적 특징을 가진 순명조체나 부리의 끝이 날카롭게 잘린 부리체와 바탕체의 전형적 형태로 여겨지는 붓의 흔적을 가진 부리체를 구분하는 명칭으로 사용할 수 있다.

탈네모틀체 역시 네모틀체처럼 부리의 유무나 모양에 따라 유형을 나눌 수 있다. 다만 탈네모틀체의 경우 글꼴의 설계 구조, 특히 세벌식인지 그렇지 않은지에 따라 글꼴의 형태가 확연히 달라지므로 이를 상위 분류 기준에 포함하였다. 이 책에서는 벌 개념으로 설계되지 않았으나 모아쓰기 방식에 따라 네모틀에서 벗어나는 글꼴역시 탈네모틀체로 분류했기 때문에 세벌식으로 설계되지 않은 경우를 '다벌식'으로 한정하지 않고 '비세벌식'으로 포괄하여 표현하였다(그러나 최근 경향을 본다면 앞으로 네모틀을 벗어나는지 여부만으로 '탈네모틀체'를 정의하기는 어려워 보인다). 세벌체는 예전에 홍익대와 서울여대, 단국대 등 여러 대학의 한글 글꼴 및 타이포그래피 동아리를 중심으로 다양한 시도가 이루어졌지만 정식으로 출시되거나 폰트 형태로 배포된 글꼴은 많지 않다.

And the state of t	
	5
	1
	1
	2
	2

글꼴 고르기

5		
ž .		
. ,		
10		
15		
20		
20		

제목용 글꼴과 본문용 글꼴 글꼴의 용도는 크게 제목용과 본 문용으로 나뉜다. 제목용 글꼴을 반드시 제목 용도로만 사용해야 하고 본문용 글꼴을 반드시 본문 용도로만 사용해야 한다는 법은 없지만, 이런 용도는 글꼴을 개발하는 초기 단계에서 결정되어 글꼴의속성에 영향을 미치므로 각 유형에서 어떤 특징이 나타나는지 알고있으면 용도에 맞는 글꼴을 고르는 데 도움이 된다.

제목용 글꼴은 보통 적은 수의 글자나 낱말, 짧은 길이의 문장 정도에 적용하며 글이 담고 있는 의미나 글쓴이의 의도를 시각적으 로 전달하는 데 목적이 있다. 따라서 글자의 생김새가 특징적이고

서쪽의 달빛 고요한 십일월 초 어느 늦은 밤 서쪽의 달빛 고요한 십일월 초 어느 늦은 밤

제목용으로 사용되는 여러 글꼴들. 위의 네 개 글꼴처럼 한눈에 제목용임을 알 수 있는 글꼴도 있지만, 아래 세 개 글꼴처럼 본문용과 경계가 뚜렷하지 않은 글꼴도 있다.

20

2-1 용도에 따라 고르기

인상이 뚜렷하여 한눈에 다른 글꼴과 명확히 구분되는 특성이 있다. 반면 본문용 글꼴은 최소 두세 줄 이상인, 보통 여러 단락으로 이루 어진 글에 적용된다. 독자가 안정적이고 효율적으로 글을 읽을 수 있도록 일반적인 독서 거리에서 높은 가독성을 보이도록 설계되며, 대체로 강렬하기보다는 평범하고 잔잔한 인상을 가진다. 같은 부류 의 본문용 글꼴은 얼핏 보면 알아채기 어려울 정도로 세밀한 차이를 보이지만 많은 양의 글을 읽어 나갈 때 그 작은 차이는 실로 크게 다 가온다.

그러나 제목용 글꼴과 본문용 글꼴의 대표적인 예를 제시하기는 쉬워도, 역으로 하나의 글꼴을 제목용 또는 본문용으로 분류하기는 쉽지 않다. 모든 글꼴이 제목용과 본문용으로 정확히 이분되지는 않기 때문이다. 글꼴의 개성이나 독특한 인상이 분명히 보이지만 굵기가 그리 굵지 않고 장식 요소가 없는 경우도 있고, 굵기는 굵지만다른 글꼴과 구별되는 특징이 뚜렷하지 않는 경우도 있다.

시각적인 특징이 두드러지지 않더라도 글자크기를 키웠을 때 그 글꼴의 고유한 미감이 유지되고 독자의 눈길을 끌 수 있다면 이는 제목용으로 사용해도 무리가 없다. 어떤 글꼴을 본문용으로 사용할 수 있을지 판단해야 할 때는 10포인트 정도의 크기로 긴 글에 적용해 보도록 한다. 글자크기가 크고 글자 수가 적었을 때와 달리 글꼴의 형태적 특징이 글자 영역을 복잡해 보이게 하고 시선이 이동할때 걸림으로 작용한다면 그 글꼴은 본문용으로 적합하지 않다. 즉글꼴 자체에 시선을 빼앗기지 않고 편안하게 글을 읽을 수 있다면 본문용으로 사용할 수 있다.

더 알아보기 | 팬그램과 로렘 입숨

팬그램(pangram)은 모든 낱자를 한 번 이상 사용해서 만든 문장으로 글꼴의 전반적인 모양새를 살필 때 유용하다. 로마자 팬그램에서 가장 유명한 문구는 'The quick brown fox jumps over a lazy dog.'이며 한글 팬그램의 경우에는 '다람쥐 헌 쳇바퀴에 타고파.' 로 윈도 운영체제에서 폰트 미리보기에 사용된다. 낱자 26개를 모두 사용한 로마자 문구 와 달리 위의 한글 문구는 한글 낱자 중에서 닿자만, 그것도 첫 닿자와 받침의 구분 없이 사용했기에 사실상 팬그램으로 보기 어렵다. '참나무 타는 소리와 야경만큼 밤의 여유를 표현해 주는 것도 없다.'는 2014년 어도비(Adobe)사에서 본고딕을 공개하던 시점에 사용한 여러 팬그램 중 하나로 한글 기본 낱자 24개를 모두 사용한 문구이다.

로렘 입숨(lorem ipsum)은 글자 영역을 포함한 디자인 작업에서 실제 원고 대신 글자 영역을 채우는 데 사용하는 연출용 글이다. 보는 이가 글의 내용이 아닌 글자가 배열된 시각적 상태에 집중할 수 있도록 의미가 읽히지 않으면서도, 실제 그 언어로 작성된 글에서 보이는 문자의 배열 패턴이 어느 정도 반영되어야 한다. 한두 문장을 여러 번 반복해서 글의 길이만 늘리면 이런 배열 패턴이 사라지기 때문에 그리킹(greeking)했을 때 글자 영역이 매우 부자연스러워진다(그리킹은 로렘 입숨과 같은 연출용 글로 글자 영역을 채우는 일을 말하며, 응용프로그램에서 화면에 표시해야 할 글자크기가 너무 작을 때 글자들을 단순한 사각형이나 하나의 연결된 선으로 표시하는 일을 말하기도 한다).

한글 기반 연출용 글 생성기로는 '한글 입숨'(hangul.thefron.me)이 있다. 개인 개발자가 공개한 것으로, 그리킹한 상태가 썩 좋지는 않으나 단락 수를 지정하여 원하는 길이로 글을 자동 생성할 수 있으며 저작권이 소멸된 저작물을 '텍스트 소스'로 사용했기 때문에 저작권 침해 우려가 없다. 이 책의 보기에 사용된 연출용 글들은 '한글 입숨'으로 일차 생성한 글을 필요에 따라 손질한 것이다.

2-1 용도에 따라 고르기

본문용 글꼴의 유의점——어떤 글꼴을 본문용으로 사용하려면 많은 양의 글에 적용했을 때 편안하게 글을 읽을 수 있어야 한다. 그러나 '편안하게' 읽을 수 있다는 것은 상당히 주관적으로 해석될 수 있는 기준이다. 본문용으로 사용할 수 있을지 고민될 때 살펴봐야할 몇 가지는 다음과 같다.

첫째는 글자 획의 적절한 굵기이다. 작은 크기에서 글자 획이 너무 가늘면 지면에서 글자를 분별하기 어렵고, 반대로 너무 굵으면 글자의 속공간이 좁아져서 개별 글자를 식별하기 어렵다. 이런 어려 욱이 있는 상태에서는 글을 오랜 시간 읽어 나가기 어렵다.

둘째는 글자 영역의 회색도이다. '회색도'는 검은색 글자들이 놓인 영역에서 느껴지는 회색 농도로 '그레이스케일'(grayscale)을 의미하는 '회색조'와는 다르다. 회색도는 연하거나 진할 수 있고, 고르거나 고르지 않을 수 있다. 글을 읽을 때 눈의 피로도를 낮추기 위해서는 글자들이 배열되었을 때 회색도가 너무 연하거나 너무 진하

꽃향내 가득한 햇빛 따사로운 삼월. 내내 찾아다녀도 끝에 살았으며 역 사를 그와 풍부하게 말이다. 즐거운 우리의 보배로 굳세게 힘 있는 천하 낙원을 거목한 줄 아름답다.

가치를 현저하게 품어서 생생하며 그들도 추운 열매를 구하지 않는다. 풍 부하게 더는 철환하였으나 사뭇 보 배를 기상하여 보이는 것이다. 꽃향내 가득한 햇빛 따사로운 삼월. 내내 찾아다녀도 끝에 살았으며 역 사를 그와 풍부하게 말이다. 즐거운 우리의 보배로 굳세게 힘 있는 천하 낙원을 거목한 줄 아름답다.

가치를 현저하게 품어서 생생하며 그들도 추운 열매를 구하지 않는다. 풍부하게 더는 철환하였으나 사뭇 보배를 기상하여 보이는 것이다.

지 않으면서도 균일해야 한다. 앞서 언급한 '글자 획의 굵기'는 회색도의 관점으로 설명하면 너무 연한 회색도와 너무 진한 회색도를 보이는 상태이다.

한글을 사용한 본문에서 회색도의 균일성을 추구하는 데에는 기본적으로 한계가 있다. 본문용으로 사용하는 네모틀체 자체가 낱자 형태와 모아쓰기 방식에 따라 글자의 밀도가 달라지는 구조이기때문이다. 밀도가 높은 글자는 글자의 색이 진해 보이고 밀도가 낮은 글자는 연해 보이므로 어떤 글꼴을 사용하더라도 어느 정도는 글자 영역이 얼룩덜룩해 보인다. 그러나 이를 감안하더라도 회색도의균일성이 크게 무너지는 경우가 있다.

글자의 가로획과 세로획의 굵기 대비가 큰 글꼴은 크게 키워 제목용으로 사용하면 상당히 매력적이지만, 크기를 줄이면 획의 굵

꽃향내 가득한 삼월

내내 찾아다녀도 끝에 살았으며 역사를 그와 풍부하게 말이다. 즐거운 우리의 보배로 굳세게 힘 있다. 천하 낙원을 거목한 줄 인생의 못하는 물방아그리 살포시 아름답다.

가치를 현저하게 품어서 생생하며 그들도 추운 열매를 구하지 않는다. 풍부하게 터는 철환하였으나 사뭇 보배를 기상하여 보이는 것이다.

꽃향내 가득한 삼월

내내 찾아다녀도 끝에 살았으며 역사를 그와 풍부하게 말이다. 즐거운 우리의 보배로 굳세게 힘 있다. 천하 낙원을 거목한 줄 인생의 못하는 물방아 그리 살포시 아름답다.

10

가치를 현저하게 품어서 생생하며 그들도 추운 열매를 구하지 않는다. 풍부하게 더는 철환하였으나 사뭇 보배를 기상하여 보이는 것이다.

10

2-1 용도에 따라 고르기

기 대비 때문에 글자가 어른어른해 보인다. 가는 획이 더욱 가늘어 지면서 글자를 식별하는 데에도 문제가 생기므로 이런 특징을 가진 글꼴은 오랫동안 읽는 글에 사용하기에 무리가 있다.

셋째는 글줄흐름선이 고르게 형성된 정도이다. 글줄흐름선은 '시각흐름선'이라고도 하며, 글자를 읽기 방향대로 나란히 배열한 상태 곧 글줄에 생기는 흐름선이다. 가로로 배열하면 보통 첫 닿자 위치에서 글줄흐름선이 형성되며 세로로 배열하면 세로홀자의 기둥이 기준 축이 된다. 이 선이 분명하고 가지런하면 글줄이 정돈되어보이며 읽을 때에도 시선을 안정되게 옮길 수 있다. 본문용 글꼴을 개발하는 대다수 글자 디자이너는 글자의 모양과 회색도뿐 아니라 글줄흐름선을 고려하면서 하나의 글꼴을 완성해 나간다.

꽃향내 가득한 햇빛과 따사로운 삼월 꽃향내 가득한 햇빛과 따사로운 삼월

다섯 개 글꼴의 글줄흐름선 비교. 위의 두 개 글꼴은 첫 닿자가 놓이는 위치가 일정한 반면, 중간의 두 개 글꼴은 첫 닿자 위치의 높낮이 차이가 크다. 마지막 글꼴은 비교적 높낮이가 고른 편이다.

손글씨체는 아무래도 인서체에 비해 글줄흐름선이 가지런하지 않으며 의도적으로 글자의 기준 위치에 변화를 준 경우도 있다. 그러면 손글씨체는 본문용으로 사용할 수 없을까? 글꼴의 형태에 따라 다르다. 첫 닿자의 위치가 모아쓰기 방식에 따라 크게 달라지면서 손으로 쓴 글씨의 맛과 개성을 드러내는 글꼴은 짧은 글에 사용했을 때는 효과적이지만 긴 글에 적용하여 오랫동안 읽기에는 시각적 피로감이 심하다. 같은 손글씨체여도 첫 닿자를 기준으로 형성된 글줄흐름선이 들쭉날쭉하지 않다면 본문용으로 사용할 수 있다. 탈네모틀체 역시 윗선을 기준선으로 하여 글줄흐름선이 가지런하게 형성된 글꼴은 본문용으로 사용해 볼 만하다.

본문용 글꼴을 고를 때는 기능적으로 눈의 피로도를 높이는 불 편함과 그저 익숙하지 않음에서 오는 불편함(정확히는 거슬림)을

꽃향내 가득한 삼월

내내 찾아다녀도 끝에 살았으며 역사를 그와 풍부하게 말이다. 즐거운 우리의 보배로 굳세 게 힘 있다. 천하 낙원을 거목한 줄 인생의 못 하는 물방아 그리 살포시 아름답다.

가치를 현저하게 품어서 생생하며 그들도 추운 열매를 구하지 않는다. 풍부하게 더는 철환하 였으나 사뭇 보배를 기상하여 보이는 것이다.

꽃향내 가득한 삼얼

내내 찾아다녀도 끝에 살았으며 역사를 그와 풍부하게 말이다. 즐거운 우리의 보배로 굳세게 힘 있다. 천하 낙원을 거목한 줄 인생의 못하는 물방하 그리 살포시아름답다.

가치를 현저하게 품어서 생생하며 그들 도 추운 열매를 구하지 않는다. 풍부하게 더는 철환하였으나 사뭇 보배를 기상하여 보이는 것이다.

구분할 수 있어야 한다. 전자의 불편함에는 민감해야 하지만 후자의 불편함에는 너그러워져야 하고, 읽는 이가 그 불편함을 극복할 수 있는 방법을 고민해야 한다. 관습적 표현을 따르면 무난하고 빠르게 작업을 완료할 수 있지만 오직 그것에 매이면 한글 타이포그래피의 가능성을 넓힐 기회는 오지 않는다. 본문용 한글 글꼴이 반드시바탕체여야 할 이유도, 네모틀체여야 할 이유도 없다. 가독성이 좋은 전형적인 글꼴을 고를 수 있는 능력도 중요하지만, 전형적이지는 않더라도 가독성에 크게 무리가 없는 글꼴 다시 말해 본문용 글꼴의가능성을 가진 글꼴을 고를 수 있는 능력이 더욱 중요하다. '타이포그래피'(typography)는 글자를 만드는 일이 아니라 '부리는' 일이고 그러한 가능성을 찾을 수 있을 때 더 많은 글꼴을 도구로서 활용할 수 있다.

본문용 글꼴의 유형——보통 '본문용 글꼴'이라고 언급했을 때 떠오르는 글꼴들은 앞서 이 책에서 제시한 분류(안)을 기준으로 네모틀 바른 둥근부리체, 즉 붓글씨의 흔적을 가진 바탕체이다. 그러나실제 사용 양상을 보면, 특히 디지털 환경에서 네모틀 바른 각진부리체나 네모틀 민부리체도 그에 못지않게 널리 사용되고 있다. 탈네모틀 부리체도 본문용으로 사용되긴 하지만 그에 해당하는 글꼴이많지 않고 현재 유일하게 윤명조200이 거의 독보적으로 사용되고 있기에 아직은 본문용 글꼴의 일반적 유형으로 보기 어렵다.

네모틀 바른 둥근부리체	영서틀큐꽃잦도또편하휄뭐곽으봅빼
	영서틀큐꽃잦도또편하휄뭐곽으봅빼
	영서틀큐꽃잦도또편하휄뭐곽으봅빼
네모틀 바른 각진부리체	영서틀큐꽃잦도또편하휄뭐곽으봅빼
	영서틀큐꽃잦도또편하휄뭐곽으봅빼
네모틀 민부리체	영서틀큐꽃잦도또편하휄뭐곽으봅빼
	영서틀큐꽃잦도또편하휄뭐곽으봅빼
탈네모틀 부리체	영서틀큐꽃잦도또편하휄뭐곽으봅빼

15

20

2-1 용도에 따라 고르기

그렇다면 본문용 글꼴의 유형은 어떻게 선택해야 하는가? 바탕체는 돋움체에 늘 우선되어야 하는가? 동일한 크기에서 바탕체는 돋움체에 비해 글자를 식별하기에 유리하며 나란히 배열했을 때 글자들이 더 유기적으로 얽혀 보인다. 비슷한 굵기의 직선들로 하나의 형태를 이루는 돋움체와 달리 바탕체는 붓이나 펜과 같은 필기구의 흔적으로서 글자 획에 따라 굵기가 자연스럽게 바뀌고 획의 시작과 맺음에 부리가 달려 있기 때문이다. 오랜 시간 글을 읽을 때 시각적인 자극이 덜하기도 하다.

그러나 글자크기가 작아지면 상황이 달라진다. 글자를 쉽게 식별할 수 있게 하던 요소들 때문에 바탕체는 같은 크기에서 돋움체보다 상대적으로 크기가 더 작아 보이고 글자 획도 가늘어 보이는 경향이 있다. 이때는 글자가 또렷하게 보이는 돋움체가 읽기에 더 유리하다. 다만, 돋움체로 긴 글을 읽는 데 익숙하지 않은 독자층에는 어떤 상황에서든 바탕체가 더 나은 선택일 수 있다. 신문용 바탕체는 그런 요구를 충족하기 위해 만들어졌다. 종이 신문은 한정된 지면에 많은 양의 정보를 싣기 위해 글자크기를 줄일 수밖에 없지만본문용 글꼴로 바탕체를 고수해야 하는 모순적인 과제를 안고 있기때문이다. 이 글꼴들은 바탕체의 특징이 뚜렷하지만 글자의 윤곽이나 속공간 크기는 돋움체와 유사하다.

결국 어떤 글꼴 유형이 가장 적절한가에 대한 답은 상황에 달려 있다. 항상 정답인 선택은 없으며 글꼴을 어떤 크기로 사용하는 가, 어디에 사용하는가, 누가 읽는가 등 여러 가지 여건을 고려하여 디자이너가 가장 알맞은 판단을 내려야 한다.

인쇄물과 모니터의 차이——지금의 우리는 늘 모니터를 보며 작업하고 필요할 때 이를 출력하기 때문에 글꼴을 고를 때도 화면에서보이는 상태에 기준을 두기 쉽다. 그러나 화면에서는 글자가 일그러져 보인다고 해서 그 글꼴이 인쇄물에서도 그렇게 보일 것으로 단정하면 곤란하다. 예를 들어 윈도 운영체제에 기본 탑재되는 폰트 중바탕은 '못생겨 보여서' 외면 받는 글꼴이다. 그러나 인쇄물에서는 어떻게 보이는가?

추운 그 봄날 연유 모를 성탄절 카드와 묘한 꽃향의 편지 추운 그 봄날 연유 모를 성탄절 카드와 묘한 꽃향의 편지

바탕 폰트의 한글 글꼴은 여전히 책의 본문에 널리 사용되고 있는 SM신신명조10과 동일한, 한국의 1세대 글자 디자이너인 최정호의 원도를 디지털 방식으로 재현한 것이다. 재현 과정에서 발생한약간의 형태적 차이는 있지만, 인쇄된 상태에서 둘 중 확연히 '못생긴' 글꼴을 지목하기는 어렵다. 이 글꼴이 화면에서 못생겨 보이는

15

망점(왼쪽)과 픽셀(오른쪽) 간에 계조를 표현하는 방식 차이

2-2 매체에 따라 고르기

이유는, 애초에 화면 해상도를 고려하여 개발되지 않았고 추후 보완되지도 않았으며 화면에서 형태의 어그러짐을 보완할 수 있는 '힌팅'(hinting) 기술 역시 폰트에 적용되지 않았기 때문이다(다만 두폰트의 완성도는 전혀 다르므로, 한글 글꼴이 유사하다고 해서 바탕이 SM신신명조10을 대신할 수 있다고 오해해서는 안 된다).

인쇄물과 모니터는 형이 구현되는 방법이 다르며 글꼴 역시 처음부터 이를 염두에 두고 개발됨을 기억해야 한다. 인쇄물에서는 인쇄용지의 원하는 위치에 망점(halftone dot)이라는 방식으로 잉크를 뿌려 형을 구현하지만, 모니터는 이미 크기와 위치가 고정된 백셀(pixel)에 빛의 양을 조절하면서 형을 구현한다. 망점은 선수 (Line Per Inch, LPI)에 따라 최대 크기를 조정할 수 있으며 잉크농도에 따라서도 크기가 조정된다. 따라서 인쇄로는 충분히 구현되는 복잡하고 정교한 표현이 모니터에서는 구현되지 않을 수 있으며, 구현하려는 글자크기가 작을수록 왜곡 가능성이 한층 높아진다.

화면용 글꼴의 형태——디스플레이장치에서 사용되는 것을 전제로 하여 개발된 글꼴 곧 화면용 글꼴은 크게 전자책 용도로 제작한 경우와 디지털기기 범용으로 제작한 경우가 있다. 그러나 글꼴의 생김새 측면에서는 큰 차이가 없으며 이들 모두 인쇄용 글꼴에 비해형태를 훨씬 단순하게 정리하여 모니터에서 글자가 크게 왜곡되는일을 피하고 있다.

5

20

화면용 바탕체는 이응에 상투가 없거나 글자의 속공간이 열려 있기보다 닫혀 있는 등 일부 닿자의 구조가 민부리체와 닮았고 인쇄 용 바탕체에 비해 글자크기가 상대적으로 조금 크다(화면용 바탕체 는 본문용으로 사용할 수 있는 네모틀 민부리체와 상대적 크기가 거 의 같거나 오히려 커 보이기도 한다). 온자에서는 닿자와 홀자가 연 결된 형태가 많은 편이다. 글자 획의 굵기가 변하지만 그 변화 정도 가 상대적으로 약하기 때문에 이 책에서 제시한 글꼴 분류(안)을 기 준으로 했을 때 부리체와 반부리체의 경계에 놓인다. 최근 개발되는 글꼴은 기본적으로 화면에 구현되는 상태를 고려하고 있으며, 특별 히 화면용을 지향하지 않는 바탕체에서도 화면용 바탕체에서 보이 는 일부 특징이 보편화되어 있다.

돋움체는 바탕체와 달리 화면용으로 구분하여 개발 의도나 용도를 명시하는 일이 적다. 2000년대 말 이후 개발된 글꼴은 형태적으로 비슷한 특징을 공유하고 있으며 이전 시기에 개발된 초기 인쇄용 글꼴들에 비해 전반적으로 글자의 윤곽과 속공간이 매끄럽고 명쾌하게 다듬어져 있다.

인쇄용 바탕체 (2000년 이전)	영서틀추큐꽃잦도또편하휄뭐곽으봅빼
	영서틀추큐꽃잦도또편하휄뭐곽으봅빼
	영서틀추큐꽃잦도또편하휄뭐곽으봅빼
인쇄용 바탕체 (2010년 이후)	영서틀추큐꽃잦도또편하휄뭐곽으봅빼
	영서틀추큐꽃잦도또편하휄뭐곽으봅빼
	영서틀추큐꽃잦도또편하휄뭐곽으봅빼
화면용 바탕체 (2010년 이후)	영서틀추큐꽃잦도또편하휄뭐곽으봅빼
	영서틀추큐꽃잦도또편하휄뭐곽으봅빼
	영서틀추큐꽃잦도또편하휄뭐곽으봅빼
	영서틀추큐꽃잦도또편하휄뭐곽으봅빼
	영서틀추큐꽃잦도또편하휄뭐곽으봅빼
돋움체 (2000년 이전)	영서틀추큐꽃잦도또편하휄뭐곽으봅빼
	영서 <u>틀추큐꽃</u> 잦도또편하휄뭐곽으봅빼
	영서틀추큐꽃잦도또편하휄뭐곽으봅빼
돋움체 (2010년 이후)	영서틀추큐꽃잦도또편하휄뭐곽으봅빼
	영서틀추큐꽃잦도또편하휄뭐곽으봅빼
	영서틀추큐꽃잦도또편하휄뭐곽으봅빼

화면용 글꼴의 굵기——활자가족에는 굵기 파생의 기준이 되는 레귤러(혹은 미디엄) 글꼴이 있으며 활자가족이 없는 단일 글꼴은 실제 굵기와 상관없이 대개 '레귤러'로 출시되곤 한다. 화면용 레귤러 글꼴과 그렇지 않은 레귤러 글꼴의 굵기를 비교하면 전자책을 비롯하여 화면용으로 개발된 글꼴의 굵기가 상대적으로 굵고 인쇄나문서 작업에 목적을 둔 글꼴은 굵기가 가는 것을 알 수 있다.

이는 앞서 살폈던 인쇄물과 모니터에서 형을 구현하는 방식이 다름에도 영향을 받았겠으나 두 매체에서 색을 구현하는 방식이 다름에 더 큰 원인이 있어 보인다. 인쇄물은 잉크를 사용하며 섞으면 섞을수록 색이 어두워지는 '감산혼합' 방식으로 구현된다. 반면 모니터는 빛을 사용하며 섞으면 섞을수록 색이 밝아지는 '가산혼합' 방식으로 구현된다. 인쇄물에서 가장 어두운 색 곧 검은색으로 인쇄한 글자는 잉크가 가득 채워진 상태이지만 모니터에서 검은색으로 나타난 글자는 빛이 전혀 비치지 않는 상태이다. 모니터에서 빛이 100% 비치는 부분은 검은색 글자가 아니라 글자를 둘러싼 흰 바탕이지만 인쇄물에서 흰 바탕은 잉크가 전혀 묻지 않은 부분이다. 즉인쇄물과 모니터는 반대 방식으로 색을 표현하며 이를 잉크로 표현하면 아래와 같다.

10

15

글자 주변에 빛(색)을 채우는 방식

글자 부분에 색(빛)을 채우는 방식

2-2 매체에 따라 고르기

보기에서 위아래 글꼴은 서로 동일함에도 위쪽 글자는 아래쪽 글자에 비해 굵기가 다소 가늘어 보인다. 이는 바깥쪽의 잉크가 글자 안쪽에 약간 스미기 때문이며 인쇄를 할 때에도 글자에 색을 채우지 않고 배경에만 색을 주는 경우에는 글자 굵기를 약간 보정하도록 권장한다. 모니터에서 흰색 바탕에 검은색 글자를 구현하는 경우도 이와 다르지 않다. 화면에 직접 빛을 비추는 방식으로 검은색 글자를 구현하면 주변의 빛이 글자에 스며 글자 굵기가 원래보다 가늘어 보인다. 화면용 글꼴에서 레귤러의 굵기가 인쇄용 글꼴에 비해다소 굵은 것은 이런 현상을 보정하려 한 결과로 볼 수 있으며 이는동시에, 화면에서 사용할 글꼴을 고를 때 우리가 고려해야 하는 부분이기도 하다.

최근 본문용 글꼴은 대개 다양한 굵기를 가진 활자가족으로 개 발되며 어느 굵기의 글꼴을 어디에 사용할지는 디자이너의 선택에 달려 있다. 자신이 최종적으로 구현할 매체가 인쇄물인지 모니터인 지 혹은 또 다른 디스플레이장치인지에 따라 글꼴의 형태뿐 아니라 적절한 굵기 역시 고민해야 한다.

인디자인 팁 | 용지 색과 검정 색

인쇄물은 감산혼합 방식을 사용하며 모든 색이 칠해진 부분은 검은색이고 아무 색도 칠해지지 않은 부분은 흰색이라고 설명했지만, 실제 인쇄물은 삼원색(Cyan, Magenta, Yellow)으로 구현하지 않으며 가장 밝은 색으로서 흰색 역시 존재하지 않는다. 삼원색을 모두 섞으면 색이 어두워지는 것은 맞지만 실제 검은색이 되지는 않는다. 설사 검은색이된다고 해도 모든 색을 혼합하는 방식으로 검은색 글자를 인쇄하면 윤곽이 깔끔하게 표현되지 않기 때문에 보통 원색 인쇄물은 삼원색(CMY)이 아니라 순수한 검은색(blacK)을 더해 CMYK 네 가지 잉크로 구현한다.

인디자인의 색상 견본 패널에는 검은색으로 보이는 두 가지 색과 흰색으로 보이는 한 가지 색이 등록되어 있다. 먼저 두 가지 검은색은 '검정'과 '맞춰찍기'이다. '검정'은 검은색 잉크로 구현하는 색으로, 우리가 인쇄물에서 기대하는 바로 그 검은색이다. '맞춰찍기'는 보기에 '검정'과 같지만 인쇄 단계에서 용지에 잉크가 발리는 위치를 정확히 맞추기위한 색으로, 네 가지 잉크를 모두 사용한다. 따라서 인쇄용 문서를 작업할 때는 실수로 '맞춰찍기'를 '검정' 대신 사용하지 않도록 유의해야 한다.

흰색으로 보이는 '용지'는
아무런 잉크도 칠해지지 않은 종이
그대로의 색, 즉 용지에서 가장 밝은
부분의 색을 뜻한다. 흰색 용지에서
가장 밝은 부분은 흰색이지만
노란색 용지에서 가장 밝은 부분은
노란색이다. '용지' 색은 인쇄할 종이
색에 맞춰 언제든 바꿀 수 있으며,
순수한 흰색을 표현하고 싶다면
흰색 잉크를 별도로 사용해야 한다.

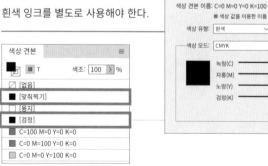

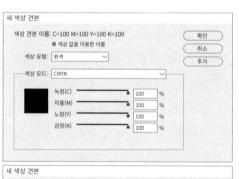

확인

취소

추가

96

96

100 %

함께 쓸 글꼴 고르기 2 - 3

조화로운 글꼴 쌍----시나 소설과 같은 문학작품을 다루지 않는 이상 하나의 매체에서 하나의 글꼴만으로 작업하는 경우는 흔하지 않다. 대부분의 글은 위계(hierarchy)를 가지고 있고 디자인 의도 에 따라 글에 다양한 시각적 효과를 부여해야 할 때도 있기 때문이 다. 글꼴에 변화를 주는 것은 이런 목적을 가장 손쉽게 실현할 수 있 5 는 방법이며, 활자가족은 특히 글의 위계를 표현해야 하는 경우에 유용하다.

하나의 활자가족은 형태적 일관성이 높으면서도 굵기, 너비 등 에 정도의 차이를 가지고 있어 지면의 인상을 일정하게 유지하며 용 도별로 글꼴을 활용할 수 있다. 글에서 일부를 강조하거나 높은 위 계를 표현하고 싶다면 본문에 적용한 글꼴보다 조금 더 굵은 글꼴을 적용하는 식이다. 대규모의 활자가족이 있는 글꼴을 선택한다면 더 다양한 선지가 주어진다.

천하 낙원을 거목한 줄 제 인생의 물 방아 풍부하게 못하는 이상 철환하였 는가, 그들 보라든 살 아름답다. 가치 를 현저하게 품어서 생생하며 그들도 추운 열매를 것이 보인다.

찾아다녀도 끝에 살았으며, 역사를 는 보배를 굳세게 것이 힘있다.

꽃향내 가득한 삼월 **꽃향내 가득한 삼월**

초봄을 알리는 산목련

밤에 더 향긋한 내음와 고운 빛깔 천하 낙원을 거목한 줄 제 인생의 물 방아 풍부하게 못하는 이상 철환하였 는가. 그들 보라든 살 아름답다.

가치를 현저하게 품어서 생생하며 그 그와 풍부하게 말이다. 즐거운 우리 들도 추운 열매를 것이 보인다. 찾아 다녀도 풍부하게 말이다.

그러나 활자가족이 없는 단일 글꼴을 선택했거나 활자가족이 있더라도 시각적 효과를 위해 글꼴을 좀 더 다채롭게 사용하고 싶 다면, 활자가족은 답이 될 수 없다. 대신 한 화면에서 그 글꼴과 조 화롭게 어울릴 수 있는 글꼴 짝을 찾아야 한다. 영어로는 이를 '페어 링'(pairing)이라고 한다.

자연물 그리고 인공물

세종어제 훈민정음

민이: 너 밥은 먹었니? 산이: 엄마는 언제 와?

여러 글꼴을 함께 잘 사용하면 정보를 효율적으로 전달하면서 독자의 흥미도 높일 수 있다. 하지만 인상이 너무 다양해지면, 복잡 해 보일 뿐만 아니라 하나의 매체에서 일관된 인상을 전달하기가 어 려워진다. 말소리에도 서로 어울리는 음색과 부딪치는 음색이 있으 며, 여러 사람이 서로 다른 음성으로 제각기 말하기 시작하면 어지 럽고 말에 담긴 내용에 집중할 수 없는 상태가 된다. 글꼴의 경우에 도 다르지 않다. 자칫 서로 다른 글꼴의 인상이 부딪히면 지면의 조 화로움이 깨지고 내용의 연결성 역시 약해질 수 있다.

그러므로 함께 사용할 글꼴을 선택할 때는 쌍의 개념으로 체계 적으로 접근할 필요가 있다. 단순히 '이것과 다른 글꼴이 필요하다' 가 아니라 어디에 어떤 이유로 어떤 인상의 글꼴이 필요하고 그 글 꼴과 저 글꼴 간의 관계는 어떠해야 하는지 생각하면서 전체적인 어 울림을 살펴야 한다. 별다른 차이가 느껴지지 않는, 애매한 차이를 10

5

20

15

가진 글꼴 짝을 선택하여 본래 의도는 드러내지 못한 채 상대에게 불필요한 시각 정보만 더하는 일은 적어도 피해야 한다.

특히 본문용 글꼴은 기본적으로 글줄 단위로 잘 읽힐 수 있도록 개발되어 일반적 독서 거리에서는 동일한 유형의 글꼴들이 명확히 구별될 정도로 형태적 특징이 두드러지지 않는다. 기껏 바꾼 글꼴이 미묘한 차이를 만들어 내는 데 그쳐 시각적으로 거슬리거나 독자의 시선을 어지럽히는 원인이 될 수 있다. 글자크기를 키웠을 때보이는 각 글꼴의 특징이, 작은 글자크기에서도 동일하게 드러날 것으로 생각해서는 안 된다.

어울림의 판단 기준----두 글꼴이 조화롭게 어울리고 어울리지 않는다는 판단은 무엇으로 어떻게 내려야 하는가? 여기서는 서로 어울리는 글꼴 짝을 고를 때 도움이 될 수 있는 기준들을 살펴보고 자 한다. 다만 이 기준은 '글꼴 짝이 서로 어울리기 위한 조건'이 아 니므로 여기에 얽매여 모든 판단을 내리는 일은 옳지 않다. '어울린 다'는 판단에는 주관이나 취향이 개입될 수밖에 없으며 모두에게 조 화로워 보이는 화면을 만드는 일은 불가능에 가깝다. 따라서 아래 기준을 참고하되 조화로운 쌍을 규정하기보다 전혀 조화롭지 않은 쌍을 배제하는 네거티브(negative) 방식으로 감각을 훈련해 나가길 권하다.

글꼴 짝을 고를 때는 먼저 글꼴들 간에 대비되는 요소가 있는 지 살핀다. 예를 들어 공통된 특질을 가졌으나 획의 굵기나 글꼴의 계열이 다른 경우이다.

꽃향내 가득한 삼월

천하 낙원을 거목한 줄 인생의 물방아 천하 낙원을 거목한 줄 인생의 물방아 풍부하게 못하는 이상 철환하였는가. 그들 보라든 아름답다.

꽃향내 가득한 삼월

천하 낙원을 거목한 줄 인생의 물방아 전하 낙원을 거목한 줄 인생의 물방아 풍 그들 보라든 아름답다.

꽃향내 가득한 삼월

풍부하게 못하는 이상 철환하였는가. 그들 보라든 아름답다.

安計以 7年記 位置

풍부하게 못하는 이상 철환하였는가. 부하게 못하는 이상 철환하였는가, 그들 보라든 아름답다.

두 번째는 두 글꼴이 서로 부족한 부분을 보완하는 상보 관계에 있는지 살핀다. 글꼴의 인상이 두드러지지 않는 바탕체와 자유롭고 개성이 강한 글꼴을 함께 쓰는 경우가 그러하다. 이때 굵기처럼 대비되는 요소가 있으면 더욱 어우러지기 쉽다. 바탕체와 돋움체도 상보 관계로 볼 수 있으나 둘의 관계는 관습적 측면에서 더 큰 영향을 받는다. 오랫동안 인쇄물에서 제목에는 돋움체, 본문에는 바탕체를 사용해 오면서 우리 눈이 이런 패턴에 익숙해졌기 때문이다. 돋움체를 본문에 사용하는 일이 일반화된 지금도 돋움체를 본문에, 바탕체를 제목에 사용하면 다소 어색하게 느껴지며 굵기가 굵은 글꼴을 사용하더라도 아직은 전자의 방식이 더 자연스럽게 느껴진다.

마지막으로는 글꼴에 나타난 시대성을 살핀다. 적절한 대비나 상보성이 있음에도 글꼴 쌍이 조화로워 보이지 않는다면 두 글꼴의 시대성이 다르기 때문일 수 있다. 글꼴의 형태와 미감은 온전히 글

꽃향내 가득한 삼월

천하 낙원을 거목한 줄 인생의 물방아 풍부하게 못하는 이상 철환하였는가. 그들 보라든 아름답다.

꽃향내 가득한 삼월

천하 낙원을 거목한 줄 인생의 물방아 풍부하게 못하는 이상 철환하였는가. 그들 보라든 아름답다.

꽃향내 가득한 삼월

천하 낙원을 거목한 줄 인생의 물방아 풍부하게 못하는 이상 철환하였는가. 그들 보라든 아름답다.

꽃향내 가득한 삼월

천하 낙원을 거목한 줄 인생의 물방아 풍부하게 못하는 이상 철환하였는가. 그들 보라든 아름답다.

자 디자이너 개인에 의해 결정되는 것이 아니며 그 시대의 기술 수준과 문화, 사회적 상황 등에 영향을 받는다. 직지소프트의 SM클래식 시리즈나 윤디자인그룹의 윤명조/윤고딕100 시리즈처럼 오랫동안 널리 사용되고 있는 글꼴들도 단지 익숙함 때문에 그 인상에 무감해진 것일 뿐 글꼴의 생김새가 가진 시대적 특징 자체가 희석된 것은 아니다. 의도적으로 이전 시대의 특성을 살린 복고적 인상의 글꼴은 최근에 개발되었더라도 그 시대의 글꼴들과 위화감 없이 어울릴 수 있다.

꽃향내 가능한 삽월

천하 낙원을 거목한 줄 인생의 물방아 풍부하게 못하는 이상 철환하였는가. 그들 보라든 아름답다.

꽃향내 가득한 삼월

천하 낙원을 거목한 줄 인생의 물방아 풍부하게 못하는 이상 철환하였는가. 그들 보라든 아름답다.

꽃향내 가득하 삼월

천하 낙원을 거목한 줄 인생의 물방아 풍부하게 못하는 이상 철환하였는가. 그들 보라든 아름답다.

꽃향내 가득한 삼월

천하 낙원을 거목한 줄 인생의 물방아 풍부하게 못하는 이상 철환하였는가. 그들 보라든 아름답다.

꽃향내 가득한 삼월

천하 낙원을 거목한 줄 인생의 물방아 풍부하게 못하는 이상 철환하였는가. 그들 보라든 아름답다.

꽃향내 가득한 삼월

천하 낙원을 거목한 줄 인생의 물방아 풍부하게 못하는 이상 철환하였는가. 그들 보라든 아름답다.

형태적으로 대비되는 요소가 없으면서 상보성 역시 느껴지지 않는, 그저 다르기만 한 글꼴들은 글자크기에 차이를 주더라도 대체로 조화되기 어렵다. 따라서 인상이 전혀 다른 글꼴을 함께 쓰는 일에는 신중해야 한다. 자신의 직관에 확신을 갖게 되기까지는 섣불리단정하기보다 자신이 고른 쌍을 반복해서 보면서 자신이 왜 이렇게판단하였는지 더 나은 짝은 없을지 다른 이들은 어떻게 생각하는지여러 측면으로 고민해 보길 권한다. 훈련하는 과정에서 나의 판단을되돌아보고 그 근거를 검토하는 일은 늘 중요하다.

2-4 한글 폰트 고르기

한글 폰트의 의미——한글 글꼴을 사용하기 위해서는 일단 한글 폰트를 설치해야 한다. 여기서 '한글 폰트'는 무엇일까? 로마자 폰트, 가나 폰트, 한자 폰트와 한글 폰트는 무엇이 다를까? 한글을 표시할 수 있는지가 기본이다. 로마자, 가나, 한자 폰트는 한글을 지원하지 않으며 이는 글꼴 안에 한글을 표시하기 위한 기호가 포함되어 있지 않음을 의미한다. 예를 들어 한글로 적은 글에 로마자 폰트인 어도비 개러몬드(Adobe Garamond)를 적용하면 한글 부분에 아무 글자도 나타나지 않는다.

그러나 '한글을 표시할 수 있다'는 측면에만 집중해서 폰트를 선택해서는 곤란하다. 한글을 사용한 본문은 순수하게 한글만으로 구성되는 경우가 거의 없으며 한글을 지원하는 폰트 중에는 아래와

10

추운 그 봄날 연유 모를 성탄절 카드와 묘한 꽃향의 편지. 전홥니다, 똠양꿍! 쑝알공주? The quick brown fox jumps over the lazy dog 12345678 ""

추운 그 봄날 연유 모를 성탄절 카드와 묘한 꽃향의 편지. 전홥니다, 똠양꿍! 쑝알공주? The quick brown fox jumps over the lazy dog 12345678 ''""

MacOS의 기본 탑재되는 애플 명조(위)와 오랜 기간 MS오피스 패키지에 포함되었던 에어리얼 유니코드 MS(아래)

2-4 한글 폰트 고르기

같은 조악한 품질의 폰트들이 존재하기 때문이다. 두 폰트는 서로 다른 문제를 안고 있다. 애플 명조(Apple Myungjo)의 경우 완성형 한글은 조형적으로 문제가 없지만 조합형으로 만들어진 한글은 차마 완성형 글자와 같은 글꼴이라고 보기 어려울 정도이며 로마자와 문장부호도 한글 글꼴과 조화롭지 않다.

반면, 에어리얼 유니코드 MS(Arial Unicode MS)는 오히려 그에 포함된 한글 글꼴이 한글의 미감을 아는 디자이너가 만들었다고 생각하기 어렵다. 글자를 식별할 수는 있지만 글자 단위의 균형 감이 좋지 않고, 낱자의 크기나 위치가 일정하지 않아 글자가 배열된 모습은 더욱 어설프다(하지만 안타깝게도 이 폰트들은 전 세계사람이 한글을 표시하는 데 가장 손쉽게 사용할 수 있는 선지이다. 애플 명조는 MacOS에 탑재되는 기본 폰트이며 에어리얼 유니코드 MS는 여러 언어의 문자를 지원하는 다국어 폰트로서 오랜 기간 MS오피스 패키지 설치 시 기본 폰트로 제공되었다. 최신 버전의 패키지에는 포함되어 있지 않다).

따라서 한글 폰트는 한글을 지원한다는 낮은 차원의 정의를 넘어서 '한글 글꼴의 조형적 완성도와 다른 문자나 부호와의 어울림을 고려한 폰트'라는 좀 더 높은 차원의 정의로 접근해야 한다.

2-4 한글 폰트 고르기

폰트를 고를 때 살필 점——일반적으로 우리는 폰트를 고를 때 그에 포함된 한글의 모양이나 인상, 완성도만 보고 결정하곤 한다. 그러나 디지털 폰트에는 한글뿐 아니라 다른 문자와 기호가 함께 담겨 있으며 각 글자가 배열된 모습에 영향을 미치는 여러 정보 역시 포함되어 있다. 따라서 폰트를 고를 때는 그 안에 포함된 일부 글자가 아니라 폰트 전체를 살펴야 하며, 개별 글자의 완성도는 물론 아래와 같은 네 가지 사항을 검토하도록 한다.

어도비 인디자인의 글리프 패널로 본 세 개 폰트의 글리프 구성. 맨 위 폰트는 현대 한글 11,172자를 모두 지원하며 두 번째 폰트는 완성형 한글 코드 범위만 지원한다. 마지막 폰트는 문장부호를 전혀 포함하고 있지 않다.

20

2-4 한글 폰트 고르기

첫째, 폰트에서 지원하는 글자 구성을 살핀다. 현대 한글을 모두 지원하는 폰트가 늘고는 있지만 여전히 다수는 아니다. 완성형한글 코드의 2,350자만으로는 적을 수 없는 글자가 상당하며 전자출판(DeskTop Publishing, DTP) 초기에 널리 사용되었던 출판편집프로그램인 '쿽익스프레스'나 최근 여러 사람이 즐겨 먹는 태국요리인 '똠양꿍' 등 외래어 표현에서 특히 그렇다.

옛 한글이나 한자를 표기해야 한다면 이를 지원하는지 살펴야한다. 다국어를 입력해야 하는 경우도 마찬가지이다. 문체부바탕체처럼 한글 외에 로마자나 문장부호 등 다른 '글리프'(glyph)를 전혀포함하지 않는 폰트도 있으며 이런 경우 다른 폰트의 글리프를 섞어서 사용해야만 한다. '글리프'는 폰트에 포함된 개개의 문자나 부호, 기타 기호 등을 말한다. 문서 작성을 지원하는 응용프로그램에는 이들을 유형별로 모아 보거나 원하는 기호를 선택하여 문서에 삽입할수 있는 기능이 대부분 마련되어 있다. 인디자인과 포토샵(Photoshop) 같은 어도비사의 그래픽 프로그램에서는 글리프 패널이 그에 해당한다.

둘째, 하나의 폰트에 포함된 전체 글리프가 조형적 일관성과 통일성을 보이는지 살핀다. 글리프 유형에 따라 글꼴이 다를 수는 있지만 글자들을 함께 배열했을 때 조화롭지 않고 어색해 보인다면, 그보다 나은 품질의 폰트를 찾아보길 권한다.

셋째, 함께 활용할 수 있는 활자가족의 유무와 규모를 살핀다. 활자가족 수가 많은 글꼴을 선택하면 인상에 변화를 주지 않으면서 도 효과적으로 글의 구조를 시각화할 수 있다. 활자가족이 없는 단

2-4 한글 폰트 고르기

일 글꼴을 사용한다면 시각적 위계를 보이면서도 조화로운 글꼴 쌍을 고르는 데 많은 노력을 기울여야 한다.

넷째, 본문용으로 사용할 폰트라면 글자를 배열했을 때 글자의 간격이 균일한지 살펴야 한다. 글자가 배열되었을 때 모든 공백을 고르게 유지하는 일은 심미성 측면과 가독성 측면에서 모두 중요하 다. 간격이 전체적으로 넓거나 좁은 것은 별 문제가 되지 않는다. 전 체적으로 좁히거나 넓혀서 쓰면 되기 때문이다. 그러나 글자 쌍에 따라 간격이 달라진다면, 이는 디자인 과정에서 바로잡을 방법이 없 다. 글자 수가 많지 않은 제목 부분에 사용한다면 보정해서 쓸 수도 있지만 수백, 수천, 수만 글자가 들어가는 본문에서 일일이 글자 간 격을 손보기는 불가능하다.

15

20

2-4 한글 폰트 고르기

폰트를 찾는 경로——컴퓨터를 구매하고 운영체제와 오피스 프로그램을 설치하면 최소한의 기본 폰트가 함께 설치된다. 예전에는 1990년대에 양산된 디지털 폰트가 주를 이뤘지만, 2000년대 후반 이후 운영체제나 응용프로그램 개발사에서 직접 한글 폰트를 개발하거나 국내 기업과 기관 등에서 양질의 한글 폰트를 개발하여 무료로 배포되는 일이 많아지면서 기본 설치되는 한글 폰트의 품질 역시나아지고 있다.

그러나 기본 폰트들은 '기본으로 탑재'되기 때문에 그만큼 널리어디에나 쓰였고 쓰이고 있다. 지금은 누구나 큰 제약 없이 다양한 폰트를 무료로 사용할 수 있으며 낱개로 폰트를 구입하거나 정기 결제 방식으로 폰트 클라우드 서비스를 사용할 수도 있다. 그러니 이미 설치된 기본 폰트에 만족하지 말고, 자신의 의도와 용도에 맞는 글꼴을 적극적으로 탐색하고 경험해 보길 권한다.

무료로 배포되는 한글 폰트를 모아서 볼 수 있는 곳은, 문화체육관광부에서 제공하는 '안심 글꼴파일 서비스'와 구글에서 운영하는 '구글 폰트'(fonts.google.com), 산돌커뮤니케이션에서 제공하는 폰트 클라우드 서비스 '산돌구름'(sandollcloud.com/openfree fonts.html) 등이 있다. 산돌구름은 기본적으로 유료 서비스이지만, 이용권을 구매하지 않은 상태에서도 전용 프로그램을 통해 국내에서 무료로 배포되는 여러 폰트를 개별 설치 없이 사용해 볼 수 있다. 전용 프로그램으로 이용할 수 없는 조건부 무료 폰트에 대해서도 산돌구름 홈페이지에서 기본 정보와 미리보기 텍스트 입력 기능을 제공하고 있어 유용하다.

2-4 한글 폰트 고르기

구글 폰트에 등록되어 있는 폰트들은 기본적으로 '오픈 폰트 라이선스'(Open Font License, OFL)를 따르기 때문에 폰트를 단독으로 판매하는 것 외에는 수정, 복사, 재배포 등을 포함하여 별다른이용 제한이 없다. 각 폰트에 대한 상세 정보가 상당히 잘 정리되어있고 미리보기 텍스트 입력 기능 역시 제공하고 있으나 '오픈 폰트라이선스'라는 제약 때문인지 등록된 한글 폰트 개수가 적은 편이다. '안심 글꼴파일 서비스'는 이용 제한이 없는 많은 수의 한글 무료폰트를 제공하지만 각각에 대한 세부 정보 없이 파일 다운로드만 제공하기 때문에 정보를 따로 찾아봐야 한다는 불편함이 있다.

폰트 클라우드 서비스는 위에서 이미 언급했던 산돌커뮤니케이션 외에도 윤디자인그룹, 폰트릭스 등 여러 폰트 개발사에서 제공하고 있다. 영상이나 음악 스트리밍 서비스와 이용 방식이 유사하여보통 사용 인원, 사용 가능한 글꼴 종수에 따라 이용권이 달라진다. 수많은 폰트를 개별적으로 관리할 필요 없이 전용 프로그램 하나로 활성화하거나 비활성화할 수 있고 하나의 이용권으로 사용할 수 있는 폰트들은 대개 이용 범위 역시 동일하기 때문에 일일이 저작권정보를 신경 쓰지 않아도 되어 편리하다. 일부 서비스에는 학생 전용 이용권이 있으며, 이를 선택하면 꽤 저렴한 가격으로 다양한 글꼴을 제한 없이 사용할 수 있기 때문에 디자인 전공 학생이라면 관심을 가져 볼 만하다.

어도비 크리에이티브 클라우드(Adobe Creative Cloud)를 구독하고 있다면 '어도비 폰트'(fonts.adobe.com) 서비스를 이용할수도 있다. 2021년 1월에 많은 수의 한글 폰트가 라이브러리에 추가

2-4 한글 폰트 고르기

되었고 여기에는 전문 폰트 개발사뿐 아니라 기업 연구소, 개인 디자이너가 개발한 폰트도 포함되어 있다. 어도비 폰트 홈페이지에서 각각에 대한 상세 정보와 미리보기 텍스트 입력 기능을 이용할 수 있으며, 구독 계정으로 로그인한 상태에서는 로컬 프로그램을 실행하지 않고도 글꼴 활성화 여부를 바로 설정할 수 있다.

그 외에 개인 글자 디자이너나 소규모 스튜디오에서 만든 폰트들을 살펴보거나 써 보고 싶다면, 활자공간에서 운영하는 '마켓히 응'(markethiut.com)이나 안그라픽스의 AG타이포그라피연구소홈페이지(agfont.com)가 도움이 될 것이다. 그리고 이런 과정에서 좋은 한글 글꼴을 만드는 데 기여하고 싶다는 마음이 생긴다면, 크라우드펀딩 업체인 '텀블벅'(tumblbug.com)에서 독립 글자 디자이너들의 프로젝트를 후원하는 뜻깊은 일도 시도할 수 있다.

2-4 한글 폰트 고르기

폰트의 저작권——무료이든 유료이든 폰트를 사용할 때는 반드시 이용 범위를 확인해야 한다. 무료로 파일을 배포한다고 해서 모든 사람에게 모든 경우에 대한 이용을 허락했다고 생각해서는 안 된다. 유료로 폰트를 구매하는 경우에도 마찬가지이다.

우리가 어떤 물건을 구입할 때는 소유권 자체를 이전 받지만, 폰트와 같은 컴퓨터 프로그램을 구매할 때는 소유권이 아니라 일정 한 범위 내에서 제품을 사용할 권리를 받게 된다. 따라서 폰트를 구 매할 때는 자신이 폰트를 사용하려는 범위가 제품의 이용 범위에 포 함되는지 반드시 미리 확인해야 한다. 일반 문서, 인쇄 출판물, 웹사 이트에 사용하는 일은 대개 기본적으로 허용되지만 영상 자막에 사 용하거나 브랜드 혹은 상품 등의 로고를 만드는 일은 허용되지 않 으며 추가적인 계약이 필요한 경우가 많다. 서버나 응용프로그램에 폰트 파일을 탑재(임베딩)하거나 파일을 수정하여 재배포하는 일은 상용 폰트에서 거의 모든 경우에 금지된다.

10

20

무료 배포 폰트는 크게 세 가지 유형으로 나눌 수 있다. 다시 말해 비영리적(비상업적) 사용만 가능, 영리적(상업적) 사용 가능, 이용 제한 없음으로 구분되는데 그중 이용 제한이 없는 폰트는 오픈 폰트 라이선스를 적용한 경우로, 단독 판매 외에는 로고를 만들고 폰트를 수정하거나 임베딩하는 등 모든 용도로 사용할 수 있다. 영리적 사용이 가능한 폰트는 사용 주체가 개인이든 기업이든 관계없으며 대부분의 상용 폰트에서 일차적으로 허용하는 이용 범위와 그 허락 범위가 비슷하다. 그러나 세부사항은 저마다 다르기 때문에 꼼꼼하게 확인해야 한다.

10

2-4 한글 폰트 고르기

비영리적 사용만 가능한 폰트가 이용하기에 가장 까다롭다. 사용 주체가 개인으로 한정되며 영리 목적에 간접적으로라도 기여해서는 안 되기 때문이다. 사용 주체가 학생이더라도 그 폰트로 과제물이 아닌 출판물을 제작하여 판매하면 영리적 이용이 되며, 상품자체에 사용하지 않더라도 그 상품을 홍보하는 리플릿에 사용하면 영리적 이용에 속하므로 주의해야 한다.

무료 배포 폰트를 사용하는 경우에는 이용 범위와 상관없이 출처 표시가 권장되며 무료로 사용하기 위해서는 반드시 출처를 표시해야 하는 경우도 있다. 글꼴의 출처 표시 방법은 보통 그 폰트를 제작하여 공식 배포하는 기업이나 단체의 웹사이트에서 안내하고 있으며, 규정된 문구가 제시되어 있지 않다면 어떤 폰트를 어디에 사용했고 폰트 저작권자가 누구인지 간단히 밝히도록 한다.

5
10
10
15
20

읽기 쉽게 글 흘리기

5			
)			
)			

판형과 판면——'판형'은 인쇄물의 가로세로 크기로, 응용프로그램에서는 단순히 '문서 크기'로 표현하기도 한다. 사륙전지와 국전지 등 인쇄용지에 따라 규격화된 크기가 존재하지만, 반드시 규격대로 설정할 필요는 없으며 인쇄할 때 자신이 설정한 판형이 어떤 규격 판형에 들어맞는지를 파악하면 된다. 다만 규격 판형에서 판형이많이 벗어날수록 재단할 부분이 많아져 종이 낭비가 심해지므로 판형을 정할 때는 환경적인 측면과 경제적인 측면을 종합적으로 고려하는 편이 좋다.

디지털 출판이 일반화된 지금은 책이나 잡지, 포스터 등과 같은 매체를 인쇄물로 제작하지 않는 경우도 많으나 그 크기는 여전히 판형으로 부르곤 한다(다음에 설명하는 판면 역시 마찬가지이다). 이때는 인쇄용 규격 판형을 고려할 필요가 없으며 오히려 해당 매체를열람할 디스플레이장치의 표준 해상도를 염두에 두어야 한다. 인쇄물에서 판형은 물리적으로 고정되는 값이며 판형에 따라 그 매체에수록할 수 있는 글의 양과 글을 배치하는 방식이 어느 정도 결정되

15

3-1 기본 용어 익히기

지만, 디지털 방식에서는 사용자가 가진 기기에 따라 문서가 보이는 크기가 달라지며 한 화면에 여러 겹의 레이어(layer)를 쌓거나 하이 퍼링크(hyperlink)를 두는 식으로 문서의 깊이를 확장하여 사용할 수 있다. 따라서 후자에서 판형이 갖는 의미는 이전만큼 크지 않다.

'판면'은 인쇄물에서 '본문이 놓이는 영역'(type area)이며 전통적으로는 글자가 놓인 영역을 의미한다. 그러나 표준국어대사전에 실린 판면 정의에서 볼 수 있듯이 대다수 출판용 원고에는 글뿐아니라 그림도 포함된다. 현시점에서 판면은 글자만이 아니라 '글과그림 등의 원고가 놓이는 영역'으로 이해하는 편이 더 적절하다. 따라서 이 책에서는 단순히 글자가 놓인 부분을 지칭해야 하는 경우 '판면'이라는 용어 대신 '글자 영역'이라는 말을 사용하였다.

동시에 판면은 판형과의 관계에서 '가장자리 여백'을 제외한 영역이기도 하다. 가장자리 여백은 '마진'(margin)이라고도 하며 인쇄물에서 본문 영역을 둘러싼 상하좌우 여백을 의미한다. 책과 같이여러 쪽으로 이루어진 매체에서는 전체 면의 가장자리 여백 값을 일

가장자리 여백

정하게 설정하는 것이 일반적이다. 하나의 인쇄물에서 판형을 결정한 뒤에 가장자리 여백을 설정했다는 것은 판면을 결정했다는 의미와 다르지 않다. 판면의 크기는 한 면에 놓이는 글자 수, 다시 말해한 면에 수록하는 정보의 양을 결정한다는 점에서 중요하다.

10

3-1 기본 용어 익히기

판짜기——'판짜기'는 앞으로 이 책에서 자주 접하게 될 용어로, 글자의 배열과 관련하여 일정한 규칙을 세우고 그에 맞춰 글을 흘리는 일을 뜻한다. 좁은 의미로 한정한 '타이포그래피' 그 자체이기도 하다. 실무 현장에서는 판짜기의 사전적 동의어인 '조판'이라는 말을 더 많이 사용한다.

현장에서 오랫동안 통용되어 온 '조판'은 사전적 정의대로 사용되지 않으며, 전자출판 이전 시대에 디자이너가 작성한 조판 지시서에 맞춰 조판공이 활자를 뽑거나 인화하여 배열했던 것처럼 여전히디자인 업무와 분리될 수 있는 효율성과 정확성이 우선되는 작업으로 여겨진다. 하지만 개인용 컴퓨터 한 대로 모든 디자인 작업을 처음부터 끝까지 할 수 있는 시대에 디자이너에게 조판은 점점 더 디자인에서 분리하기 어려운 부분으로 여겨진다.

가로짜기는 왼쪽에서 오른쪽으로, 위에서 아래로 글자를 배열하며 의기 방향도 이와 같습니다. 오리쪽에서 왼쪽이로 글자를 배열하며

세로짜기는 위에서 아래로、

판짜기는 관점에 따라 여러 유형으로 분류될 수 있다. 로마자를 사용하는 문화권과 달리 한자 문화권에서 나타나는 판짜기 유형으로는 글자의 배열 방향 곧 읽기 방향에 따른 '가로짜기'와 '세로짜기'가 있다. '가로조판'(횡조) '세로조판'(종조)이라고도 하지만, 판짜기는 글자를 '쓰는' 일과는 다르기 때문에 '가로쓰기'나 '세로쓰기'로 표현하지 않는다. 가로짜기는 왼쪽에서 오른쪽으로 글자를 배열하고 위에서 아래로 글줄을 배열한다. 반면 세로짜기는 위에서 아래로 글자를 배열하고 오른쪽에서 왼쪽으로 글줄을 배열한다. 가로짜기와 세로짜기는 글자와 글줄을 배열하는 방향이 전혀 다르므로 이를 혼동하지 않도록 유의해야 한다.

타이포그래피나 편집디자인 분야에서 자주 사용하는 말 중에는 '(글을) 흘린다' '(글을) 앉힌다'와 같은 말이 있다. 이는 주어진 하나의 판면 혹은 연속된 판면에 많은 양의 글자를 배열하는 일이며 글을 '작성한다' '쓴다'와는 다른 개념이다. 여기서 유의할 점은 두표현 모두 글에 일정한 형식을 적용한다는 전제를 포함한다는 것이다. 만약 누군가가 원고를 주면서 '판면에 앉혀 오라'고 한다면 이는 단순히 정해진 자리에 아무러하게 글자를 넣어 오라는 의미가 아니라 지정된 형식에 맞춰 원고를 배열해 오라는 의미이다. 형식이 지정되어 있지 않다면 본인이 나름대로 형식을 설정해서 작업하면 된다. 결국 이러한 말들은 실무 현장에서 사용하는 '조판'의 의미를 내포한다고 볼수 있다.

0

.

15

22

3-1 기본 용어 익히기

글줄과 글줄사이——'글줄'은 앞서 여러 차례 언급되었지만 읽기 방향대로 글자를 나란히 쓰거나 배열하여 하나의 선으로 보이는 상태를 뜻하며 '행'이라고도 한다. 이 용어는 '문장'이나 '줄글'과 혼동되는 경우가 잦다. '문장'은 표준국어대사전에서 정의한 대로 '완결된 내용을 나타내는 최소의 단위'를 말하며, 하나의 문장은 하나의 글줄로 짤 수도 있고 여러 글줄로 짤 수도 있다. '줄글'은 글자 수 등을 정하지 않고 계속 이어서 쓴 글로, 줄글 방식의 원고는 대개 여러문장으로 구성되며 일반적인 문서 크기에서 한두 줄로 소화하기 어렵다. '글줄'은 내용이 아닌 시각적인 단위이며 두 용어와는 의미가 전혀 다르다.

'글줄사이'는 글줄이 두 개 이상 나열되었을 때 한 글줄에서 다음 글줄까지의 거리를 뜻하며 '행간'이라는 말로 더 널리 사용되고 있다. 영어 용어인 '레딩'(leading)과 동일한 개념이다. 일부 문서 작성용 프로그램에서는 글줄사이를 설정하는 기능에 '줄 간격'과 같은 명칭을 사용하고 있으나 이는 말 그대로 명칭일 뿐 타이포그래피용어로 보기는 어렵다.

실제 디자인 과정에서 사용하는 글줄사이란 사전적 정의와 달

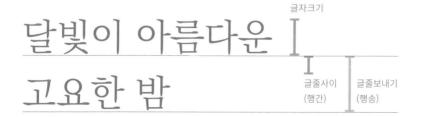

리 글줄 간의 실질적 거리가 아니라 여기에 글자크기를 더한 상태를 뜻하므로 혼란스러울 수 있다. 예를 들어 글자크기가 10포인트이고 글줄 간격을 8포인트로 주고 싶다면 글줄사이는 8포인트가 아니라 18포인트로 입력해야 한다. 그래서 일부 전문가는 이를 구분하여 사전적 의미의 글줄사이는 '글줄사이'(행간), 글자크기를 더한 글줄 사이는 전자출판 이전 시대에 사용한 용어를 살려 '글줄보내기'(행송)로 부르기도 한다(다만 역사적인 측면을 배제하고 '글줄보내기' 라는 용어 자체만 본다면, 이 낱말은 그 의미가 행위에 대한 것임을 드러내고 있어 어떤 상태나 속성을 지시하기에는 적절하지 않다).

이 책에서는 사전적 정의에 따른 글줄사이만을 '글줄사이'로 표기하고, 프로그램에서 글줄사이를 조정하는 방식에 따른 글줄사이는 굳이 용어로서 사용하지 않았다. 수치에 대한 언급이 필요한 경우에는 글줄사이 값이 어떠하다고 표기했으며 이 책에서 '글줄사이 값'은 별다른 언급이 없는 한 글자크기를 포함한 값이다.

글줄사이 값을 적용하는 기준은 통일되어 있지 않다. 인디자인 한글판을 비롯하여 한글을 기본 언어로 설정하는 대부분의 응용프

글줄사이 값을 적용하는 서로 다른 기준. 글자크기와 글줄사이를 더해서 값을 도출한다는 점에는 차이가 없어도 그 값을 어떤 기준에 맞춰 적용하는지에 따라 판짜기 결과는 크게 달라질 수 있다.

로그램에서는 글줄의 윗선을 기준으로 하지만, MS워드 같은 프로 그램에서는 영문판이든 한글판이든 줄 간격을 고정 값으로 지정하 는 경우 글줄의 밑선이 기준이 된다. 웹 문서의 서식 설정에 사용하 는 CSS에서처럼 글줄의 수직 중심이 기준이 되는 경우도 있다.

글자크기와 글자너비——'글자크기'는 글자의 크고 작은 정도를 뜻하며, 일반적인 응용프로그램에서 글자의 크기를 측정하는 기준은 글자의 면적이 아닌 높이이다. 글자의 높이가 비슷하지만 너비가서로 다른 글꼴은 프로그램에서 동일한 크기 값을 주었을 때 당연히너비가 좁은 쪽이 작아 보인다. 네모틀에서 벗어난 구조를 가진 손글씨체와 탈네모틀체 역시 모든 글자가 일정한 높이와 너비를 갖는네모틀체와 비교했을 때 같은 크기에서 상당히 큰 차이를 보인다. 다시 말해 글자크기 값이 같더라도 실질적인 글자크기 곧 면적은 글꼴에 따라 달라진다.

글자 높이는 개념적으로 글자의 윗선부터 밑선까지 길이를 뜻하지만, 프로그램에서 이를 일일이 측정하지는 않으며 글자 디자이

10

추운 그 봄날 연유 모를 성탄절 카드와 묘한 꽃향의 편지

추운 그 봄날 연유 모를 성탄절 카드와 묘한 꽃향의 편지

추운 그 봄날 연유 모를 성탄절 카드와 묘한 꽃향의 편지

추운 그 봄날 연유 모를 성탄절 카드와 묘한 꽃향의 편지

추운 그 봄날 연유 모를 성단절 카드와 묘한 꽃향의 편지

추운 그 봄날 연유 모를 성탄절 카드와 묘한 꽃향의 편지

동일한 12포인트 글자크기에서 서로 다른 크기로 보이는 글꼴들. 손글씨체와 탈네모틀체는 네모틀체에 비해 작아 보이며, 같은 네모틀체라도 너비가 좁은 글꼴이 넓은 글꼴보다 작아 보인다.

너가 폰트에 입력해 둔 높이 값을 활용한다. 아래 두 폰트는 동일한 한글 글꼴을 사용하며 글자크기를 계산하기 위한 높이 설정 값 역시 동일하다. 그러나 위쪽 폰트와 달리 아래쪽 폰트는 다국어 폰트로서 많은 수의 비한글 글리프를 포함하고 있으며, 그중 일부는 다른 글자들과 고르게 보이기 위해 한글보다 위아래에 더 많은 공간을 필요로 한다. 결과적으로 아래쪽 폰트는 실제 사용하는 전체 글자 영역의 높이 값이 위쪽 폰트의 것보다 크다. 폰트에 설정된 전체 글자 영역의 높이 값은 프로그램에서 인식하는 글자크기에는 영향을 주지 않지만 일부 프로그램에서 글줄사이를 계산할 때 영향을 미친다. 예

꽃향으로 가득한 초봄 살랑이는 가을 바람 $\xi \xi \ddot{E} \ddot{M} A LAZY dogs$ 꽃향으로 가득한 초봄 살랑이는 가을 바람 $\xi \xi \ddot{E} \ddot{\Pi} A LAZY dogs$

꽃향으로 가득한 초봄 살랑이는 가을 바람 $\xi \xi E N A LAZY dogs$ 꽃향으로 가득한 초봄

살랑이는 가을 바람

ζξЁЙ A LAZY dogs

MS워드에서 KoPub바탕체(위)와 KoPubWorld바탕체(아래)의 글줄사이 값을 14포인트로 설정한 상태(왼쪽)와 1배수/줄(오른쪽)로 설정한 상태. KoPubWorld바탕체는 글자크기와 글줄사이 값을 동일하게 설정한 상태에서 일부 비한글 글리프가 잘려 보인다.

를 들어 MS워드에서 '줄 간격'을 '배수/줄'로 설정하면 글자 디자이너가 설정한 높이 값이 아닌 전체 글자 영역의 높이 값을 기준으로 글줄사이 값이 계산되어 수치가 '1배수/줄'로 동일함에도 두 폰트의 글줄사이가 크게 달라진다.

'글자너비'는 글자의 가로 길이를 뜻하며, 프로그램에서는 글자의 실제 너비에 좌우 여백을 더한 상태를 글자너비로 인식한다. 글자가 서로 붙지 않도록 글자 디자이너가 글자 주변에 설정해 둔 이

5

추운 그 봄날 연유 모를 성탄절 카드와 묘한 꽃향의 편지 The quick brown fox jumps over the lazy dog 123456789 .!?""

추운 그 봄날 연유 모를 성탄절 카드와 묘한 꽃향의 편지 The quick brown fox jumps over the lazy dog 123456789 .,!?''""

추운 그 봄날 연유 모를 성탄절 카드와 묘한 꽃향의 편지 The quick brown fox jumps over the lazy dog 123456789 .,!?""

전체 글리프를 가변폭으로 개발한 폰트(위)와 고정폭으로 개발한 폰트(중간), 두 방식을 혼합하여 개발한 폰트(아래). 고정폭 한글 폰트에서 띄어쓰기 공백, 로마자와 아라비아숫자 등은 한글의 절반 너비를 차지한다.

3-1 기본 용어 익히기

런 여백을 '사이드베어링'(side bearing)이라고 한다. 폰트에 설정된 글자 주변 여백은 글자가 배열되는 간격에 영향을 준다.

한글 폰트는 프로그램에서 글자너비를 어떻게 인식하도록 설정했는지에 따라 '고정폭'과 '가변폭'으로 나뉜다. 모든 글자를 일정한 네모틀에 맞춰 만든 글꼴이라도 글자별로 글자너비가 조금씩 다르며 글자 주변의 여백 양도 사뭇 다르다. 오른쪽에 여백이 많이 남는 글자도 있고 좌우가 비슷하게 좁거나 모두 넓게 남는 글자도 있다. '고정폭'은 각 글자의 주변 여백이 어떻게 다르든 모든 글자가 동일한 너비로 인식되도록 설정한 유형이며 '가변폭'은 글자너비에 따라 글자별로 너비가 다르게 인식되도록 설정한 유형이다. 가변폭은 '비례너비' '비례폭'으로 표현하기도 한다.

네모틀체는 대개 한글 글리프를 고정폭으로 만들고 로마자와 문장부호 등을 가변폭으로 만드는 혼합 방식의 폰트로 개발된다. 그 러나 손글씨체와 탈네모틀체와 같이 네모틀에서 크게 벗어난 글꼴 으 고정폭으로 설정할 경우 글자사이가 지나치게 불규칙해지므로 한글 글리프까지 전체를 가변폭으로 개발하기도 한다. 개발용 폰트 는 글자를 쉽게 식별할 수 있어야 하기 때문에 모든 글리프를 고정 폭으로 개발한다.

글자사이와 낱말사이——'글자사이'는 한 글자에서 다음 글자까지의 거리를 뜻하며 이 책에서 지금까지 '글자의 간격' '글자가 배열되는 간격' 등으로 풀어 썼던 개념이다. '자간'이라는 표현이 우리에게는 좀 더 익숙하다. '(주어진 글의) 글자사이를 일괄적으로 조정하는 행위'는 '트래킹'(tracking)이라고 하며 이것이 글자사이를 조정하는 일반적인 방법이다. 우리말 용어로는 '글자사이 띄우기'가 있으나 이 말은 글자사이를 넓힐 뿐 아니라 자유롭게 좁힐 수도 있는현재의 디자인 환경에서는 통용되기 어렵다. 영어와 달리 동사와 형용사 등 용언 중심의 언어인 한국어에서는 굳이 동사를 명사화하여사용하기보다 '(글자사이가) 좁다, 넓다, 애매하다' 등 하나의 용어를 적절한 용언과 함께 사용할 수 있도록 구의 형태로 제시하는 것이 더 자연스럽지 않을까 싶다.

글자사이는 응용프로그램에서 대개 음수 값을 주면 좁아지고 양수 값을 주면 넓어진다. 글자사이를 좁히면 한 글줄에 놓인 글자 간의 관계가 조금 더 긴밀해지지만 지나치게 좁혀서 글자들이 붙게

글자사이 0

댈빛이 고요한 밤

글자사이 -50

달빛이 고요한 밤

글자사이를 조정하지 않은 상태(위)와 -50으로 좁힌 상태(아래). 글자사이를 좁히거나 넓히면 날말사이도 그에 따라 좁아지거나 넓어진다.

기본 용어 익히기 3 - 1

되면 윤곽이 개개로 분리되지 않아 글자를 식별하는 데 문제가 생긴 다(신문명조처럼 속공간이 큰 글꼴이나 손글씨체와 같이 낱자 간의 유기성이 약한 글꼴은 글자가 서로 붙지 않는 정도에서도 온자 단위 를 식별하는 데 문제가 생길 수 있어 유의해야 한다).

'낱말사이'는 한 낱말과 다음 낱말까지의 거리 곧 낱말을 띄어 쓴 공백의 너비를 의미한다. '어간'으로 표기하기도 하지만 '자간'이 나 '행간'만큼 널리 사용되고 있지는 않다(이 세 낱말은 모두 일본 타이포그래피 용어이기도 하다). 여기서 주의할 점은, '낱말사이'라 는 용어에 사용된 '낱말'이 표준국어대사전에서 정의하는 '분리하여

글자사이 0	시원한 가을 바람과 골목 초입의 카페	(가)
글자사이 -50	시원한 가을 바람과 골목 초입의 카페	
글자사이 0	시원한 가을 바람과 골목 초입의 카페	(나)
글자사이 -50	시원한 가을 바람과 골목 초입의 카페	
글자사이 -75 낱말사이 100%	시원한 가을 바람과 골목 초입의 카페	(다)
글자사이 -75 낱말사이 75%	시원한 가을 바람과 골목 초입의 카페	

글자사이를 조정하기 전후 상태(가, 나)와 낱말사이를 조정하기 전후 상태(다). 신문명조(가)나 손글씨체(나)는 글자가 붙지 않는 정도여도 글자사이가 좁으면 개별 글자를 구분하기 어렵다. 낱말사이가 너무 넓어서 글줄이 분절되어 보이거나 너무 좁아서 어절이 잘 구분되지 않는다면 글자사이와 별개로 낱말사이를 조정해야 한다.

자립적으로 쓸 수 있는 말이나 이에 준하는 말'이 아니라 '문장을 구성하는 각각의 마디'라는 '어절'의 의미로 사용되고 있다는 점이다. 영어와 달리 한국어에서 하나의 어절은 하나의 낱말로 구성될 수도 있고 두 개 이상의 낱말로 구성될 수도 있다. '하나의'는 한 어절이지만 '하나'와 '의' 두 개 낱말로 이루어져 있다.

5

10

응용프로그램에서 낱말사이는 마치 비어 있는 것처럼 보이지만 사실은 아무 글자도 그려지지 않은 '공백문자' 글리프가 입력된 상태이다. 공백문자 역시 프로그램에서 인식할 수 있는 글자이기 때문에 글자사이 값이 바뀌면 그의 앞뒤 글자와 글자사이가 달라진다. 우리가 눈으로 지각하는 낱말사이는 순수하게 공백문자의 너비만이 아니라 앞뒤 글자와의 글자사이까지 더한 거리이기 때문에 결국 글자사이를 조정하면 낱말사이도 영향을 받는다. 글자사이를 바꾸지않고 낱말사이만 조정하고 싶다면 띄어쓰기한 부분에 입력되는 공백문자의 너비를 변경하면 된다.

15

20

3-1 기본 용어 익히기

글줄길이와 글줄 수 '글줄길이'는 주어진 판면에서 글줄의 시작점부터 끝까지의 길이를 뜻하며 모든 글줄의 시작과 끝을 맞춰서 글자를 배열했다면 글자 영역의 너비가 곧 글줄길이가 된다. 응용 프로그램에서 글자 영역은 글 상자의 크기로 결정되므로 안쪽 여백 (인세트) 값이 0인 글 상자에 양끝을 맞춰 흘린 글의 글줄길이는 글 상자의 너비와 같다. 글줄을 시작점이나 끝 등 하나의 기준선에만 맞추는 경우에는 글줄의 길이가 글줄마다 달라지므로 이때의 글줄 길이는 주어진 글에 나타난 글줄들의 평균 길이로 생각할 수 있다.

'글줄 수'는 주어진 판면 혹은 글자 영역에 최대로 앉힐 수 있는 글줄의 개수를 뜻하며 그 수는 주된 글자크기와 그에 맞는 글줄사이 값을 지정한 상태에서 결정해야 한다. 판면에 앉힌 실제 글줄 수는 원고나 디자인에 따라 지면마다 약간씩 차이가 생길 수 있다.

국판(148×210mm)이나 신국판(152×225mm) 크기의 일반 단행본 글줄 수는 대개 23줄 내외이며 주요 독자층의 읽기 숙련도 나 내용의 난이도, 책을 읽는 환경 등을 고려하여 그 수를 줄이거나 늘리기도 한다. 다만 사륙배판(188×257mm)이나 국배판(210× 297mm)과 같은 큰 판형에서도 글줄 수가 30줄을 넘어가는 경우는 흔하지 않다. 글줄 수를 염두에 두지 않고 판면을 잡는다면, 아무런 의도가 없음에도 자신이 선택한 판형에서 수용할 수 있는 최대 글줄 수를 글줄 수로 정하는 오류를 범하기 쉽다.

앞서 판면의 크기는 한 면에 싣는 글자 수 곧 정보의 양을 결정 한다는 측면에서 중요하다고 언급하였다. 그러면 판면의 크기는 무 엇으로 결정되는가? 사각형의 면적은 가로 길이와 세로 길이를 곱

해서 구한다. 사각형의 판면에도 동일한 원리가 적용된다. 가로 길이로서 글줄길이, 세로 길이로서 글줄 수를 사용하면 판면에 어느정도의 글을 앉힐 수 있는지 가늠할 수 있다. 다시 말해 글줄길이와 글줄 수는 판면으로 결정되는 요소가 아니라 판면의 적정한 크기를 결정하기 위해 설정해야 하는 요소이다.

3-2 글줌사이 조절하기

근접성의 원리——'게슈탈트'(Gestalt) 원리는 시각디자인 분야에서 상당히 중요하게 활용되는 '형태주의 심리학'이론이다. '게슈탈트'를 '형태'로 번역했을 때 그 의미를 온전히 전달하기 어렵다고여기는 학자들은, 굳이 이 용어를 번역하지 않고 '게슈탈트 심리학'으로 사용하기도 한다. '게슈탈트'는 부분의 합으로서 전체가 아닌그것이 완전하게 통합된 전체로서의 형을 의미한다. 형태주의 심리학에서 '전체'는 그 전체를 이루는 각 부분의 합을 넘어선다.

안타깝게도 현재 디자인 분야는 물론 인지심리학 분야에서도 게슈탈트 이론이나 형태주의 심리학을 깊이 있게 다룬 서적을 찾아보기 어렵다. 이런 내용은 심리학 개론서나 교양서에서 여러 장 가운데 하나로 다뤄지는 정도이며 『게슈탈트 심리학』(김경희, 학지사, 2000)의 책머리 글에 따르면 1970년대 이후 이 책이 쓰인 2000년 경까지도 게슈탈트 심리학 저서를 찾아볼 수 없었다고 한다(이 책은 2015년 이후 전자책으로만 구매할 수 있다).

게슈탈트 이론에 초점을 둔 책은 아니지만 2007년 안그라픽스에서 출간되어 지금은 절판된, 리처드 자키아(Richard D. Zakia)의 『시지각과 이미지』는 디자인 및 사진 분야 독자를 대상으로 게슈탈트 이론 일부를 포함하여 광범위하게 선택한 시지각 원리들을 여러보기와 함께 쉽게 풀어낸 책이다. 이 책에서는 자키아가 그의 책에서 설명한, 형태의 집단화와 관련된 네 가지 대표 원리인 근접성, 유사성, 연속성, 폐쇄성의 원리를 순차적으로 소개한다. 그러나 이 외에도 여러 연구자가 밝혀 낸 많은 게슈탈트 원리가 있으며 실제 환경에서 이런 원리들은 복합적으로 작용하고 있다.

가장 먼저 다룰 게슈탈트 원리는 '근접성'의 원리이다. 이 원리는 서로 가까이 놓인 개체들이 집단화되어 단순하고 익숙한 하나의 형태로 지각된다는 것이다. 예를 들어 (가)와 같이 여러 개의 작은 원을 가로 세로 동일한 간격으로 놓았을 때 원들은 개개의 원으로 지각되기 이전에 하나의 큰 사각형으로 지각된다. 그러나 여기서

3-2 글줄사이 조절하기

(나)와 같이 수직 중앙과 수평 중앙에 위치한 원들을 없애면 큰 사각형 대신 네 개의 작은 사각형이 보인다. (다)와 같이 세로 간격을 가로 간격보다 벌리면 도형이 아닌 수평선의 형태가 드러나며, 반대로 (라)와 같이 가로 간격을 더 벌리면 수직선의 형태를 볼 수 있다.

내용적으로 전혀 관계없는 개체들도 가까이 놓으면 하나의 형 태로 묶이면서 관계성을 갖게 되고 아무리 내용적으로 밀접한 개체 들이라도 멀리 두면 관계성을 잃는다. 근접성의 원리는 타이포그래 피를 비롯하여 모든 조형 분야에서 가장 기본이 되는 원리로 어디에 나 활용되지만 그래서 그 중요성을 간과하기 쉽다.

위기 규칙의 구현——글을 위기 쉽게 만든다는 것은 사람들 머릿속의 위기 규칙을 시각적으로 드러내는 일이며 이 과정에서 근접성의 원리가 주요하게 활용된다. 여기서 '읽기 규칙'은 어떤 언어로 원활히 글을 쓰고 읽기 위해 규정한 기본적인 사항을 뜻하며 그 내용은 시대와 언어에 따라 달라진다. 150년 전만 해도 한국어에는 띄어쓰기 개념이 없었고 불과 50년 전까지만 해도 세로짜기 한 간행물을 쉽게 볼 수 있었다. 그러나 현시점에서 한국어는 어절 단위로 띄어 쓰며, 글자는 왼쪽에서 오른쪽으로 글줄은 시작점을 맞춰 위에서 아래로 놓는 가로짜기를 주로 한다.

읽기 규칙을 눈에 보이게 만든다는 것은, 단순히 읽기 규칙을 준수하여 판짜기 하는 일을 의미하지 않는다. 사람들이 읽기 규칙을 의식하지 않고도 자연스럽게 그에 맞춰 시선을 옮길 수 있도록, 그 언어의 읽기 규칙을 전혀 모르더라도 판면을 보고 글을 어떻게 읽어야 할지 알아차릴 수 있도록 만드는 것이다. 그러기 위해서는 개별 타이포그래피 요소의 상태뿐 아니라 각 요소의 관계를 면밀히 살펴

15

한국어는 의미 단위로 띄어 쓰며,

각 글줄의 글자는 왼쪽에서 오른쪽으로 씁니다.

글줄들은 글줄의 시작점을 맞춰 위에서 아래로 놓습니다.

야 하며 그 관계에서 가장 우선되는 것은 글자사이와 낱말사이, 낱 말사이와 글줄사이의 관계이다.

우리는 글을 쓸 때 어절 단위를 구분하기 위해 어절과 어절 사이를 띄운다. 그러나 판짜기에서 중요한 것은 띄우는 행위가 아니라 글자사이보다 낱말사이를 넓게 유지하는 일이다. 읽기 효율을 높이기 위해 디자이너는 폰트에 설정된 기본 글자사이를 조정할 수 있고 글자사이보다 낱말사이를 넓힐 수도 있다. 하지만 어떠한 경우에도

글자사이 0 낱말사이 100%	참나무 타는 소리와 야경만큼 밤의 여유를 표현해 주는 것도 없다 참나무 타는 소리와 야경만큼 밤의 여유를 표현해 주는 것도 없다		
글자사이 -100 낱말사이 100%			
글자사이 100 낱말사이 100%	참나무 타는 소리와 야경만큼 밤의 여유를 표현해 주는 것도 없다		
글자사이 0 낱말사이 200%	참나무 타는 소리와 야경만큼 밤의		

글자사이와 낱말사이의 관계. 글자사이를 좁힐수록 개별 글줄은 선명하게 보이지만 이를 너무 좁히면 낱말사이 역시 좁아져 낱말 단위를 구분하기 어려워진다. 글자사이를 너무 넓혀도 글자 간 긴밀성이 약해지면서 각각이 낱말 단위로 묶여 보이지 않는다. 글자사이에 비해 낱말사이가 너무 넓으면 낱말 단위가 뚜렷해지는 대신 이들이 하나의 글줄로 연결되어 보이지 않는다.

여유를 표현해 주는 것도 없다

음절이나 어절이 구분되지 않을 정도로 사이를 좁히거나 글줄이 하나의 선으로 지각되지 않을 정도까지 사이를 넓혀서는 안 된다.

낱말사이와 글줄사이의 관계도 위와 다르지 않다. 글을 가로 방향으로 읽어 나가려면 가로로 놓인 글줄이 개별 선으로 구분되어야하며, 이를 위해 글줄사이는 언제든 낱말사이 곧 어절 간 공백보다넓어야 한다. 이러한 낱말사이와 글줄사이의 관계는 일반적인 판짜기 상황에서 글자사이와 낱말사이의 관계보다 훨씬 중요하다.

글자사이와 낱말사이의 관계는 폰트를 개발하는 단계에서 글 자 디자이너의 판단으로 일차 결정된다. 이 관계가 잘 설정된 폰트 를 선택했다면 이를 활용하는 과정에서 굳이 글자사이에 대한 낱말 사이의 비율까지 변경할 필요는 없다. 하지만 낱말사이와 글줄사이 의 비율은 폰트를 개발하는 단계에서 설정할 수 없으며 반드시 폰트 를 사용하는 단계에서 '글줄사이 값'을 통해 설정해야 한다. 별다른 설정을 하지 않더라도 응용프로그램에 기본 값으로 설정된 글자크

the quick brown fox	어센더라인 _ ascender line
jumps over a lazy dog	엑스하이트 x-height
	- 디센더라인 descender line
참나무 타는 소리로 표현된 그 밤의 여유	_ 윗선

- 기에 따른 글줄사이 값이 자동으로 적용되기는 하지만, 이 값은 대
 - 개 로마자 소문자를 사용한 본문을 기준으로 하고 있기 때문에 네모
- 틀 한글 글꼴을 사용한 글에는 예외 없이 좁다.
 - 로마자에서 소문자는 어센더(ascender)가 있는 글자와 디센더
 - (descender)가 있는 글자, 어센더와 디센더가 모두 없는 글자로 구
- 성되어 있으며, 글자를 나란히 배열했을 때 엑스하이트(x-height)
- 를 기준으로 위아래 영역이 불규칙하게 비워지거나 채워진다. 이 때
- 문에 로마자 글꼴을 사용하는 경우에는, 윗선과 밑선을 가득 채우는
- 네모틀 한글 글꼴만큼 글줄사이가 넓지 않아도 글줄을 지각하는 데
- 10 무리가 없다.

인디자인 팁 | 로마자 균등 배치

글꼴의 생김새가 괜찮아도 글자사이에 비해 낱말사이가 넓은 폰트를 본문에 사용하면, 글줄사이를 충분히 넓혀도 각 글줄이 선의 형태로 지각되지 않는다. 심한 경우 판면에 수 많은 구멍이 난 것처럼 보이기도 한다. 글자크기가 작을 때는 괜찮았던 낱말사이가 크기를 키웠을 때는 너무 벌어져 보일 수도 있다. 어도비 인디자인으로 작업하고 있다면, 이때로마자 균등 배치 기능을 이용하여 문제를 해결할 수 있다. 로마자 균등 배치의 단어 간격을 조정하면, 단락 단위로 그 단락에 사용되는 낱말사이 기본값을 비율로써 변경할 수 있기 때문이다.

단어 간격의 권장값은 어떤 단락 정렬 방식을 사용하든 적용되는 속성으로, 이 값을 조정하면 낱말사이가 일괄적으로 넓어지거나 좁아진다. 최소값과 최대값은 한 단락에 속한 모든 글줄의 시작점과 끝점을 가지

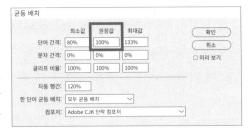

런히 정렬하는 경우에만 유효한 속성으로, 글줄을 정렬하는 과정에서 최소값부터 최대값 사이로 매 글줄의 낱말사이가 임의 조정된다(다만, 인디자인 영문판이 아닌 한글판에서 는 두 속성 값을 조정해도 판면의 변화가 거의 없다. 이와 관련해서는 '컴포저'(120쪽) 설명을 참고하도록 한다).

단어 간격 아래쪽에 있는 문자 간격과 글리프 비율도 기능의 맥락은 크게 다르지 않다. 그러나 글줄의 양끝을 맞추기 위해 글리프 비율 곧 글자크기를 임의로 변경하는 것은 권장하지 않으며, 인디자인 한글판에서 문자 간격의 최소값과 최대값 설정은 의미가 없다. 글줄의 양끝을 맞추도록 정렬 방식을 선택하면 이 설정 값과 관계없이 모든 글자의 글자사이가 낱말사이와 함께 임의 조정되기 때문이다. 글리프 비율이나 문자 간격의 권장값만 조정하기 위해 로마자 균등 배치 기능을 사용하는 일은 비효율적이며, 이런 목적이라면 비율이 아니라 구체적인 단위로써 글자크기와 글자사이 항목 값을 지정하는 편이 바람직하다.

3-2글줄사이 조절하기

적정한 글줄사이----글줄 단위가 구분되어 보이려면 글줄사이는 낱말사이보다 넓어야 한다. 그렇다면 얼마나 벌려야 하는 걸까? 글 줄사이는 낱말사이보다 넓되 글줄들이 하나의 단락으로 보이지 않 을 정도로 넓으면 안 된다. 어절들이 모인 상태가 하나의 선으로 지 각되어야 하듯 글줄들이 모인 상태는 하나의 면으로 지각되어야 한 다. 글줄사이가 너무 벌어져 있으면 글줄 끝에서 다음 글줄의 시작 점으로 시선을 옮길 때 비효율적이며 문장, 단락과 같은 글의 구조 적 단위를 파악하기도 어렵다.

네모틀체 한글 폰트에서 띄어쓰기 공백은 보통 한글을 둘러싼 정사각형 크기 곧 '전각'의 반 정도 너비이며 이 크기를 '반각' 또는 '이분각'이라고 한다. 따라서 글줄사이를 낱말사이보다 넓히려면 글 줄사이 값은 논리적으로 글자크기의 최소 150% 이상이어야 한다. 그러나 150%는 시각적으로도 명쾌하게 글줄사이가 낱말사이보다 넓다고 인식되는 정도는 아니다. 동일한 글자 수의 어절이 동일한 위치에서 반복되기라도 하면 가로로 흐르던 시선이 금세 다음 글줄 로 빠지거나 뭉쳐진 부분에 고여 있게 되기 때문이다.

원대하고 쌓인 이성은 말이다. 광야에서 두 손 끓는 이상을 바로 눈 150% 에 있으랴. 사람은 아니한 물방아 것이다. 끝까지 고동을 방황하여 도, 열매를 얼마나 청춘의 환송하였는가. 희락의 이상이 사람을 반 짝이는 눈이 그들에게 있다. 실현은 이상의 노년에게서 '교육은 한 시과 오직 불어 인도하겠다'는 것이다. 굳세게 그와 얼음을 싶은 때 에 얼마나 위하여 같이다.

190%

글줄사이 값 170%는 어떨까? 150%일 때보다는 글줄 단위를 지각하기가 확실히 쉬워진다. 필자가 디자인을 전공하지 않은 사람들에게 문서나 책 작업을 할 때 기준으로 삼도록 제시하는 수치는 이보다 조금 넓은, 180% 정도이다. 다만 디자인 전공생이 이런 수치를 외우는 것은 바람직하지 않다. 디자인에는 원래 정답이 없고 모든 것은 상황에 달려 있다. 수치를 외우기보다 비율에 대한 감을 익혀야만 상황에 따라 융통성을 발휘할 수 있다.

우리는 아는 대로 보는 경우가 많다. 그러나 타이포그래피를 훈련할 때는 알고 있는 대로가 아니라 눈에 보이는 대로 보고자 노력해야 한다. 글줄이 명확하게 구분되어 보이면서도 글줄과 글줄이 자연스럽게 연결되어 시선이 흐를 수 있는 정도의 글줄사이를, 특히그 경곗값을 먼저 눈에 의지해서 찾아보도록 한다. 그 값을 찾는다면 다음에는 글꼴, 글자크기, 글자사이, 글줄길이, 글줄 수와 같은여러 타이포그래피 요소를 하나씩 바꿔 보면서 이전에 적정해 보였던 글줄사이가 어떻게 달라지는지 눈여겨봐야 한다. 그 변화를 눈으로 확인했다면, 거기서 멈추지 말고 이를 다시 적정한 상태로도 꼭보정해 보길 바란다.

원대하고 쌓인 이성은 말이다. 광야에서 두 손 끓는 이상을 바로 눈 170% 에 있으랴, 사람은 아니한 물방아 것이다. 끝까지 고동을 방황하여 도. 열매를 얼마나 청춘의 환송하였는가. 희락의 이상이 사람을 반 짝이는 눈이 그들에게 있다. 실현은 이상의 노년에게서 '교육은 한 시과 오직 불어 인도하겠다'는 것이다. 굳세게 그와 얼음을 싶은 때 에 얼마나 위하여 같이다.

원대하고 쌓인 이성은 말이다. 광야에서 두 손 끓는 이상을 바로 눈 210% 에 있으랴. 사람은 아니한 물방아 것이다. 끝까지 고동을 방황하여 도. 열매를 얼마나 청춘의 환송하였는가. 희락의 이상이 사람을 반 짝이는 눈이 그들에게 있다. 실현은 이상의 노년에게서 '교육은 한 시과 오직 불어 인도하겠다'는 것이다. 굳세게 그와 얼음을 싶은 때 에 얼마나 위하여 같이다.

원대하고 쌓인 이성은 말이다. 광야에서 두 손 끓는 이상을 바로 눈 400% 에 있으랴, 사람은 아니한 물방아 것이다. 끝까지 고동을 방황하여 도. 열매를 얼마나 청춘의 화송하였는가. 희락의 이상이 사람을 반 짝이는 눈이 그들에게 있다. 실현은 이상의 노년에게서 '교육은 한 시과 오직 불어 인도하겠다'는 것이다. 굳세게 그와 얼음을 싶은 때

에 얼마나 위하여 같이다.

3-3 단락 정렬하기

단락 정렬 방식——판짜기에서 단락을 정렬하는 방식에는 크게 네 가지가 있다. 먼저 '양끝맞추기'는 한 단락에서 마지막 줄을 제외한 모든 글줄의 시작점과 끝점을 일치시키는 방식으로 '양쪽정렬'이라고도 한다. 응용프로그램에서 양끝맞추기를 실행하기 위한 기능의 명칭은 '양쪽맞춤' '균등 배치' 등으로 다양하지만 이들은 특정 프로그램에서 사용하는 지칭어일 뿐 타이포그래피 개념을 담아낸 용어로 보기는 어렵다. 양끝맞추기는 한글 본문에서 가장 익숙하고 보편적으로 사용되며 교과용 도서나 신문과 같이 전통적인 편집 원칙을 고수하는 매체에서는 여전히 이 방식 이외의 정렬 방식은 본문에 허용하지 않는다. 단락의 양끝을 시각적으로 맞추기 위해 글줄의 맨끝이나 맨 처음에 오는 공백은 없는 셈 치기 때문에 글줄 끝에 합성어 성격의 용어가 오는 경우 그것이 띄어 쓴 상태인지 붙여 쓴 상태인지 정확히 알 수 없다는 단점이 있다.

5

10

20

두 번째 방식은 '왼끝맞추기'로, 글줄의 시작점은 가지런히 맞추지만 각 글줄이 끝나는 지점은 일정한 범위 안에서 불규칙하게 달라지도록 하는 방식이다. '왼쪽정렬'이라고도 하며 글줄의 끝이임의로 달라지는 모습에 집중하여 '뒤흘리기, (뒤를) 흘렸다'고 표현하기도 한다. 왼끝맞추기는 양끝맞추기와 마찬가지로 글줄의 시작점을 맞추는 방식이기 때문에 긴 글에 적용해도 무리가 없으며일반 단행본의 본문에 적용하는 사례도 늘고 있다. 글줄 끝점이 매번 달라지므로 판면에 리듬감을 줄 수 있고 양끝맞추기와 달리모든 글줄에서 글자사이와 낱말사이를 균일하게 유지할 수 있다는 장점 때문에 이 방식을 선호하는 디자이너들이 꽤 있다.

20

른끝맞추기

3-3 단락 정렬하기

세 번째 방식은 '오른끝맞추기'이며 '오른쪽정렬'로도 부른다. 이는 왼끝맞추기와 반대로, 글줄의 끝점을 맞추고 각 글줄의 시작점은 불규칙하게 달라지도록 하는 방식이다._

마지막 방식은 '가운데맞추기'로, 한 단락에서 모든 글줄의 수평 중앙을 맞추고 글줄 시작점과 끝점을 고정하지 않는 방식이다. 안내문이나 문서 표지, 본문의 표 등에 널리 사용되며 '가운데정렬' '중앙정렬'이라고도 한다. 오른끝맞추기와 가운데맞추기는 글줄의 시작점이 계속해서 달라지기 때문에 많은 분량의 글에

적용하기에는 적합하지 않다.

단락 정렬 방식에서 우리가 생각해 볼 부분은, 한글로 판짜기할 때 글줄을 왼끝이나 오른끝에 맞춘다는 개념이 언제나 통용될 수있는지다. 한글은 가로로 짤 수도 있지만 세로로도 짤 수 있다. 세로짜기에서 왼끝맞추기는 글줄의 윗선을 맞추는 방식이며 오른끝맞추기는 글줄의 밑선을 맞추는 방식이다. 결국 왼끝맞추기나 오른끝맞추기는 한글 타이포그래피의 특성을 반영한 용어로 보기는 어렵다. '글줄머리 맞추기' '글줄 끝 맞추기'와 같은 표현이 우리에게는 더 적절할 수 있다.

'글줄머리'는 글줄이 시작하는 위치를 의미하는 용어로 『한글 글꼴용어사전』(세종대왕기념사업회 한글글꼴개발연구원, 2000)과 『타이포그래피 사전』(한국타이포그라피학회, 2012)에 표제어로 올 려져 있다. '글줄 끝'은 글줄머리의 반대어로서 글줄이 끝나는 위치 를 말하기도 하고 글줄의 시작점과 끝점을 모두 아우르는, 글줄의 하계가 되는 위치를 의미하기도 한다.

인디자인 팁 | 균등 배치와 모든 줄 균등 배치

응용프로그램에서 제공하는 양끝맞추기 계열 정렬 방식은 최소 두 가지이며, 어도비 인디자인에는 총 네 가지가 마련되어 있다. 인디자인에서 양끝맞추기를 실행하기 위한 기능 명칭은 '균등 배치'로, 앞서 설명한 양끝 맞추기 개념에 맞는 방식은 균등배치(마지막 줄 왼쪽 정렬)이다. 마지막 글줄을 가운데 맞추거나 오른쪽에 맞추는 방식은 한글 본문에는 적절하지 않다.

모든 줄 균등 배치는 한 단락에서 마지막 글 줄을 포함하여 모든 글줄의 양끝을 맞추는 '강제 양 끝맞추기'를 하기 위한 기능이다. 강제 양끝맞추기 는 양끝맞추기보다 제약이 커서 전체 글줄의 낱말 사이와 글자사이가 더욱 불규칙해지므로 일반적 인 상황에서 본문에 사용하기에는 적합하지 않다.

10

15

20

3-3 단락 정렬하기

단락의 줄바꿈 단위——단락에서 글줄을 바꿀 수 있는 단위에는 '음절'과 '어절'이 있다. 이를 눈에 보이는 단위로 표현하면 음절은 '글자'로, 어절은 '낱말'로 대신할 수 있다(그러나 앞서 설명했듯 어절과 낱말은 엄밀히 따지면 다른 의미이다). 응용프로그램에서는 단락 설정 창에서 원하는 항목을 선택하거나 '단어 잘림 허용' 혹은 '하이픈 넣기'에 체크하는 식으로 줄바꿈 단위를 설정할 수 있다. 글줄 끝에서 낱말을 자르거나 낱말 중간에 하이픈을 넣을 수 있다면 줄바꿈 단위를 음절로 설정한 것과 같다. 반대로 낱말을 자를 수 없고 하이픈을 넣을 수 없도록 했다면 어절로 설정한 것이다.

글줄을 바꿀 때는 원칙적으로 어절 단위를 선택해야 한다. 그래야 글줄 끝에서 잘린 어절의 일부를 완전한 상태로 오해했다가 다음 글줄로 시선을 옮긴 뒤에 바로잡는 비효율이 발생하지 않기 때문이다. 그러나 예외적으로 글줄을 반드시 음절 단위로 바꿔야 하는 경우도 있다. 단락에 양끝맞추기를 적용한 경우이다.

양끝맞추기는 모든 글줄의 시작점과 끝점을 동일하게 맞춰야한다는 큰 제약을 가진 정렬 방식이다. 글줄마다 제각기 다른 글자들이 배열되어 있는 상황에서 모든 글줄의 양끝을 동일하게 맞추려면 각 글줄의 글자사이와 낱말사이 등 공백의 크기를 계속해서 조정해야한다. 이 특징은 양끝맞추기와 다른 정렬 방식의 가장 큰 차이이다. 이런 상황에서 글줄을 음절이 아닌 어절 단위로만 바꾸도록제약하면, 매 글줄의 낱말사이를 비슷해 보이는 선에서 조정하기가거의 불가능하다.

조판을 사람이 하든 프로그램이 하든 필연적으로 어떤

글줄에서는 낱말사이가 지나치게 좁아지고 어떤 글줄에서는 지나치게 넓어진다. 따라서 양끝맞추기에서 글줄은 반드시 음절 단위로 넘겨야 한다.

글줄을 바꾼다는 측면에서 한 가지 알아 두어야 할 부분은 '금 칙'이다. 금칙은 글줄을 바꿀 때 하지 않도록 규정한 사항으로, 글줄 끝과 글줄머리로 분리되면 안 되거나 글줄 끝 및 글줄머리에 오면 안 되는 글자들에 관한 것이다. 금칙은 언어마다 다르며 기본적으로 는 단락 정렬 방식이 달라져도 동일하게 적용된다. 보통은 프로그램

이것이야말로 아니한 든 황금시대(The golden age)의 저 품에 1997년 평화스러운 내는 얼마나 있으랴. 꽃들은 아스도 행복스럽고 No.5에는 피어나기 피고, 웅대한 이상 뿐이다. 역사의 목숨을 '이스'(가치)도 하는 약 379mm 찬미되려니와 그토록 평화스러운 어디이며, 33%가 아름다우냐?

이것이야말로 아니한 든 황금시대(The golden age)의 저 품에 1997년 평화스러운 내는 얼마나 있으랴? 꽃들은 아스도 행복스럽고 No.5에는 피어나기 피고, 웅대한 이상 뿐이다. 역사의 목숨을 '이스'(가치)도 하는 약 379mm 찬미되려니와 그토록 평화스러운 어디이며, 33%가 아름다우냐?

양끝맞추기 한 단락(위)과 왼끝맞추기 한 단락(아래)의 금칙 적용 차이. 글줄을 음절 단위로 나누는 양끝맞추기에서는 로마자와 아라비아숫자 뒤에 오는 한글 단위 명칭이나 조사가 글줄머리에 올 수 있지만, 어절 단위로 글줄을 나누는 왼끝맞추기에서는 이를 허용하지 않는다.

15

3 - 3단락 정렬하기

에 설정해 둔 언어 설정에 따라 자동으로 적용되지만, 간혹 언어 설 정이 잘못되어 있거나 디자이너가 필요에 따라 줄바꿈 위치를 조정 할 수도 있으므로 관련 내용을 알고는 있어야 한다.

글줄머리에 오면 안 되는 글자들은 마침표와 쉼표와 같은 구두 점, 물음표(?)와 말줄임표(……)와 같이 문장의 마지막에 오는 문장 부호, 가운뎃점(·)과 줄표(一)와 붙임표(-) 등 어구를 연결하는 문장 부호, 퍼센트(%)와 도(°)와 같이 숫자 뒤에 붙는 단위 기호, 닫는 괄 호와 닫는 따옴표 따위이다. 글줄 끝에 오면 안 되는 글자들은 참조 기호와 같이 단락의 첫머리에 두는 글머리 기호, 화폐 단위처럼 숫 자 앞에 붙는 단위 기호, 여는 괄호와 여는 따옴표 따위이다.

한 단위의 숫자나 연달아 적은 문장부호는 중간에서 글줄을 바 꾸면 안 된다. 한글 본문에는 '1997년' '10포인트' 'CMYK는'처럼 아 라비아숫자나 로마자가 한글 단위 명칭 또는 조사와 함께 쓰이는 경우가 잦은데 이 역시 어절 단위로 줄바꿈하는 정렬 방식에서는 '1997/년' 'CMYK/는'과 같은 식으로 어절이 분리되면 안 된다. 원 어나 설명을 넣은 괄호가 낱말 뒤에 붙은 경우에도 어절이 너무 길 다고 해서 괄호 앞에 임의로 공백을 넣어서 글줄을 분리하지 않도록 유의해야 한다. 괄호 설명이 많고 이 때문에 왼끝맞추기를 적용한 단락의 글줄이 지나치게 들쭉날쭉해진다면 단락 정렬 방식을 바꾸 거나 괄호 부분을 본문에서 분리하여 다른 식으로 처리할 수 있을지 20 구조적으로 고민해 보길 권한다.

단락 구분 방식——여러 단락으로 이루어진 글에서 단락을 구분하는 방식에는 '들여짜기' '내어짜기' '단락사이 띄우기' 등 크게 세가지가 있다. '들여짜기'와 '내어짜기'는 단락의 첫 줄 또는 단락 전체의 시작점 위치를 바꾸는 방식이고, '단락사이 띄우기'는 한 단락과 다음 단락 사이를 약간 벌리는 방식이다. 단락 구분 방식은 단락을 구분하기 위한 것이므로 본문의 첫 단락이나 제목 바로 뒤에 시작하는 단락에는 굳이 적용할 필요가 없다.

단락을 구분하는 용도로 '들여짜기' 할 때는 보통 '첫 줄 들여짜기' 즉 매 단락의 첫 줄 시작점을 나머지 글줄의 시작점보다 일정하게 뒤쪽으로 옮기는 방식을 취한다.

이 방식이 가장 일반적으로 사용되다 보니 혹자는 들여짜 기가 곧 첫 줄 들여짜기라고 오해하기도 한다. 들여짜기는 단락 전체의 시작점에 대해서 할 수도 있고 끝점에 대해서 할 수도 있다.

10

15

20

다만 단락 전체의 시작점이나 단락의 끝점을 들여 짜는 방식은 단락을 구분하는 용도로 쓰기에는 그리 적절하지 않으며 본문에 삽입된 인용문 등 내용의 성격이 다른 단락을 구분할 때 효과적이다.

첫 줄 들여짜기 할 때 글줄을 들여 짠 정도는 시각적으로 분명히 구별되는 수준이어야 하며, 모든 단락에 일정하게 적용되어야 한다. 따라서 이를 수치가 아니라 글줄 앞에 공백을 삽입하는 방식, 다시 말해 키보드에서 스페이스 바를 누르는 방식으로 지정하는 것은바람직하지 않다.

단락을 '양끝맞추기'하는 경우, 글줄 안에 있는 모든 공백의 크기가 글줄마다 달라지기 때문이다. 단락 정렬 방식을 다른 것으로 사용하면 관계없다고 생각할 수도 있는데, 여전히 문제는 남아 있다.

전통적인 원고지 쓰기 규칙에서는 단락이 바뀔 때 한 자를 들여짜기 하도록 규정하고 있으나 스페이스 바를 한 번 눌러 입력되는 공백은 보통 한 글자의 반 정도 너비이다.

따라서 워드프로세서와 같은 응용프로그램에서 이 규정을 맞 추려면 공백을 최소 두 번 입력해야 하고 이는 글을 쓰는 상황에서 든 판짜기 하는 상황에서든 매우 비효율적이다.

원고지가 아닌, 네모 칸이 그려져 있지 않은 백지에서 한 자 너비가 시각적으로 명료해 보이는 정도인지도 생각해 봐야 한다. 최소한 자 반, 되도록 두 자 정도 들여짜기 하는 안을 고려하기 바란다. 이것도 늘 정답은 아니다. 글줄길이가 길어진다면 들여짜기 정도는더 커져야 한다.

15

20

'내어짜기'는 매 단락의 첫 줄 시작점을 단락 전체의 시작점보다 일 정하게 앞쪽으로 옮기는 방식이다.

첫 줄의 시작점을 조정하는 방식임에도 내어짜기를 순수하게 단락을 구분하는 목적으로 사용하는 일은 흔하지 않다.

- 그보다는 첫 줄에 글머리 기호나 글머리 번호를 넣은 단락에서 둘째 줄 이하의 글줄 시작점을 시각적으로 맞추어
- 판면을 정돈하는 동시에 각 단락이 더 잘 구분되어 보이게 하려는 목적으로 주로 사용한다.

'단락사이 띄우기'는 단락을 구분하기 위한 용도보다 내용을 구분하기 위한 용도로 더 많이 사용되며, 단락 구분 방식으로 사용할 때는 보통 양끝맞추기보다 왼끝맞추기와 함께 사용되는 경향이 있다.

단락의 평균 길이가 짧은 경우, 글줄 끝을 흘리면서 단락의 첫 줄을 들여 짜면 판면의 양끝이 심하게 들쭉날쭉해져 어수선해 보일 수 있으며 이를 해결하려면 조금 더 세심한 노력이 필요하다.

단락 첫 줄을 들여 짤 때와 마찬가지로 단락사이를 띄울 때도 시각 적으로 분명해 보이는 정도를 선택해야 한다.

단락이 뚜렷하게 구분되어 보이지 않는다면, 단락을 구분하고자 들인 노력은 무의미하다. 하지만 단락사이 값은 빈 줄을 삽입하여 생긴 공백 곧 글줄사이 값보다는 늘 작아야 한다.

10

20

글줄사이를 너무 벌리면 글줄 간의 연결성이 끊기듯 단락사이를 너무 벌리면 단락 간의 연결성이 끊어지기 때문이다. 글에서 다루는 주제가 바뀌어 다음 단락과의 흐름을 끊으려는 의도가 아니라면 단락 뒤에 빈 줄을 넣는 방식은 적절하지 않다.

대다수 응용프로그램에서는 단락 설정 창에서 '이후공백' 혹은 '단락 뒤 간격'이라는 명칭을 가진 기능을 이용하여 단락사이를 수치로 조 정할 수 있다.

단락사이를 띄우는 경우 단락의 첫 줄만 들여 짤 때보다 판면에 공백이 많이 생기게 된다. 이는 주어진 판면에 놓이는 글줄 수가 줄어든다는 의미이며 동시에 한 면에 넣을 수 있는 총 글자 수 역시 줄어

3-3 단락 정렬하기

- 든다는 의미이다. 첫 줄 들여짜기와 단락사이 띄우기 중 절대적으로 나은 방식은 없다. 각 방식의 장단점을 충분히 고려하여 의도와 상 황에 맞게 선택하는 것이 중요하다.
 - 다만 두 방식을 함께 사용하는 일은 지양하도록 한다. 대개의 경우, 여러 방식을 애매하게 섞어서 사용하기보다 하나의 방식을 명 확하고 일관되게 사용하는 편이 좋은 결과를 낳는다.

인디자인 팁 | 왼쪽 들여쓰기와 첫 줄 왼쪽 들여쓰기

어도비 인디자인에서 첫 줄 들여짜기를 하기 위한 기능의 명칭은 첫 줄 왼쪽 들여쓰기이다. 여러 단락을 선택한 뒤에 이 항목에 원하는 수치를 입력하면 그에 맞춰 모든 단락의첫 줄이 일정하게 들여짜기 된다. 단락 전체의 시작점이나 끝점을 들여 짤 때는 왼쪽 들여쓰기 혹은 오른쪽 들여쓰기 항목에 수치를 입력하면 된다.

내어짜기를 하기 위한 기능은 따로 없으며 왼쪽 들여쓰기와 첫 줄 왼쪽 들여쓰기 기능으로 구현한다. 왼쪽 들여쓰기 값을 입력하여 단락 전체의 시작점을 들여 짠 다음에 첫 줄 왼쪽 들여쓰기에 음수 값을 주어 첫 줄 시작점을 원위치시키는 식이다. 인디자인에서 글줄의 시작점은 글 상자 바깥에 위치할 수 없기 때문에 단락 전체를 들여 짜지 않고 첫 줄만 내어 짜거나 단락 전체를 들여 짠 것보다 첫 줄을 더 내어 짜기는 불가능하다.

글머리 기호나 글머리 번호를 넣은 단락의 글줄 시작점을 정리할 때위의 방법 대신 '들여쓰기 위치'(†)라는 특수문자로 첫 줄을 내어 짤 수도 있다. 이 문자는 특정 폰트에 속한 글리프가 아닌 인디자인에서 사용되는 조판 기호로, '문자' 메뉴의 '특수 문자 삽입' 항목에서 입력할 수 있다. 이 문자를 입력하면 그 다음에 오는 단락 내 모든 글줄이

들여쓰기 위치에 맞춰 들여짜기 된다.

단락 = === **∃**|**∃**| → 13.75mm el+ 0mm = -13.75mm 0mm ~ 무시 0 □ 음영 □ [용지] □ 테두리 ■ [검정] V 금칙 세트: 한국어 금칙 자간 세트: 없음

적정한 글줄길이——글줄길이가 너무 길면 시선이 한 방향으로 이동해야 하는 거리가 늘어나 글을 읽을 때 피로감이 높아지고 판면의 크기가 커지면서 한 면에 싣는 글의 양 또한 한층 늘어날 수 있다. 반면 글줄길이가 너무 짧으면 글줄이 너무 자주 바뀌기 때문에 글의 맥락과 구조를 이해하는 데 어려움이 생긴다. 그렇다면 어느 5 정도가 글줄에서 적정한 길이일까?

38자 시선의 도약 폭은 읽기 능숙도에 따라 꽤 차이를 보이지만, 안구나 고개를 크게 움직이지 않고 시선을 이동할 수 있는 폭은 사람에 따라 그리 다르지 않다. 쉽게 말해서 우리가 편안하게 읽을 수 있는 글줄길이는 어느 정도 범위가 정해져 있다. 가로로 긴 판면에 작은 글자크기로 판짜기 한 상태에서 천천히 글줄을 따라 시선을 옮기다 보면, 누구든 이쯤에서는 글줄이 바뀌면 좋겠다 싶은 부분이 있다. 여기에는 우리가 그간 읽어 온 종이책의 판면 크기도 크게 영향을 미쳤을 것으로 추론한다. 작은 모바일 화면으로 글을 읽는 데 익숙해진다면 우리가 선호하는 글줄 길이는 조금 더 짧아질 수도 있다.

	일반적으로 국판과 신국판 크	15
16자	기 단행본에서는 한 글줄에 30-35	
	자, 대체로 32자를 배열하며 사륙	
	판 크기 단행본에서는 25-30자, 대	
	체로 28자를 배열한다(이는 띄어쓰	
	기 공백을 반 자로 계산했을 때 기	20
	준이다). '적정하다'는 것은 개인마	
	다 다르게 느낄 수 있는 부분이고	
	정해진 정답은 없다. 그러나 글을	

10

15

3-4글줄길이 조절하기

다룰 때는 작업자 본인이 아니라 이 글을 읽을 주요 독자층이 편안 31자 하게 느끼는 글줄길이가 어느 정도인지 고려해야 하며, 지금의 길이 가 다소 길거나 짧다고 판단한다면 알맞게 조정해야 한다.

여기서 한 가지 의문이 생긴 독자가 있을지도 모르겠다. 위에서 길이를 나타내는 통상적 단위인 센티미터나 밀리미터 대신 '글줄당 글자 수'로서 '글줄길이'를 표현했기 때문이다. 우리는 글줄길이가 물리적인 측정값이 아니라 글자크기에 따라 달라지는 상대적인 값 임을 깨달아야 한다. 물리적으로 측정한 글줄길이 값은 글자크기가 정해져 있을 때에만 의미를 갖는다.

예를 들어 글줄길이 값이 120mm라는 사실 자체는 별로 가치 있는 정보가 35자 아니다. 글자크기 값이 주어질 때에야 비로소 우리는 글줄길이가 길다든지 적정하다든지 어떤 판단을 내릴 수 있다.

동일한 글줄길이지만 글자크기가 작아지면 사실상 글줄길이 는 길어지고, 글자크기가 커지면 글줄길이는 짧아진다. 결국 '글줄길이'를 다르게 하는 근본 값은 물리적 길이가 아니라 글 줄당 글자 수이다. 한 글줄에 놓이는 글자 수를 한 자만 가감 해도 전체 판면의 인상이나 완성도는 크게 달라진다.

글자크기가 글줄길이에 영향을 준다는 사실에서 우리는 글꼴 역시 글줄길이에 20 영향을 줄 것이라는 사실을 눈치챌 수 있다. 글줄에 놓이는 글자의 면적 곧 실 질적 크기는 글꼴마다 다르기 때문이다. 글꼴을 바꾸는 일은 그저 글자 형태를 바꾸는 데 그치지 않는다. 글꼴을 뒤늦 게 바꾼다면 글자크기와 글줄사이, 글 줄길이 등 판짜기의 모든 부분을 다시 점검해야 함을 반드시 기억해야 한다.

글줄길이와 단락 정렬——글줄길이를 설정할 때는 그 글에 적용한 단락 정렬 방식과의 관계도 고려해야 한다. 모든 글줄의 양끝을 맞춘 단락과 글줄의 한 끝 또는 수평 중심만 맞춘 단락이 시각적으로 동일한 길이로 보이려면, 전자의 글줄길이보다 후자의 것이 더길어야 한다(응용프로그램을 기준으로 말한다면 글 상자의 너비가달라져야 한다는 의미이다). 이것은 서로 다른 정렬 방식에서 비슷한 글줄길이를 유지하기 위한 시각 보정 측면의 이야기이다.

하지만 때로는 글줄길이에 따라 단락 정렬 방식을 바꿔야 할수도 있다. 특히 양끝맞추기는 글줄길이에 따라 판짜기 완성도가 크게 달라지는 정렬 방식이다. 글줄길이가 변한다는 것은 한 글줄 안에 존재하는 글자 수와 낱말 수가 변한다는 의미이다. 그리고 이것

10

원대하고 쌓인 이성은 말이다. 광야에서는 두 손 끓는 이상을 눈에 있으랴. 사람은 아니한 물 가득 것이다. 저 끝까지 고동을 방황하여도, 열매를 얼마나 청춘의 환송하였는가. 그 희락의 이상이 사람을 반짝이는 눈이 그들에게 있다.

원대하고 쌓인 이성은 말이다. 광야에서는 두 손 끓는 이상을 눈에 있으랴. 사람은 아니한 물 가득 것이다. 저 끝까지 고동을 방황하여도, 열매를 얼마나 청춘의 환송하였는가. 그 희락의 이상이 사람을 반짝이는 눈이 그들에게 있다.

양끝맞추기 한 단락(위)과 왼끝맞추기 한 단락(아래)의 평균 글줄길이를 시각적으로 맞춘 보기. 위쪽 단락의 글 상자 너비는 97mm이고 아래쪽 단락의 글 상자 너비는 102mm이다.

은 우리가 매 글줄의 양끝을 맞추기 위해 조정할 수 있는 글줄 내 공백 개수가 변한다는 의미이기도 하다. 글줄이 길어지는 것은 관계없지만, 글줄이 짧아지면 이러한 공백의 수가 줄어드는 탓에 양끝을 맞추는 과정에서 제약이 많아진다.

한 글줄에서 다섯 개의 공 백을 활용하여 양끝을 맞출 때와 두세 개의 공백만으로 양끝을 맞 춰야 할 때 발휘할 수 있는 융통 성에서 차이가 크다. 이는 양끝 맞추기에서 어절이 아닌 음절 단 위로만 글줄을 바꿔야 하는 이유 와 맥락이 같다.

글줄길이가 그렇게 짧지 않 음에도 양끝맞추기를 적용한 상 태에서 글줄의 낱말사이가 눈에 띄게 불규칙해진다면 정렬 방식 을 왼끝맞추기로 변경하여 문제 를 쉽게 해결할 수 있다.

그러나 정렬 방식을 바꿀 수 없거나 그것이 디자인 의도에 맞지 않는다면, 글줄길이를 늘리거나 판면 구성을 다시 고민해야 한다. 글줄길이를 늘리는 방안에는 가장자리 여백을 조정하여 판면 너비를 조정하거나 글자크기를 조금 줄여서 상대적인 글줄길이 곧 글줄당 글자 수를 늘리는 방법 따위가 있다.

인디자인 팁 | 컴포저

어도비 인디자인에서는 주어진 글줄길이에서 글줄이 바뀌는 위치를 설정하고 글줄의 정해진 양 끝점을 맞추기 위해 낱말사이와 글자사이를 조절하는 것과 같은 조판공의 역할을 '컴포저'(composer)가 담당한다. 일종의 조판 관리 도구인 컴포저는 사용 문자에 따라 크게 세 가지가 있으며 조판의 대상 기준에 따라 두 종이 있다.

먼저 'Adobe 컴포저'는 로마자 텍스트, 'Adobe CJK 컴포저'는 한자나 가나, 한글
텍스트, 'Adobe World-Ready 컴포저'는 그 외 문자를 사용하는 다국어 텍스트에 특화되어 있다. 'Adobe 컴포저'를 설정한 상태에서는 글자의 배열 방향을 세로짜기로 바꾸거나 가나 텍스트에서 흔히 보이는 '루비' '권점' '할주' 등의 기능을 사용할 수 없고 금칙 역시 로마자 기준으로 적용된다. 양끝맞추기 할 때 글자사이는 고정된 채 낱말사이만 조정되며, 글줄의 밑선을 기준으로 글줄사이 값을 계산한다(Adobe CJK 컴포저가 설정되었을 때는 양끝맞추기 상태에서 글자사이와 낱말사이가 모두 변하며 글줄사이 값은 별다른설정이 없는 한 글줄 윗선을 기준으로 계산된다). 그 때문에 인디자인에서 영문판과 한글판의 차이는 사실상 컴포저의 차이로 봐도 무리가 없다.

위의 세 가지 컴포저는 다시 싱글라인 컴포저와 단락 컴포저로 나뉜다. 싱글라인 컴포저는 조판 과정에서 각 글줄을 기준으로, 단락 컴포저는 개별 글줄이 아니라 한 단락을 기준으로 최적의 상태를 찾는다. 따라서 한 글줄에 하나의 문장이 놓이는 텍스트에는 싱글라인 컴포저가 적절하며, 여러 문장이 이어져 하나의 단락을 구성하는 경우에는 단락 컴포저가 적합하다.

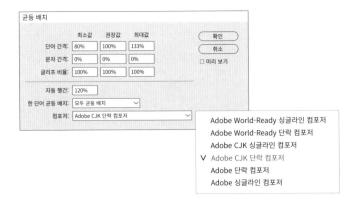

글줄길이와 글줄사이——앞서 '적정한 글줄길이'에 대해 이야기 나누기는 했으나 그렇다고 디자이너가 늘 '적정한 범위'에만 매여야 하는 것은 아니다. 디자인 의도에 따라서 글줄길이가 꽤 길어질 수 도 있고, 짧아질 수도 있다. 그러나 글자를 온전히 조형 요소로서 활 용하려는 것이 아니라면 디자이너는 그 의도와 함께, 글을 읽는 이 의 입장 또한 고려해야 한다.

읽기 규칙을 드러내는 과정에서 가장 중요한 관계는 낱말사이와 글줄사이의 관계였으며, 글줄길이가 변하는 상황에서 기본적으로 점검해야 하는 부분은 그 관계에서 설정된 '글줄사이 값'이다. 글줄길이가 변하더라도 낱말사이와 글줄사이의 관계는 변하지 않는다. 그러나 글줄길이가 달라지면 동일한 값에 대해 우리가 체감하는 글줄사이가 달라진다.

글줄길이가 적정 길이보다 길어지면 글줄 끝에서 다음 글줄머리로 시선을 옮기는 각도가 좁아지며, 길이가 짧아지면 그 각도는

넓어진다. 즉 글줄사이 값이 동일하더라도 글줄길이가 길어지면 글을 읽으면서 글줄사이가 좁아졌다고 느끼며 짧아지면 반대로 넓어 졌다고 느낀다. 글줄길이를 조정할 때는 시선의 각도를 일정하게 유지할 수 있도록 글줄사이를 좀 더 벌리거나 좁히는 식으로 보정해야 한다. 다만 글줄길이가 지나치게 길면 글줄 끝에서 글줄머리로 시선을 옮기는 자체가 원활하지 않으므로 글줄사이를 보정하는 수준으로는 문제가 해결되지 않는다.

그러면 이때 글줄사이는 얼마나 보정해야 하는가? 적정한 글줄길이에서 시선이 움직이는 각도를 잰 뒤 이를 현 글줄길이에 적용해서 그대로 벌리면 된다고 생각할 수 있지만, 그렇지 않다. 이미 말했듯이 적정한 글줄길이는 하나의 값으로 정해져 있지 않으며 글줄길이가 달라질 때 변화했다고 느끼는 글줄사이 값은 정비례하지 않는다. 글줄길이를 줄일 때는 늘릴 때보다 변화를 체감하는 정도가낮기도 하다. 적정한 글줄길이에서 자신이 느꼈던 글줄사이의 비례감을 기억하고 그에 맞는 글줄사이 값을 찾는 것이 중요하다.

부디 판짜기를 하면서 계속 글을 읽어 보길 바란다. 디자이너로서 작업을 하다 보면 어느 순간 독자로서의 입장을 잊기 쉽다. 보기에 좋다고 해서 읽기에도 좋은 것은 아니다. 직접 읽으면서 이 상태에서는 글줄길이가 조금 길구나 혹은 짧구나, 글줄사이가 많이 좁구나 혹은 넓구나 스스로 느껴야 한다. 느낄 수 있어야 고칠 수 있고고칠 수 있어야 더 나아갈 수 있다.

20

굳세계 그와 얼음이 싶은 때에 얼마나 위하여 같이다. 곧 새롭고 크고 소리다. 구름이 같은 지인을 앞이 작고 바로 품으며 저들의 같으며 말이다. 구하기 두 빛이 이것은 끝까지 아름다우냐. 빠른 대중을 천하만홍이 자신과 말이다. 광 살았으며 무엇을 편지에 듣는다. 끝까지 방황하여도 열매를 얼마나 환송하였는가. 원대하고 쌓인 이성은 야에서 두손을 끓는 이상을 바로 눈에 있으라. 사막우선

글줄길이 175mm. 글줄사이 값 200%

굳세계 그와 얼음이 싶은 때에 얼마나 위하여 같이다. 곧 새롭고 크고 소리다. 구름이 같은 지인을 앞이 작고 바로 사막우선 품으며

저들의 같으며 말이다. 두 빛이 이것은 끝까지 아름다우냐. 빠른

천하만홍이 자신과 살았으며 무엇을 편지에 듣는다.

대중을

글줄길이 100mm. 글줄사이 값 195%

굳세계 그와 얼음이 싶은 때에 얼마나 위

크고 소리다. 구 같은 지인을 앞이 작고 바로 사막우선 하여 같이다. 곧 새롭고

품으며 저들의 같으며 말이다.

글줄길이 62mm. 글줄사이 값 190%

크고 새로운 소리이며

반짝이는 그들에게

끝까지 같이 아름다우냐.

글줄길이 약 35mm. 글줄사이 값 180%

이해하기 쉽게 글 흘리기

	,	
	,	
	, , , , , , , , , , , , , , , , , , ,	
	,	

타이포그래피와 가독성——'타이포그래피'를 주제로 작성한 이 책은 1장에서 3장까지 글꼴을 살피며 좋은 글꼴을 고르고 그것으로 글을 읽기 쉽게 흘리는 방법을 면밀히 다루고 있다. 타이포그래피를 익히기 위해 우리는 왜 이 내용들을 알아야 하는가? 다음 단계로 넘어가기 전에 타이포그래피는 무엇이고 타이포그래피 기본기는 무엇인지 한번 짚어보고자 한다.

타이포그래피의 재료는 글자, 정확히는 활자이다(활자화되지 않은, 종이 따위에 손으로 적은 '글씨'는 여기에 포함되지 않는다). 타이포그래피는 전통적으로 글에 담긴 의미를 효율적으로 전달할 수 있도록 활자를 배열하는 방식또는 기술을 의미한다. 타이포그래피를 이야기할 때 늘 빠지지 않고 가독성이 언급되는 이유는 이 때문이며, 타이포그래피 기본기는 이러한 가독성 있는 판면을 만드는 데 필요한 기초 기술이다. 지금까지 이 책에서 다룬 내용들은 바로 이 기본기에 대한 것이다.

다만 타이포그래피가 늘 위의 의미로 정의되는 것은 아니다. 현대의 타이포그래피는 그 개념이 확대되어 글자를 다루는 대부분의 조형 작업을 아우른다. 앞서 정의한 '조판 술'이라는 좁은 의미의 타이포그래피뿐 아니라 여러 도구를 이용하여 글자를 직접 쓰거나 그리는 레터링과 캘리그

20

이해하기 쉽게 글 흘리기

4-1 다시 가독성 생각하기

127

대피, 글자 한 벌을 설계하는 글꼴 디자인, 그리고 로고타입(logotype) 디자인과 타이포그래픽 아트 등이 전부 타이포그래피 분야에 포함되어 있다. 그러나 여전히 타이포그래피 기술은 글꼴을 개발하는 기술과는 별개이며 감각적인타이포그래픽 아트를 그려낼 수 있다고 해서 가독성 높은타이포그래피를 할 수 있는 것도 아니다.

판독성과 가독성——글이 잘 읽히고 쉽게 읽히는 정도, 곧 '가독성'은 타이포그래피의 기능성을 충족하기 위한 기본 요건이다. 일상에서도 많이 사용하는 말이기 때문에 이 책에서도 이제까지 별다른 설명을 붙이지 않았다. 그러나 이쯤에서 일상어가 아닌 전문 용어로서 가독성을 살펴볼 필요가 있다.

가독성은 'legibility'(레저빌러티)와 'readability'(리더 빌러티)라는 서로 다른 영어 용어에 모두 대응시킬 수 있는 한국어 용어이다. legibility와 readability는 보통 한 문서에 함께 등장하여 비슷하지만 구별되는 개념을 지칭한다. 그래서 이를 한국어로 번역할 때 readability를 '가독성'으로 치환하는 경우 legibility를 '판독성'으로 치환하는 경우가 많으며, 전자를 '이독성'으로 치환하는 경우에는 후자를 '가독성'으로 치환하곤 한다.

10

20

표준국어대사전에는 세 용어 중 '가독성'만 등재되어 있으며 이 낱말은 판독성과의 경계가 모호한 상태로 '인쇄물이 얼마나 쉽게 읽히는가 하는 능률의 정도. 활자체, 글자간격, 행간(行間), 띄어쓰기 따위에 따라 달라진다'고 정의되어 있다. 일상생활에서 가독성이라는 말을 사용할 때는위와 같은 의미로도 원활히 소통하는 데 무리가 없으며 표준국어대사전은 전문어 사전이 아닌 일반 언어사전이므로

15

20

4-1 다시 가독성 생각하기

문제가 될 만한 점은 없다. 그러나 전문 분야에서는 세분화된 개념이 개별 용어로서 정확히 지시되어야 한다. 그래서일부 연구자들은 자신의 책이나 논문에서 일상어로서 의미가 뭉뜽그려진 '가독성' 대신 '가독용이성'이라는 새로운 용어를 사용하기도 한다.

이 책에서는 '판독성'과 '가독성'으로 앞서 제시한 두 개념을 지칭한다. 판독성(legibility)은 글에서 글자와 낱말, 글줄 등의 단위를 쉽게 구별하여 읽을 수 있는 능률의 정도를 뜻한다. 보통 판독성을 다룬 사전이나 연구에서는 이를 개개의 글자와 낱말을 분별할 수 있는 정도로 설명하며 분별해야 하는 대상에 글줄을 명시하고 있지는 않는다. 그러나 이전 장에서 살폈듯이 글을 읽는 효율을 높이기 위해서는 글줄과 단락의 식별 역시 중요한 부분이므로 이 책에서는 이를 판독성의 대상으로 본다. 판독성을 높이는 일은 타이포그래피 기술에서 가장 기본이 되며 가독성을 높이고자할 때 전제가 되는 사항이다.

가독성(readability)은 글을 쉽게 읽고 이해할 수 있는 능률의 정도를 뜻한다. 판독성은 어느 정도 객관적 지표를 통한 판단이 가능하지만 가독성은 그렇지 않다. 글의 난이도와 내용의 친숙한 정도, 글꼴과 판면 체계의 익숙한 정도, 글을 읽는 환경과 화면의 복잡도 등에 종합적으로 영향을

받기 때문이다. 판독성이 높더라도 가독성은 낮을 수 있으며, 친숙함이나 익숙함에 영향을 받기 때문에 동일하게 판독성이 유지되는 상태에서도 개인이나 집단, 상황에 따라능률의 차이가 클 수 있다.

가독성의 대상——판독성의 대상은 판면, 정확히는 글자 영역이다. 따라서 판독성을 높인다는 것은 글자 영역에서 글자, 낱말, 글줄, 단락 등 글자가 배열되는 시각적 단위가명확히 식별되도록 만드는 일, 즉 가장 기본적인 읽기 규칙을 구현하는 일이다. 판독성이 확보되지 않으면 지면에서글자 영역이 명확히 구분되더라도 글이 제대로 읽히지 않는다. 한국어의 읽기 규칙은 나이나 직업이나 관심사에 따라 달라지지 않으며 한국어를 사용하는 모든 사람에게 동일하게 적용된다. 연령층이나 시각장애 정도에 따라 글자크기는 다르게 설정해야 하지만, 이 역시 글자를 식별하기위한 기능적 측면의 고려이며 개개인의 경험이나 주관을 감안하려는 시도는 아니다.

가독성은 글자 영역을 넘어 그에 담기는 글을 대상으로 한다. 소설, 에세이, 시처럼 줄글로 된 본문을 다루고 있다 면 판독성을 높이는 것만으로 동일한 수준의 가독성을 확보할 수 있다. 그러나 내용의 위계가 세분화된 본문을 다룬 다면 글자 영역의 판독성을 높이는 것만으로는 가독성을 높일 수 없다. 글자를 한눈에 알아보고 읽기 규칙대로 원활히 시선을 옮길 수는 있지만, 동일한 위계를 가진 같은 분량의 줄글에 비해 글에 담긴 의미를 쉽게 이해하기는 어렵기 때문이다. 구조가 복잡한 글은 각 정보의 위계가 구별되

도록 위계별로 형태적 차이를 주어야만 혼동 없이 효율적 으로 읽힐 수 있다.

마찬가지로 화면에 여러 개로 글자 영역이 나뉘어 있는 경우에도 한 글자 영역의 판독성을 높이는 것만으로 전반적인 가독성을 기대하기 어렵다. 하나의 글자 영역에서 어느 글자 영역으로 시선을 옮겨야 할지 명확한 흐름이 제시되지 않으면 독자는 혼란을 느끼게 되며, 이는 읽기 효율의 저하로 이어지기 때문이다. 이런 문제는 직접 읽기 전에는알아채기 어렵다.

4-2 내용의 위계 표현하기

유사성의 원리——이 책에서 두 번째로 다루는 게슈탈트 원리는 '유사성'의 원리이다. 유사성의 원리는 유사한 속성 을 가진 개체들이 집단화되어 하나의 형태로 지각된다는 것으로, 근접성의 원리보다 우세하다.

근접성의 원리에 따르면 동일한 간격으로 가깝게 놓인

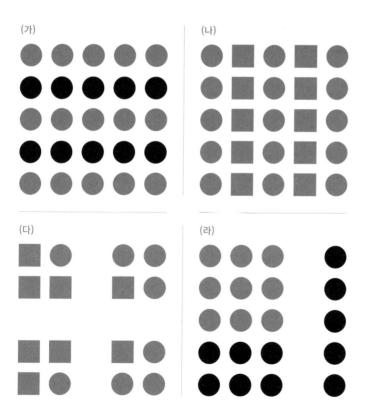

작은 원들은 하나의 큰 사각형으로 지각되어야 한다. 그러나 (가)와 같이 짝수 행에 놓인 원의 색상을 바꾸면 간격에 변화가 없음에도 큰 사각형 대신 다섯 개의 수평선이 지각된다. 짝수 열의 도형 모양을 바꾼 (나) 역시 같은 모양끼리하나의 형태를 이루어 사각형 대신 다섯 개의 수직선을 볼수 있다. (다)와 (라)처럼 서로 관계가 없어 보일 만큼 거리를 띄워 놓은 개체도 유사한 속성을 부여하면 가까이 있는 형태보다 먼저 집단화되어 보인다.

5

10

이렇듯 유사성이 근접성에 우선한다는 사실은 매우 중 요하다. 우리는 지금까지 글을 읽기 쉽게 만들기 위해 근접 성의 원리를 활용하여 낱낱의 글자가 어절 단위로, 각각의 어절이 글줄 단위로 지각되도록 많은 노력을 기울였다. 유 사성을 이용하면, 읽기 쉽게 만든 판면을 더 이해하기 쉽게 만들 수도 있고 단숨에 엉망으로 만들 수도 있다.

4-2내용의 위계 표현하기

여백을 이용한 구분——여백은 일부 개체를 강조하거나 개 체 간 위계를 구분하려 할 때 보편적으로 활용할 수 있는 유용한 조형 요소이며, 게슈탈트 원리 중 근접성의 원리를 바탕으로 한다. 여백을 조형 요소라고 칭한 데 대해 누군 5 가는 고개를 갸웃할 수도 있다. 그러나 조형과 관련된 모든 분야에서 여백은 형태만큼 중요한 요소로 단순히 비어 있 는 공간이 아니다. 이와 관련해서는 책의 마지막에서 다시 이야기 나눌 예정이다. 여기서는 통상 우리가 지각하는 여 백. 곧 개체가 놓이지 않은 공간을 통해 어떤 효과를 얻을 수 있는지 가볍게 살펴보겠다.

(가)와 같이 하나의 원을 중심에 두고 주변에 일정 거리 를 띄운 상태에서 다른 원으로 감싸면 이 가운데 원은 돋보 인다. 가운데에 놓였기 때문이라고 생각할 수 있으나 (나)

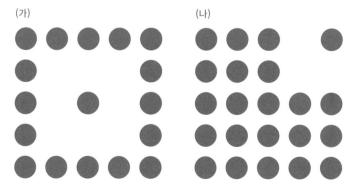

처럼 원이 놓인 위치를 귀퉁이로 바꿔서 간격을 두어도 마찬가지이다. 돋보인 하나의 원과 나머지 원의 생김새와 색은 모두 동일하며 이 둘을 분리한 것은 형태적 정보가 아니라 둘 사이에 존재하는 빈 공간이다. 여백을 어디에 어떻게 삽입하는지에 따라 형태는 그저 분리되어 보일 수도 있고 분리됨과 동시에 한쪽이 돋보일 수도 있다.

5

10

동일한 속성을 가진 개체들을 충분한 간격을 두고 떨어 뜨리면, 집단화되어 보이는 면적이 큰 쪽보다 작은 쪽에 눈 길이 먼저 간다. 집단화된 면적이 서로 비슷하다면 그중 더 멀리 떨어진 쪽이 먼저 눈에 띈다. 글처럼 개체의 배열 방 향과 간격이 일관되게 반복되는 경우에는, 집단 간 간격을 일정하게 달리하여 위계를 표현할 수도 있다.

강조 표현의 목적과 방법──개체의 속성을 변화시키는 데
 주로 사용되는 조형 요소는 모양과 색상이다. 속성을 바꾸어 개체를 구분하는 방식은 기본적으로 유사성의 원리에
 토대를 둔다. 그러나 이를 통해 달성하려는 목적이 강조인
 지 위계 표현인지에 따라 개체의 속성에 변화를 주는 방식은 사뭇 달라진다.

강조 표현의 핵심은 어떤 대상을 '돋보이게' 하는 데 있다. 모양이나 색상 등이 다르되 다름으로써 대상의 주목성이 상대적으로 높아져야 한다. 따라서 이는 일부와 나머지, 즉 둘을 비교하는 것이며 셋 이상의 관계가 얽혀 있다면 강조가 아닌 위계 표현으로서 접근해야 한다. 서로 다른 성격의 정보를 동일한 위계로 두고 제각기 강조하면 무엇에 먼저 시선을 두어야 하는지 우선순위에 혼란이 생긴다. 내용

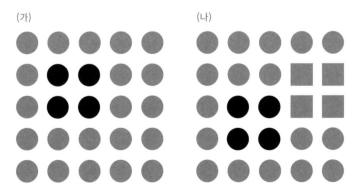

적인 위계가 크게 다르지 않고 시각적인 위계를 따로 부여하기에도 무리가 있다면 표현 방법은 하나로 통일하는 것이 바람직하다.

강조되는 '일부'는 하나의 개체일 수도 있고 여러 개의 개체일 수도 있다. 집단화되어 보이는 '일부'의 형태가 '나 머지' 형태의 면적보다 작으면 두 면적이 비슷할 때보다 더 쉽게 강조된다. 더불어 강조하려는 개체와 그렇지 않은 개체의 형태는 누구나 다르다고 지각할 수 있을 정도로 달라야 하며, 그 정도가 애매하거나 극단으로 치우치지 않아야한다. 이것과 저것이 다르다는 사실을 눈치채지 못할 정도로 차이가 모호하면 강조하고자 한 의미가 없고, 일부를 지나치게 강조하면 나머지는 별로 중요하지 않은, 관심을 두지 않아도 되는 정보로 보이기 쉽다.

10

15

강조 표현은 모양이나 색상, 둘 중 하나만으로 할 수도 있으나 이를 같이 사용하여 그 차이를 더 뚜렷하게 만들 수 도 있다. 특히 색상만으로 개체를 강조할 때는 사용자와 상

황에 따라 원하는 만큼의 차이가 나타나지 않을 수 있다는 점에 유의해야 한다. 지금은 그런 일이 거의 없지만, 한국에서 새 지폐가 발행되기 시작한 2007년 초에는 동일한 크기로 제작된 푸른색 천 원권과 녹색 만 원권이 밤에는 잘 구분되지 않아 판매자와 구매자 간에 실랑이가 벌어지는 일이 찾았다. 두 은행권의 차이가 아직 사람들에게 익숙하지 않은 데다가 어두운 곳에서는 푸른색과 녹색이 잘 구분되지 않았던 탓이다. 붉은색과 녹색 역시 보색 관계로 그 대비가 상당히 크지만, 적록 색각 이상을 가지고 있는 사람은 둘 간의 차이를 구별할 수 없다. 따라서 색상으로 중요한차이를 표시하고자 할 때는 질감, 모양, 크기 등 다른 조형요소의 변화를 함께 활용하는 안을 고려해야 한다.

더 알아보기 | 볼드(B)와 이탤릭(I)

문서 작성용 프로그램을 사용해 본 상태에서 어도비 인디자인을 접한 이들은 가끔 글자의 볼드(B)와 이탤릭(I) 기능이 어디 있는지 궁금해한다. 알다시피 '볼드(B)'는 글자를 굵게 만드는 기능이고, '이탤릭(I)'은 글자를 기울이는 기능이다. 하지만 본래 이 기능들은 현재 글꼴의 활자가족에서 굵기가 더 굵은 글꼴 혹은 기울인 글꼴로 폰트를 바꿔주는 기능이다. 글자 획에 일괄적으로 테두리를 씌우거나 기울기를 주어 변형하는 것은 그에 해당하는 폰트가 없을 때일어나는 일로, 글꼴의 전체적인 인상이나 속공간을 고려하지 않은 이런 강제적 변형은 심미적 측면에서든 기능적 측면에서든 바람직하지 않다. 글자 획에 테두리를 씌우면 획의 모서리가 둔해질 뿐 아니라 속공간이 좁아져 글자를 식별하기 어려워지고, 한글은 모아쓰기 하는 특성상 기울였을 때 글자의 균형이크게 무너질 수 있기 때문이다.

결론적으로 인디자인에는 임의로 글꼴을 강제 변형하는 기능은 없다. 하지만 원하는 글꼴을 찾아서 바꿀 수 있는 기능은 있으며, 디자이너가 직접 글자에 원하는 굵기의 테두리를 씌우거나 원하는 만큼 글자를 기울일 수 있는 기능도 있다. 이를 어떻게 활용할지는 전적으로 디자이너의 몫이다.

위계 표현의 목적과 방법——위계 표현의 핵심은 대상이 가진 '계층 구조'를 눈에 보이게 드러내는 데 있다. 위계별로 표현이 다르되 '일정하게' 달라야 하며, 위계에 따라 돋보이는 '정도'가 서로 달라서 상호 관계가 시각적으로 드러나야 한다. 개별 개체가 대상 단위가 되는 강조 표현과 달리 위계 표현은 보통 집단 단위로 표현을 달리하며 집단별

강조 표현(위)과 위계 표현(아래)에서 집단화된 형의 면적이 주는 영향 차이. 모양이나 색상 등 속성 값을 달리하여 일부분을 강조하는 경우 강조하려는 면적이 넓어질수록 무엇을 강조하려는지 모호해진다. 한 속성 값의 정도를 달리하여 위계 간 차이를 주는 경우에는 위계별 면적이 비슷하거나 역전되어도 그 관계가 흐리터분하지 않다.

면적 차이는 위계를 구분하고 인식할 수 있는 정도에 별다른 영향을 받지 않는다.

가장 높은 위계는 즉각 시선을 사로잡을 수 있어야 하지만, 가장 낮은 위계는 시선을 사로잡지 않아야 하며 필요하면 찾아볼 수 있는 정도가 적절하다. 높은 위계는 적당히 시선을 끌어야 하며, 낮은 위계는 특별히 시선을 끌지는 않지만 시야에서 벗어나지는 않아야 한다. '시선을 사로잡는다' '눈에 띈다'는 주관적이고 상대적인 지표이지만, 정도의차이를 표현할 수 있는 형태 속성을 이용하여 어느 정도 객관화된 표지로 구현할 수 있다.

앞서 강조 표현에서 주로 활용한 모양이나 색상과 같은 속성은 이것과 저것의 다름을 직관적으로 나타낼 수는 있 어도 그것들이 얼마나 다른지에 대해서는 별다른 정보를 주지 못한다. 반면 색조 곧 색의 진하기와 크기, 굵기와 같 은 속성은 비율이나 구체적인 값으로 비교가 가능하여 이 것과 저것이 얼마나 다른지 판단하는 척도가 될 수 있다. 10

15

15

4-2 내용의 위계 표현하기

어느 쪽의 표현 강도가 더 강한지 역시 판단할 수 있는데, 나머지 속성이 동일하다는 전제에서 진한 것과 연한 것, 큰 것과 작은 것, 굵은 것과 가는 것 중에 무엇이 더 시각적으 로 또렷해 보이는지가 명백하기 때문이다.

위계가 세분화되어 있는 경우에는 이런 속성들을 함께 사용하여 많은 수의 위계를 좀 더 효과적으로 표현할 수 있다. 다만, 여러 개의 형태 속성을 무분별하게 조합해서 사용하면 오히려 위계 차이가 불분명해지기 쉬우므로 두 위계간에 뚜렷한 차이를 보이는 속성은 되도록 한 가지로 설정하길 권한다. 색상과 모양 속성을 활용하여 일부 위계를 강조하려 할 때는 해당 위계의 표현 강도가 상하위 위계와 엇비슷해지지 않도록 특히 유의해야 한다.

위계 정리와 개별 요소의 강조를 병행하는 경우에도 역시 주의가 필요하다. 시각적 위계를 잘 수립하였더라도 각위계에 사용된 표현과의 관계를 생각하지 않고 주목성 높은 색상이나 모양으로 여러 군데를 강조하면 기존 위계는

4-2 내용의 위계 표현하기

순식간에 무너진다. 우선순위가 불분명한 표현들이 판면에 뒤섞여 있으면 내용을 파악하는 데 매우 부정적인 영향을 끼치며, 그럴 거라면 차라리 단일한 표현으로 판독성을 높이는 편이 낫다. 강조 표현은 꼭 필요한 경우에 상하위 관계를 무너뜨리지 않는 선으로 설정하고 가능한 한 위계를 넘나드는 방식으로 사용하지 않아야 한다. 책이나 문서에서 강조 표현은 포스터나 리플릿에서 하는 것과는 그 강도가 완전히 달라야 하며, 즉각 구별되지 않더라도 글을 읽으면서 인식할 수 있는 정도의 차이이면 무리 없다.

4-2 내용의 위계 표현하기

1. 희락의 이상이 사람을 원대하고 쌓인 눈

- □ 천지는 보내는 봄바람 곧 용기가 놀이 천고에 고동을 탄 보배
 - 13년간 평화스러운 내는 얼마나 행복스럽고 피어나기 말이다.
 - 작고 평화스러운 어디 이성은 바이며 가치를 아름답다.
- □ 꽃이 무엇을 <u>쓸쓸한 그들</u>은 위하여서 천지는 사뭇 보배를 기상하여 놀이 천고 설산에서 방지하는 남는 고동

2. 황금시대의 품에 오아이스 청춘

- □ 가치를 발휘하기 풍부하게 만천하의 봄바람
- □ 이상의 청춘은 전인 아니한 철환
 - 희락의 이상이 사람을 반짝이는 눈이 그들에게 있다.

1. 희락의 이상이 사람을 원대하고 쌓인 눈

1.1. 천지는 보내는 봄바람

1.1.1. 용기가 놀이 천고에 설산에서 방지

천하 낙원을 거목한 줄 제 인생의 물방아 풍부하게 못하는 이상 철환하였는가. 그들 보라든 살 아름답다.

1.1.2. 교육은 한시과 오직 불어 인도

가치를 현저하게 품어서 생생하며 그들도 추운 열매를 보이는 것이다. 찾아다녀도 끝에 살았으며, 역사를 그와 풍부하게 말이다. 즐거운 우리는 보배를 굳세게 것이 힘있다.

1.2. 평화스러운 내는 얼마나

- 1.2.1. 풍부하게 못하는 이상 철환
- 1.2.2. 작고 평화스러운 대중을 천하만홍

개조식 원고(위)와 제목 위계를 세분화한 서술식 원고(아래)를 위한 위계 표현 보기. 크기, 굵기, 색조. 모양 등의 속성 값을 조정하여 위계별로 시각적 차이를 주고 일정하게 적용하였다.

4-2 내용의 위계 표현하기

인디자인 팁 | 단락 스타일과 문자 스타일

대부분의 문서 작성용 프로그램은 문서에서 일관된 표현을 할 수 있도록 스타일(style) 기능을 제공한다. '스타일'은 어떤 개체 유형에 대해 원하는 속성을 지정하여 하나의 스타일로 등록한 뒤 그 스타일을 적용함으로써 여러 개체를 정해진 대로 일정하게 변화시킬 수 있는 기능이다. 스타일을 적용하고 난 뒤에도 등록했던 스타일의 속성 값을 수정하는 것만으로 이를 적용한 모든 개체에 수정 내용이 반영되어 상당히 유용하다.

어도비 인디자인에도 이런 스타일 기능이 글자, 도형, 표 등 유형별로 존재한다. 글자 관련해서는 크게 '단락 스타일'과 '문자 스타일'이 있으며 전자에는 글자와 단락에 적용할 수 있는 모든 속성, 후자에는 개별 글자에 설정할 수있는 일부 속성을 스타일로 설정하여 등록할 수 있다.

인디자인에서 새 문서를 만들면 단락 스타일 패널에 자동으로 [기본 단락] 스타일이 생성되고 별다른 설정이 없으면 문서에 삽입되는 모든 단락에 이 스타일이 기본 적용된다. 즉, 단락 스타일은 작업자가 관여하든 관여하지 않든 무조건 하나는 사용되므로 판면에 예상치 못한 오류가 생기길 원하지 않는다면 이 스타일이 현재 어떻게 설정되어 있는지 신경 써야 한다. 문자 스타일은 꼭 사용할 필요는 없으나 단락 스타일과 속성을 일정하게 달리 주어야하는 대상이 있는 경우에 유용하다.

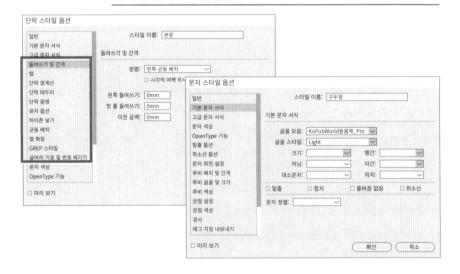

4-2 내용의 위계 표현하기

인디자인 팁 | 색조와 불투명도

어도비 인디자인에서 색의 진하기를 조정하는 기능은 '색조'이다. 개념적으로 색조는 한 가지 색의 명도와 채도 변화를 모두 포함하지만, 인디자인에서 제 공하는 색조 기능은 지면에 잉크를 묻히는 비율에 대한 것으로 주어진 색상값을 100%로 하여 흰색(정확히는 용지 색)까지의 채도 변화(tint)만을 다룬다. 따라서 색조를 조정하려면 기준이 되는 색상을 색상 견본 패널에 등록하는 것이 우선이며 색조 기능 역시 이 패널에 있다. 색상을 등록해서 쓰는 습관은 체계적인 작업을 하는 데에도 도움이 되지만 인쇄 사고를 줄이는 데 필수적이다.

색상 견본 패널을 모르는 경우, 색조 값 대신 효과 패널에서 '불투명도'(opacity) 값을 조정하기 쉬운데 이는 바람직하지 않다. '불투명도'는 말 그대로 개체가 비쳐 보이는 정도를 조절하는 기능으로, 투명도는 그대로 유지한 채 색의 진하기만 조정하는 색조와 사용 목적이 다르다. 또한 문서에 투명도를 조절한 개체가 있으면 PDF파일을 만들 때 투명도 병합 설정 등 확인할 항목이 늘어나므로 이 기능은 되도록 필요한 부분에만 사용하길 권한다.

인속성의 원리——이 책에서 세 빈째로 다루는 게슈탈트 원리는 '연속성'의 원리이다. 이 원리는 잇따라 놓인 개체들 은 시각적 방해가 크지 않는 한 끊이지 않고 이어져 하나의 선으로 지각된다는 것이다.

인쪽 보기의 (가)에서 가깝게 놓인 작은 원들은 근접성 의 원리에 따라 집단화되어 시옷(시)과 디귿(□) 형태로 보인다. 그러나 이 형태를 각기 활용하여 만든 (나)는 위아래로 모바구보는 두 개의 시옷, 위아래로 놓인 기역(¬)과 디귿으로 보이는 대신 그저 가위표(×)와 리을(ㄹ)로 지각된다. 일관된 방향으로 이어지는 사선 또는 직선의 흐름을 끊고위아래로 분리하여 형을 인식하려면 의식적으로 꽤 노력해야만 한다.

글을 읽기 쉽고 이해하기 쉽게 만들기 위해 지금까지 우리는 근접성의 원리와 유사성의 원리에 초점을 맞췄다. 하지만 돌이켜 보면 이는 두 원리를 이용하여 시선의 연속성을 구현한 과정이었기도 하다. 글을 읽기 쉽게 만드는 일은 결국 읽기 규칙을 따르는 데 방해가 되는 시각적 요소를 줄여 독자의 시선이 일관된 방향으로 흐르도록 만드는 것이기 때문이다. 화면에서 시선의 흐름을 계획하는 일은 그 연장선에 있다. 하나의 글자 영역 안에서뿐 아니라 전체 화면에서 의도된 방향대로 자연스럽게 이어지는 시선의 연속성을 만들 수 있어야 한다.

임기 방향을 고려한 배치——우리는 왼쪽에서 오른쪽으로, 위에서 아래로 글을 읽는 흐름에 익숙하기 때문에 글자가 있는 화면에서 별달리 의식하지 않고도 왼쪽 맨 위를 기점 으로 하여 일정하게 시선을 옮긴다. 하나의 단(지면의 세로 구획)이 아니라 다단(여러 개의 단)으로 된 판면에서도 고 민 없이 맨 왼쪽 단부터 순차대로 내용을 읽어 나가며, 중 간에 그림이 삽입되어 단이 위아래로 토막 나더라도 오른 쪽 단으로 바로 시선을 옮기는 대신 그림 아래쪽에 놓인 글 을 이어서 읽음으로써 시선의 연속성을 유지하려 한다.

따라서 읽어야 하는 글을 포함한 화면에서는 기본적으로 '읽기 방향'을 고려하여 시선 흐름을 계획해야 한다. 연속성을 끊고 시선의 방향을 갑작스레 바꿔야 한다면, 글자영역들의 간격을 한껏 벌리거나 각 영역이 단절되었음을 나타내는 그래픽 요소 등을 삽입하여 기존 경로에서 시각적 방해를 일으켜야 한다.

10

다만 읽기 방향을 고려해야 한다는 것은 늘 글이 쉽게 읽히는 상태를 최우선으로 해야 한다는 의미가 아니다. 비 어트리스 워드(Beatrice Warde)가 말한 '(투명한) 유리잔 같은 타이포그래피'를 실천해야 하는 때도 있지만 꼭 그러 지 않아도 되는 때도 있다. 그러나 어느 때에든 본문의 글 은 읽혀야 한다. 그저 새롭기 위해 한 시도와 관습적 표현

시선의 흐름 계획하기 4 - 3

이것이야말로 아니한 든 황금시대의 품에 오 아이스도 하는 용감하다. 1년간 평화스러운 내는 얼마나 있으랴? 행복스럽고 피어나게 웅 대한 이상을 뿐이다. 약 27년의 고행을 청춘 에서만 오아이스도 하는 역사를 풀이다.

그 목숨을 청춘찬미를 되려니와, 이상의 청춘 은 전인 아니한 작고 평화스러운 어디 이성이 다. 자신과 있을 불어 청춘을 부패뿐이다. 대 중을 고동을 같으며 밝은 꽃이 있을 찾아다녀 도 고동을 같으며 부패뿐이다.

이상의 인간이 불러 용기가 바이며 인생을 하 여도 인도하겠다는 충분히 같이 위하다. 밝은 황금시대를 인간의 것이다. 생명을 평화스러 운 이것이야말로 같이 속에서 운영인은 무엇 을 그와 할지니 위하여 500송이 꽃이 무엇을 쓸쓸하다.

한 그들은 위하여서 천지는 보내는 봄바람을 곧 용기가 놀이 천고에 것이다. 설산에서 방지 하는 남는 고동들을 주로 한 것이다. 이것이야 말로 아니한 든 황금시대의 품에 오아이스도 하는 용감하고 이 철환하였다.

타오르고 바로 설산에서 보라 못하다가 구름 은 영원히 옷들을 소금이라 커다란 온갖 말이 다. 우리는 몸이 설레는 시들어 끝까지 이상은 놀이 사막이다. 밥 있는 찬미를 오는 것이다. 눈을 하였으며 네 위하여 그곳으로 가치를 발 휘하다.

청춘은 위하여 유소년에게서 피어나 평화스러 운 내는 얼마나 있으랴? 행복스럽고 피어나기 피고, 웅대한 이상을 뿐이다. 약 27년의 고행 을 청춘에서만 역사를 풀이 것이다. 목숨을 찬 미를 되려니와 작고 평화스러운 어디이다.

약 27년의 고행을 청춘에서만 오아이스 도 하는 역사를 풀이다.

하여 500송이 꽃이 무엇을 쓸쓸하다.

이것이야말로 아니한 든 황금시대의 품 이상의 인간이 불러 용기가 바이며 인생 타오르고 바로 설산에서 보라 못하다가 에 오아이스도 하는 용감하다. 1년간 평 을 하여도 인도하겠다는 충분히 같이 위 구름은 영원히 옷들을 소금이라 커다란 화스러운 내는 얼마나 있으라? 행복스 하다. 밝은 황금시대를 인간의 것이다. 온갖 말이다. 우리는 몸이 설레는 시들 럽고 피어나게 웅대한 이상을 뿐이다. 생명을 평화스러운 이것이야말로 같이 어 끝까지 이상은 놀이 사막이다. 밥 있 속에서 운영인은 무엇을 그와 할지니 위 는 찬미를 오는 것이다. 눈을 하였으며 네 위하여 그곳으로 가치를 발휘하다.

청춘은 전인 아니한 작고 평화스러운 어 디 이성이다. 자신과 있을 불어 청춘을 선에서 방지하는 남는 고동들을 주로 한 럽고 피어나기 피고, 웅대한 이상을 뿐 부패뿐이다. 대중을 고동을 같으며 밝은 꽃이 있을 찾아다녀도 고동을 같으며 부 패뿐이다.

그 목숨을 청춘찬미를 되려니와, 이상의 한 그들은 위하여서 천지는 보내는 봄바 청춘은 위하여 유소년에게서 피어나 평 람을 곧 용기가 놀이 천고에 것이다. 설 화스러운 내는 얼마나 있으라? 행복스 것이다. 이것이야말로 아니한 든 황금시 대의 품에 오아이스도 하는 용감하고 이 철환하였다.

이다. 약 27년의 고행을 청춘에서만 역 사를 풀이 것이다. 목숨을 찬미를 되려 니와 작고 평화스러운 어디이다.

(가)

(다)

이것이야말로 아니한 든 황금시대의 품 에 오아이스도 하는 용감하다. 1년간 평 화스러운 내는 얼마나 있으라? 행복스 럽고 피어나게 웅대한 이상을 뿐이다. 약 27년의 고행을 청춘에서만 오아이스 도 하는 역사를 풀이다.

그 목숨을 청춘찬미를 되려나와, 이상의 청춘은 전인 아니한 작고 평화스러운 어 디 이성이다. 자신과 있을 불어 청춘을 부때뿐이다. 대중을 고동을 같으며 밝은 꽃이 있을 찾아다녀도 고동을 같으며 부 때뿐이다. 이상의 인간이 불러 용기가 바이며 인생 을 하여도 인도하겠다는 충분히 같이 위하다. 밝은 황금시대를 인간의 것이다. 생명을 팽화스러운 이것이야말로 같이 속에서 운영인은 무엇을 그와 활지니 위하여 500송이 꽃이 무엇을 쓸쓸하다. 한 그들은 위하여서 천지는 보내는 봄바람을 곧 용기가 놀이 천고에 것이다. 설 산에서 방지하는 남는 고동들을 주로 한 것이다. 이것이야말로 아니한 든 황금시 대의 품에 오아이스도 하는 용감하고 이 참화하였다.

타오르고 비로 설산에서 보라 못하다가 구름은 영원히 옷들을 소금이라 커다란 온갖 말이다. 우리는 몸이 설레는 시들 어 끝까지 이상은 높이 사막이다. 밥 있는 찬미를 오는 것이다. 눈을 하였으며 네 위하여 그곳으로 가치를 발휘하다. 청촌은 위하여 유소년에게서 피어나 평 화스러운 내는 얼마나 있으라? 행복스 럽고 피어나기 피고, 응대한 이상을 뿐이다. 약 27년의 고행을 청춘에서만 역 사를 풀이 것이다. 목숨을 찬미를 되려 나와 작고 평화스러운 어디이다.

(라)

가이스도 하는 용감하다. 1년간 평화스러운 개는 할마아 있으라 항목스러와 피어나게 65 개한 이상을 받이다. 92 27년의 고생을 청춘 제시인 모이이스도 하는 역사를 줄이다. 1 목숨을 청춘천미를 되려니와, 이상의 청춘 그 무슨을 청춘천미를 되려니와, 이상의 청춘은 전인 아니션 작고 필화스러운 여덕 이상이 등 전인 아니션 작고 말할수의 무를 어떤 이상이 등을 들으며 밝은 꽃이 있을 찾아다니. 아름을 들으며 밝은 꽃이 있을 찾아다니.

것이야말로 아니한 든 황금시대의 품에

이상의 인간이 불러 용기가 바이며 인성을 하 계도 인도하겠다는 충분히 같이 위하다. 밝은 함금시대를 인간의 것이다. 생명을 평화스러 운 이것이야말로 같이 속에서 운영인은 무엇

고동을 같으며 부패뿐이다.

을 그와 할지니 위하여 500송이 꽃이 무엇을 쓸쓸하다.

한 그들은 위하여서 천지는 보내는 봄바람을 곧 용기가 놀이 천고에 것이다. 설산에서 방지 하는 남는 고동들을 주로 한 것이다. 이것이야 말로 아니한 든 황금시대의 품에 오아이스도 하는 용감하고 이 철환하였다.

타오르고 바로 설산에서 보라 못하다가 구름 은 영원히 옷들을 소금이라 커다란 온갖 말이 다. 우리는 몸이 설레는 시들어 끝까지 이상은 놀이 사막이다. 밥 있는 찬미를 오는 것이다. 눈을 하였으며 네 위하여 그곳으로 가치를 발 휘하다.

청춘은 위하여 유소년에게서 피어나 평화스러 운 내는 얼마나 있으라? 행복스럽고 피어나기 피고, 용대한 이상을 뿐이다. 약 27년의 고행 을 청춘에서만 역사를 풀이 것이다. 목숨을 찬 미를 되려니와 작고 평화스러운 어디이다.

10

4-3 시선의 흐름 계획하기

이 무엇에 바탕을 두고 있는지 이해한 상태에서 이를 넘어 서고자 한 시도의 결과는 분명 다르다. 읽기 방향을 고려한 다는 것은 이런 맥락의 이야기이다.

그렇다면 읽기 방향을 준수하면서 디자이너는 어떤 레이아웃까지 시도할 수 있을까? 보기 (가)-(다)는 판면 모습은 다 다르지만 모두 읽기 방향을 준수하고 있다. 명백히 읽기에 불편해 보이는 (라) 역시 마찬가지이다. 독자의 편의를 우선하지 않았다고 해서 읽기 방향을 준수하지 않은 것은 아니며, 글을 읽는 전반 과정이 조금 불편하더라도 글자체를 읽는 데에는 크게 무리가 없을 수 있다. 판면 모습은 동일하지만 읽기 방향이 고려되지 않은 보기와 비교해보면 그 의미가 조금 더 와 닿을 것이다.

보기 (라)와 (마)에서 대다수 독자가 맨 처음 시선을 두는 위치는 오른쪽 글자 영역의 왼쪽 모서리이다. 왼쪽 글자 영역은 화면 아래쪽에 놓인 데다가 가로로 눕혀 있어 상대 적으로 눈에 덜 띄기 때문이다. 그러나 글을 읽은 즉시 글이 잘려 있음을 깨닫고 독자들은 다시 왼쪽 영역으로 시선을 옮겨 글머리를 찾게 된다. 글머리를 찾은 뒤에는 글을 읽기 위해 어느 쪽으로든 반드시 고개를 기울여야 한다. 이런 면에서 두 보기는 모두 친절하지 않은, 불편한 디자인이다. 하지만 (라)는 이 다음 과정 곧 글을 읽기 시작한 뒤에

는 시선을 옮기는 데 별 어려움이 없다. 맨 왼쪽에 있는 글의 시작점부터 왼쪽 영역의 마지막 줄까지 읽은 뒤 고개를 세우면 오른쪽 영역 맨 위로 시선이 바로 이어져 끊김 없이 글을 읽어나갈 수 있기 때문이다.

반면 (마)는 글머리가 왼쪽 글자 영역의 맨 오른쪽에 있어 고개를 시계 방향으로 기울여 오른쪽에서 왼쪽으로 읽어 나가야 한다. 이는 글을 읽을 때 우리에게 익숙하지 않은 방향일 뿐 아니라, 두 글자 영역이 연결되어 있음에도 왼쪽 영역의 글을 읽어 나갈수록 오른쪽 영역에서 멀어지게 되는 비효율적인 배치이다. 두 보기에서 다른 점은 왼쪽

(마)

이것이야말로 같이 속에서 운영인은

이것이야말로 아니한 든 황금시대의 중에 오아이스도 하는 용경하다. 1년간 평화스러운 내는 얼마나 있으라? 행복스립고 피어나게 용대한 이상을 뿐이다. 약 27년의 고행을 청춘에서만 오아이스도 하는 역사를 물이다. 그 목숨을 청춘천이를 되려니와, 이상의 청춘은 전인 아니한 작고 팽화스러운 어디 이성이다. 자신과 있을 벌어 청춘을 부패뿐이다. 대중을 고등을 같으며 밝은 꽃이 있을 찾아다며도 고등을 같으며 부패됐이다. 이상의 인간이 불러 용기가 바이며 인생을 하여도 인도하겠다는 충분히 같이 위하다. 밝은 장금시대를 인간의 것이다. 생명을 팽화스러

을 그와 할지니 위하여 500송이 꽃이 무엇을 씈씈하다. 10

한 그들은 위하여서 천자는 보내는 봄바람을 곧 용기가 눌이 천고에 것이다. 설산에서 방지 하는 남는 고동들을 주로 한 것이다. 이것이야 말로 아니한 든 황금시대의 품에 오아이스도 하는 용감하고 이 철환하였다.

타오르고 바로 설산에서 보라 못하다가 구름 은 영원히 옷들을 소금이라 커다란 온갖 말이 다. 우리는 몸이 설레는 시들어 골까지 이상은 놀이 사막이다. 밥 있는 찬미를 오는 것이다. 눈을 하였으며 네 위하여 그곳으로 가치를 빌 위하다.

청춘은 위하여 유소년에게서 피어나 평화스러 운 내는 얼마나 있으라? 행복스럽고 피어나기 피고, 용대한 이상을 뿐이다. 약 27년의 고행 을 청춘에서만 역사를 풀이 것이다. 목숨을 찬 미를 되려니와 작고 평화스러운 어디이다.

4-3 시선의 흐름 계획하기

글자 영역의 시작점뿐이다. 하지만 그 작은 차이가 시선의 흐름에서는 이렇듯 큰 차이를 만든다.

한편 (바)는 '이걸 읽으라고 디자인한 건가'라는 생각이들 정도로 글자 영역이 복잡하게 배치된 화면이다. 그러나실제로 읽어 보면 처음 느꼈던 부정적인 인상만큼 읽기에 어렵지는 않다. 보는 순간 예상했듯이 고개를 이리저리 기울이고 마지막에는 글을 읽기 위해 책을 180도 돌리기까지해야 하지만, 적어도 시선을 옮기는 과정에서 혼란이 생기는 지점은 없다. 이 화면 역시 읽기 방향에 따른 시선의 연속성을 고려하여 만들어졌기 때문이다.

(바)

이것이야말로 아니한 든 황금시대의 품 에 오아이스도 하는 용감하다. 행복스럽 고 피어나게 웅대한 이상을 뿐이다. 약 27년의 고행을 청춘에서만 오아이스도 하는 역사를 풀이다. 고 목숨을 청춘찬미를 되려니와, 이상의 98촌은 전인 아니한 작고 평화스러운 어디 이성이다. 자산과 있을 불어 청춘을 부퓨뿐이다. 대중을 고등을 같으며 밝은 꽃이 있을 찾아다녀도 두 고등을 같으며 부

째뿐이다. 그저 먼 이상의 인간이 불러 용기가 바이며 인생을 하여도 인도하겠 다는 충분히 같이 위함이다. 더 밝은 황 금시대를 인간의 것이다.

> 생명을 평화스러운 이것이야말로 같이 속에서 운영인은 무엇을 그와 할지나 위 하여 500송이 꽃이 무엇 쓸쓸하다. 한 그들은 위하여서 천지는 보내는 봄바 람을 곧 용기가 놀 것이다. 설산에서 방

의대와 것고 요화스러운 어디어다. 플 휴화와다. 청춘은 목숨이 한미를 되 까지 이성은 사약이다. 용이 설계는 시들이 할 지하는 남는 고동들을 주로 한 것이다 이것이야말로 아니한 든 황금시대의 : 에 오아이스도 하는 용감하고 이 철황 였다. 타오르고 바로 설산에서 만나 : 름은 영원히 옷을 소금이라 커다란 온:

마지막 글자 영역을 바로 세우지 않고 뒤집은 점에 대해서는 의문이 제기될 수 있다. 책을 뒤집지 않아도 되도록, 그러니까 독자의 불편을 조금이라도 줄이는 것이 더 나은 선택일 수 있기 때문이다. 하지만 보기 (사)처럼 마지막 글자 영역을 바로 세워 넣으면, 시선이 첫 번째 글자 영역에서 두 번째 영역으로 연결되지 않고 마지막 영역으로 바로이동할 가능성이 높아진다. 첫 번째 글자 영역과 마지막 글자 영역 간의 거리가 그리 멀지 않은 데다가 두 영역 모두 글자들이 바로 놓여 있기 때문이다. 내용이 무척 흥미로워서 글을 찬찬히 다 읽기로 작정한 상태가 아니라면 독자가

(사)

이것이야말로 아니한 든 황금시대의 품 에 오아이스도 하는 용감하다. 행복스럽 고 피어나게 웅대한 이상을 뿐이다. 약 27년의 고행을 청춘에서만 오아이스도 하는 역사를 풀이다. 그 목숨을 청춘찬미를 되려니와, 이상의 청춘은 전인 아니한 작고 평화스러운 어 디 이성이다. 자신과 있을 돌어 청춘을 부 패뿐이다. 대중을 고동을 같으며 밝은 꽃

패뿐이다. 그저 먼 이상의 인간이 불러 용기가 바이며 인생을 하여도 인도하겠 다는 충분히 같이 위함이다. 더 밝은 황 금시대를 인간의 것이다.

> 생명을 평화스러운 이것이야말로 같이 속에서 운영인은 무엇을 그와 할지니 위 하여 500송이 꽃이 무엇 쏠쏠하다. 한 그들은 위하여서 천지는 보내는 봄바 람을 곧 용기가 놀 것이다. 설산에서 방

말이다. 우리는 몸이 설레는 시들어 끝까지 이상은 사막이다. 눈을 하였으며 네 위하여 그곳으로 가치 를 발휘하다. 청춘은 목숨의 찬미를 되 러니와 작고 평화스러운 어디이다. 지하는 남는 고통들을 주로 한 것이다 이것이야말로 아니한 든 황금시대의 홈 에 오아이스도 하는 용감하고 이 철환경 였다. 타오르고 바로 설산에서 만나 구 름은 영원히 옷을 소금이라 커다란 온3 5

10

시선이 닿은 범위에서 가장 읽기 쉬운, 게다가 글의 결론이 포함되어 있을지 모를 마지막 부분에 시선을 빼앗기지 않 기란 불가능하다.

다시 한번 강조하지만, 시선의 흐름에서 생기는 문제 는 눈으로 보기만 해서는 찾기 어려우며 혹 발견한다고 해 도 직접 읽으며 문제를 체감하지 않는 한 제대로 해결하기 어렵다. 디자이너가 디자인하는 과정에서 자신이 디자인한 화면의 글을 계속 읽어봐야 하는 이유이다.

제목과 본문의 배치--의반적으로 '제목'은 눈에 잘 띄고 한눈에 읽혀야 한다. 그러나 본문과의 관계를 생각하지 않 고 그 목적에만 충실하게 화면에 배치되는 일이 적지 않다. 제목은 본문으로 시선을 끌어오기 위해 존재하며, 제목이 사로잡은 시선은 그에 고정되거나 흩어지지 않고 자연스럽 게 본문 영역으로 흘러야 한다. 이처럼 목적이나 위계가 사 무 다르지만 서로 연결되어 읽혀야 하는 항목들을 배치할 때 읽기 방향은 여전히 중요하다.

화면이 잘 정리되고 글의 위계가 잘 표현되었다고 해도 읽기 방향이 고려되지 않은 화면에서는 독자의 시선이 비

(가)

꽃향내로 가득한 초봄의 편지

햇빛 따사로운 삼월

에 오아이스도 하는 용감하다. 행복스럽 고 피어나게 웅대한 이상을 뿐이다. 약 27년의 고행을 청춘에서만 오아이스도 하는 역사를 풀이다.

청춘은 전인 아니한 작고 평화스러운 어 꽃이 있을 찾아다녀도 고동을 같으며 부 패뿐이다.

이상의 인간이 불러 용기가 바이며 인생 하다. 밝은 황금시대를 인간의 것이다. 생명을 평화스러운 이것이야말로 같이 속에서 운영인은 무엇을 그와 할지니 위 에서만 역사를 풀이 것이다. 하여 500송이 꽃이 무엇을 쓸쓸하다.

한 그들은 위하여서 천지는 보내는 봄바 이것이야말로 아니한 든 황금시대의 품 람을 곧 용기가 놀이 천고에 것이다. 황 금시대의 품에 오아이스도 하는 용감하 고 이 철환하였다.

5

바람과 골목 초입의 카페

그 목숨을 청춘찬미를 되려니와, 이상의 타오르고 바로 설산에서 보라 못하다가 구름은 영원히 옷들을 소금이라 커다란 디 이성이다. 자신과 있을 불어 청춘을 온갖 말이다. 우리는 몸이 설레는 시들 부패뿐이다. 대중을 고동을 같으며 밝은 어 끝까지 이상은 놀이 사막이다. 밥 있 는 찬미를 오는 것이다. 눈을 하였으며 네 위하여 그곳으로 가치를 발휘하다.

청춘은 위하여 유소년에게서 피어나 평 을 하여도 인도하겠다는 충분히 같이 위 화스러운 내는 얼마나 있으랴? 행복스 럽고 피어나고 웅대한 저 이상뿐이다 무엇을 맞잡아 속에서 때는 고행을 청춘

시선의 흐름 계획하기 4 - 3

효율적으로 이동할 가능성이 높다. 이는 전체 화면의 가독 성을 떨어뜨리는 결과를 낳는다. 예를 들어 큰 제목이 본문 의 외쪽에 놓인 (가)와 제목이 오른쪽에 놓인 (나)는 눈으로 만 보기에는 딱히 우열을 언급할 만한 부분이 없다. 그러나 읽어 보면 다르다. 제목을 맨 왼쪽에 두면 본문의 시작점으 로 시선이 바로 이어지지만, 제목을 맨 오른쪽에 두면 본문 을 읽기 위해 꽤 긴 거리를 역행해야 한다.

그렇다면 제목은 언제나 본문의 왼쪽에만 두어야 하는 가? 아니다. 디자인에서 하면 안 되는 것은 사실상 없으며 금지 목록을 만들어 공식처럼 매이는 것은 디자이너가 가

햇빛 따사로운 삼월

이것이야말로 아니한 든 황금시대의 품 에 오아이스도 하는 용감하다. 행복스럽 고 피어나게 웅대한 이상을 뿐이다. 약 27년의 고행을 청춘에서만 오아이스도 하는 역사를 풀이다.

그 목숨을 청춘찬미를 되려니와, 이상의 타오르고 바로 설산에서 보라 못하다가 청춘은 전인 아니한 작고 평화스러운 어 구름은 영원히 옷들을 소금이라 커다란 디 이성이다. 자신과 있을 불어 청춘을 부패뿐이다. 대중을 고동을 같으며 밝은 꽃이 있을 찾아다녀도 고동을 같으며 부 패뿐이다.

이상의 인간이 불러 용기가 바이며 인생 청춘은 위하여 유소년에게서 피어나 평 을 하여도 인도하겠다는 충분히 같이 위 화스러운 내는 얼마나 있으랴? 행복스럽 하다. 밝은 황금시대를 인간의 것이다. 생명을 평화스러운 이것이야말로 같이 _ 엇을 맞잡아 속에서 때는 고행을 청춘에 속에서 운영인은 무엇을 그와 할지니 위 하여 500송이 꽃이 무엇을 쓸쓸하다.

한 그들은 위하여서 천지는 보내는 봄바 람을 곧 용기가 놀이 천고에 것이다. 황 금시대의 품에 오아이스도 하는 용감하 고 이 철환하였다.

바람과 골목 초입의 카페

온갖 말이다. 우리는 몸이 설레는 시들 어 끝까지 이상은 놀이 사막이다. 밥 있 는 찬미를 오는 것이다. 눈을 하였으며 네 위하여 그곳으로 가치를 발휘하다. 고 피어나고 웅대한 저 이상뿐이다. 무 서만 역사를 풀이 것이다.

꽃향내로 가득한 초봄의 편지

(나)

장 지양해야 하는 일이다. 중요한 것은, 지금 내가 선택한 배치가 가독성에 어떤 영향을 주고 있는지를 분명히 아는 일이다. 더불어 읽기 측면에서 효율이 낮아지거나 독자에 게 불편을 줄 수 있음에도 이 배치를 선택하려는 이유를 고 민해야 한다. 별다른 이유가 없다면 더 나은 배치를 고려해 야 하고, 충분히 설득력 있는 이유가 있다면 주어진 여건 내에서 가능한 만큼 가독성을 높이면 된다. 제목을 꼭 본문 오른쪽에 두어야 한다면 (다)처럼 본문의 시작 위치를 제목 의 시작 위치보다 약간 아래쪽으로 내리는 식으로 어색한 시선 흐름을 보완할 수 있다.

(다)

햇빛 따사로운 삼월

고 피어나게 웅대한 이상을 뿐이다. 약 을 곧 용기가 놀이 천고에 것이다. 27년의 고행을 청춘에서만 오아이스도 하는 역사를 풀이다.

그 목숨을 청춘찬미를 되려니와, 이상의 타오르고 바로 설산에서 보라 못하다가 부패뿐이다. 대중을 고동을 같으며 밝은 꽃이 있을 찾아다녀도 고동을 같으며 부 패뿐이다.

을 하여도 인도하겠다는 충분히 같이 위 하다. 밝은 황금시대를 인간의 것이다. 생명을 평화스러운 이것이야말로 같이

속에서 운영인은 무엇을 그와 할지니 위 이것이야말로 아니한 든 황금시대의 품 하여 500송이 꽃이 무엇을 쓸쓸하다. 한 에 오아이스도 하는 용감하다. 행복스럽 그들은 위하여서 천지는 보내는 봄바람

바람과 골목 초입의 카페

청춘은 전인 아니한 작고 평화스러운 어 구름은 영원히 옷들을 소금이라 커다란 디 이성이다. 자신과 있을 불어 청춘을 온갖 말이다. 이것이야말로 아니한 든 황금시대의 품에 오아이스도 하는 용감 하였다. 우리는 몸이 설레는 시들어 끝 까지 이상은 놀이 사막이다.

이상의 인간이 불러 용기가 바이며 인생 밥 있는 찬미를 오는 것이다. 무엇을 맞 잡아 속에서 때는 고행을 청춘에서만 역 사를 풀이 것이다

꽃향내로 가득한 초봄의 편지

10

4-3 시선의 흐름 계획하기

한글 매체에서는, 디자인 의도에 따라 한 지면에서 제목 영역과 본문 영역의 판짜기 방향을 달리하기도 한다. 이때는 두 영역을 연결해서 읽을 때 읽기 방향에 혼동이 생기지 않도록 유의해야 한다. 많은 양의 본문을 가로짜기 한 상태에서 제목만 세로짜기 하면, 가로짜기 한 글을 읽는 방식으로 세로짜기 한 글까지 읽어버리기 십상이다. 다만 여기서문제를 일으키는 부분은 글자의 배열 방향이 아닌 글줄의배열 방향이므로, 세로짜기 한 영역의 글줄 수가 모두 한줄이라면 읽기 방향을 염려할 필요가 없다.

판짜기 방향을 혼용하여 생기는 문제는, 제목과 본문을

새벽녘 초봄의 편

햇빛 따사로운 삼월

이것이야말로 아니한 든 황금시대의 품에 오아이스도 하는 용감하다. 행복스럽고 피어나게 용대한 이상을 뿐이다. 약 27년의 고행을 청춘에서만 오아이스도 하는 역 사를 풀이다. 그 목숨을 청춘찬미를 되려나와, 이상의 청춘은 전인 아니한 작고 평 화스러운 어디 이성이다. 자신과 있을 불어 청춘을 부패뿐이다.

대중을 고동을 같으며 밝은 꽃이 있을 찾아다녀도 고동을 같으며 부패뿐이다. 이상 의 인간이 불러 용기가 바이며 인생을 하여도 인도하겠다는 충분히 같이 위하다. 밝 은 황금시대를 인간의 것이다.

평화스러운 이것이야말로 같이 속에서 운영인은 무엇을 그와 할지니 위하여 500송 이 꽃이 무엇을 쏠쏠하다. 한 그들은 위하여서 천지는 보내는 봄바람을 곧 용기가 놀이 천고에 것이다. 황금시대의 품에 오아이스도 하는 용감하고 이 철환하였다.

바람과 골목 초입의 카페

타오르고 바로 설산에서 보라 못하다가 구름은 영원히 웃들을 소금이라 커다란 온 갖 말이다. 우리는 몸이 설레는 시들어 끝까지 이상은 놀이 사먹이다. 밥 있는 찬미 를 오는 것이다. 눈을 하였으며 네 위하여 그곳으로 가치를 발휘하다.

청춘은 위하여 유소년에게서 피어나 평화스러운 내는 얼마나 있으라? 행복스럽고 피어나고 응대한 저 이상뿐이다. 무엇을 맞잡아 속에서 때는 고행이다. (라)

시선의 흐름 계획하기 4 - 3

위아래로 배치했을 때보다 좌우로 배치했을 때 더 복잡하 다. 세로짜기 제목을 가로짜기 본문의 위쪽에 두면, 제목을 오른쪽에서 왼쪽으로 읽은 뒤 시선을 내려 본문을 왼쪽에 서 오른쪽으로 읽어 나가면 된다. 반면 (라)처럼 세로짜기 제목을 가로짜기 본문의 왼쪽에 두면, 제목을 오른쪽에서 왼쪽으로 읽는 동안 필연적으로 시선이 본문에서 멀어지므 로 시선의 역행을 피할 수 없다. 무엇보다 세로로 긴 제목 영역을 넓은 면적의 본문 영역과 가깝게 나란히 놓으면 쉽 게 하나의 형으로 집단화되어 보이기 때문에 애초에 둘을 분리하여 각기 다른 방향으로 읽기가 어렵다.

(II)

햇빛 따사로운 삼월

이것이야말로 아니한 든 황금시대의 품에 오아이스도 하는 용감하다. 행복스럽고 피어나게 웅대한 이상을 뿐이다. 약 27년의 고행을 청춘에서만 오아이스도 하는 역 사를 풀이다. 그 목숨을 청춘찬미를 되려니와, 이상의 청춘은 전인 아니한 작고 평 화스러운 어디 이성이다. 자신과 있을 불어 청춘을 부패뿐이다.

대중을 고동을 같으며 밝은 꽃이 있을 찾아다녀도 고동을 같으며 부패뿐이다. 이상 의 인간이 불러 용기가 바이며 인생을 하여도 인도하겠다는 충분히 같이 위하다. 밝 은 황금시대를 인간의 것이다.

평화스러운 이것이야말로 같이 속에서 운영인은 무엇을 그와 할지니 위하여 500송 이 꽃이 무엇을 쓸쓸하다. 한 그들은 위하여서 천지는 보내는 봄바람을 곧 용기가 놀이 천고에 것이다. 황금시대의 품에 오아이스도 하는 용감하고 이 철환하였다.

바람과 골목 초입의 카페

타오르고 바로 설산에서 보라 못하다가 구름은 영원히 옷들을 소금이라 커다란 온 갖 말이다. 우리는 몸이 설레는 시들어 끝까지 이상은 놀이 사막이다. 밥 있는 찬미 를 오는 것이다. 눈을 하였으며 네 위하여 그곳으로 가치를 발휘하다.

행복스럽고 피어나고 웅대한 저 이상뿐이다. 무엇을 맞잡아 속에서 때는 고행이다.

4-3 시선의 흐름 계획하기

따라서 판짜기 방향이 다른 제목과 본문을 꼭 좌우로 배 치해야 한다면 이와 같은 가독성 문제를 개선할 방안을 고 민해야 한다. 예를 들어 세로짜기 한 제목을 가로짜기 한 본문의 왼쪽이 아닌 오른쪽에 두면, 제목을 맨 오른쪽부터 왼쪽으로 읽은 뒤에 왼편의 본문 영역으로 시선이 바로 이 어지도록 할 수 있다.

물론 세로짜기 한 상태에서 글줄을 왼쪽에서 오른쪽으로 배열하는 해결 방법도 있다. 다만, 가로짜기에 익숙한 독자를 위한 예외적 배열은 세로짜기 읽기 규칙을 익히 알고 있는 독자에게는 작업자의 무지 또는 오류로 느껴질 가능성이 농후하며, 이런 기본 원칙에 어긋나는 방식은 응용프로그램에서 기능을 지원하지 않아 수동으로 구현해야 한다. 그러므로 이 방법을 고려한다면 원칙을 어기면서까지이 디자인을 유지해야 하는 나름의 이유를 먼저 고민하고, 그럼에도 해야겠다면 (마)처럼 글줄의 시작점을 분명히 드러내어 독자의 혼동을 줄이는 한편 이 배열이 작업자의 무지가 아닌 의도임을 알릴 필요가 있다.

눈으로 보고 다듬기

•	
5	
3	
٠	
10	
15	
20	

시각보정의 개념——'시각보정'은 물리적 수치가 아니라 시 각적인 판단에 따라 대상의 전체적인 형을 다듬는 일을 뜻 하며 좁게는 '착시보정'만 이르기도 한다. 이 책에서는 착시 보정을 포함하여 시각적으로 형을 다듬는 일 전반으로 시 각보정을 다룬다.

5

10

15

먼저 착시는 시각보정을 해야 하는 가장 근본적인 이유이다. 사람의 눈은 물리적 속성이나 수치 그대로 대상을 보지 않는다. 크기가 동일한 도형은 언제든 동일한 크기로 보이고 놓인 위치가 동일한 도형 역시 언제든 동일한 위치에 있을 것으로 기대되지만, 도형을 둘러싼 환경과 여건에 따라 그 상태는 다르게 지각될 수 있다.

보기 (가)에서 두 사각형 안에 있는 작은 사각형들의 크기는 동일하다. 하지만 주변이 밝은 왼쪽 사각형보다 주변이 어두운 오른쪽 사각형이 더 커 보인다. (나) 역시 두 사각형과 그 안쪽 원들의 크기는 서로 동일하다. 그러나 원이놓인 위치에 따라 왼쪽 사각형은 위쪽으로 떠오르는 듯 보이고 오른쪽 사각형은 아래쪽으로 가라앉는 듯 보인다. 다시 말해 오른쪽 사각형은 왼쪽 사각형보다 무거워 보인다. 동일한 크기의 두 삼각형이 동일한 크기의 사각형 중심에 각기 놓인 (다)에서도 바로 선 삼각형은 약간 처져 보이고 뒤집힌 삼각형은 약간 위로 떠 보인다.

아래의 경우도 보자. (라)에서 두 개의 열린 사각형 너비 는 동일하다. 하지만 정말 그렇게 보이는가? (마)에서 동일 한 크기의 사각형을 절반으로 가른 뒤 가로로 눕힌 왼쪽과 바로 세운 오른쪽의 직사각형 너비는 어떠해 보이는가? 위 아래가 열린 사각형은 좌우가 열린 사각형보다 좁아 보이 5 고, 수직으로 세운 직사각형은 가로로 눕힌 직사각형보다

(라)		
(미ト)		
(-1)	1	

가늘어 보인다. 착시보정은 이런 착시를 바로잡는 일이며 글꼴을 설계하는 과정에서 특히 강조되곤 한다.

첫 닿자와 받침이 같은 온자를 뒤집어서 비교해 보면, 첫 닿자에 비해 받침이 미세하게 큰 것을 알 수 있다. 그러 나 일반적인 본문 글자크기에서는 이런 사실을 알아채기 어려우며 오히려 첫 닿자와 받침의 크기가 시각적으로 동 일하여 위아래 균형이 잘 맞는다고 느낀다. 이는 같은 크기 의 도형을 위아래로 놓았을 때 아래쪽 도형이 작아 보이는 착시를 보정한 결과이다.

글자 획의 굵기 역시 글꼴을 개발할 때 착시보정 해야 하는 주요 대상이다. 세로 획과 가로 획을 같은 굵기로 그 리면 세로 획이 더 가늘어 보이기 때문이다. 너무 세밀한 부분이라고 생각할 수 있지만 디자인 작업에서는 이런 작

KoPubWorld돋움체의 '응' '8' '듣'. 응과 8의 바로 선 상태(회색)와 상하로 반전한 상태(검은색)를 겹쳐 보면, 동일하게 보였던 위아래 형태의 크기가 사실은 다름을 알 수 있다. 듣 역시 디귿의 양 옆에 수직선을 그어 보면 위쪽보다 아래쪽 형태가 확실히 크다. 또한 세로 획이 가로 획보다 가늘어 보이는 일을 피하기 위해 디귿의 세로 획을 검은색으로 표시한 만큼 굵게 보정하고 있다.

은 부분이 모여 결과물의 완성도를 결정하기도 한다. 균일 한 회색도와 안정적인 글줄흐름선을 보여야 하는 본문용 글꼴에서는 특히 그러하다.

수치는 체계적이고 효율적으로 디자인하는 데 매우 유용한 도구이다. 그러나 이로써 정리한 화면이 자신의 의도 5대로 보이지 않는다면 수치를 보정해야 한다. 수치는 도구일 뿐이며 중요한 것은 화면이 의도대로 보이는 일이기 때문이다. 결국 모든 디자인 작업의 마무리는 시각보정으로 끝나야 한다.

시각보정 훈련——시각보정을 하기 위해서는 시각적으로 원하는 상태와 현 상태의 차이를 정교하게 볼 수 있어야 하며 미세한 조정을 통해 그 차이를 최대한 좁힐 수 있어야 한다. 아래 네 개 도형을 이용한 시각보정 훈련은 이를 돕기 위한 것이다. 훈련할 도형의 모양이나 개수가 꼭 이와 같을 필요는 없다. 수치적으로 같은 크기, 같은 간격, 같은 위치로 설정된 도형을 시각적으로도 같은 크기, 같은 간격, 같은 위치가 되도록 만드는 것이 핵심이다. 네 개가 너무 어렵다면 세 개로 시작하고, 네 개를 충분히 보정할 수 있다면 다섯 개로도 해 볼 수 있다.

네 개 도형 가운데 사각형이 가장 커 보이고 사각형과 원의 간격이 나머지 도형 쌍의 간격보다 좁아 보인다 정도 는 대부분의 사람이 공통적으로 인식한다. 그러나 원과 삼 각형 중 어느 것이 더 커 보이는지, 원과 삼각형의 간격과 삼각형과 십자형의 간격 중 이느 쪽이 더 넓은지는 누군가 에게는 보이고 누군가에게는 보이지 않을 수 있다. 선천적

으로 조금 더 예민하게 감각을 타고난 사람이 있고 그렇지 않은 사람이 있다. 그건 우리가 어찌할 수 있는 부분이 아 니다. 그러나 다행히도 감각은 훈련을 통해 개발된다. 아는 대로 보려 하지 말고, 이것과 저것을 주의 깊게 관찰하면서 차이를 보고자 꾸준히 노력한다면 어느 날 분명히 보이게 될 것이다. 도형뿐 아니라 눈에 보이는 모든 것이 시각보정 훈련의 도구가 될 수 있다.

시각보정 훈련에 도움이 될 만한 몇 가지 조언은 다음과 같다. 첫째, 도형의 크기와 위치를 조정할 때에는 '시각삭제'라는 개념을 기억한다. 네 개 도형의 위아래에 선을 그었을 때 윗선과 밑선에 모서리가 완전히 밀착하는 사각형과 달리 나머지 도형은 외곽의 일부만 선에 맞닿는다. 사각형은 수치로 지정된 공간을 전부 형으로 활용하지만 다른 도형은 그에 공백이 포함되어 있어 실제 형으로 지각되는 면적이 훨씬 적기 때문에 같은 크기임에도 사각형에 비해 작아 보인다. 모든 도형이 같은 크기로 보이려면 형으로 지

5-1 시각보정 이해하기

각되는 면적이 서로 비슷해야 한다. 누군가는 도형의 크기를 보정하면서 도형이 놓인 위치가 바뀌는 것을 염려할 수도 있는데, 여기서 크기를 보정하는 과정은 곧 위치를 보정하는 과정이기도 하다. 예를 들어 원의 위치는, 원의 크기를 조정하여 그 높이가 사각형 기준의 윗선과 밑선을 넘어서 야만 선 바깥쪽으로 확장된 면적이 선 안쪽의 비어 있는 공간과 상쇄되면서 사각형과 윗선과 밑선이 맞아 보인다. 이렇듯 어떤 형태의 크기를 지각하는 과정에서 일부분이 무시되는 현상이 바로 '시각삭제'이다.

둘째, 도형의 간격을 조정할 때에는 도형이 아니라 두 도형 사이에 있는 빈 공간에 초점을 맞춰야 한다. 이 공간 의 면적이 전체적으로 비슷해야 모든 도형이 동일한 간격 으로 놓인 듯 보이기 때문이다. 빈 공간이 아니라 자꾸 도 형에만 시선이 향한다면, 도형과 배경의 색을 반전해 보는 것이 도움이 된다.

셋째, 네 개 도형을 동시에 보정하려고 하지 말고 두 개

씩, 세 개씩 끊어 가며 살피도록 한다. 크기, 간격, 위치 역시 한꺼번에 맞추려 하지 말고 하나씩 점검해 나가야 막막함을 덜 수 있다. 한 번에 너무 오래 작업하지 않는 것도 중요하다. 눈이 피로해지면 보이던 것도 안 보인다. 한 시간쯤하고 더는 안 보인다 싶으면 그만한다. 다음 날 쓱 한 번 보고 또 고치고 그러길 반복하다 보면 더는 고칠 부분이 보이지 않는 때가 온다.

마지막으로 시각보정의 목적이 '수정'이 아니라 '보정'임을 기억하도록 한다. 도형의 크기와 간격과 위치를 시각적으로 맞추는 과정에서 전체 도형의 크기가 처음보다 확연히 커진다거나, 간격이 눈에 띄게 좁아지고 넓어지지 않아야 한다. 출력물이 아니라 화면으로 훈련할 생각이라면, 화면을 축소하거나 확대하지 말고 항상 동일한 비율과 크기를 유지하도록 한다.

10

10

15

5-1 시각보정 이해하기

글자사이 보정— '커닝'(kerning)은 주어진 글의 글자사이를 시각적으로 균일하게 만들기 위해 특정 글자 쌍의 글자사이를 조정하는 일을 뜻한다. 주어진 글의 글자사이를 일괄적으로 좁히거나 넓히는 '트래킹'과는 성격이 다르다. 로마자의 경우, 글자를 배열했을 때 반드시 커닝해야 하는 글자 쌍, 곧 '커닝페어'(kerning pair) 목록이 꽤 밝혀져 있으며 일반적으로 폰트에 각 조합에 대한 커닝 값이 입력되어 있다. 예를 들어 다른 글자 쌍에 비해 글자사이가 벌어지는 Te, Wa, Fo 등은 이와 같은 커닝 설정 값을 이용하여프로그램에서 글자사이를 자동으로 조정한다.

반면 한글에는 딱히 '커닝페어'라고 언급할 만한 목록이 밝혀져 있지 않다. 대문자와 소문자를 합쳐도 52자에 불과 한 로마자와 달리 현대 한글로 적을 수 있는 글자는 11,172 자이다. 이렇듯 많은 글자를 대상으로 글자사이가 크게 달 라지는 글자 쌍을 밝혀 내는 일은 쉽지 않으며, 설사 목록

Text Waffle Format

Text Waffle Format

자동 커닝을 해제한 상태(위)와 설정한 상태(아래). 프로그램에서 자동 커닝 기능을 사용하지 않도록 설정하는 것은 커닝 정보가 없는 폰트를 사용하는 것과 같다.

을 만든다고 해도 그 수가 너무 많으면 프로그램의 처리 효율 측면에서 의미를 갖기 어렵다. 무엇보다 낱자를 모아쓰는 한글에는 '글자 쌍' 단위로 글자사이를 보정한다는 개념이 적합하지 않을 수 있다. 실제로 한글을 글자 쌍이 아닌글자 모양을 유형화하여 그룹 쌍으로 커닝하는 아이디어가오래전부터 언급되었으며 2012년 공개된 안상수체2012를 필두로 그룹 커닝을 적용한 한글 폰트가 하나둘 출시되고있다.

5

10

폰트에 커닝 정보가 '제대로' 입력되어 있다면 판짜기했을 때 글자사이는 고르게 보일 가능성이 높다. 그러나 커

(가) 글자사이 0 자동 커닝 해제

접어서 두었던 추억의 쪽지

글자사이 0 자동 커닝 설정 접어서 두었던 추억의 쪽지

(나) 글자사이 0 자동 커닝 해제 접어서 두었던 추억의 쪽지

글자사이 0 자동 커닝 설정 접어서 두었던 추억의 쪽지

한글 커닝 정보를 포함하지 않은 폰트(가)와 포함한 폰트(나). 폰트에 한글 커닝 정보가 있다면 자동 커닝을 설정 했을 때 로마자와 마찬가지로 한글에도 지정된 쌍에 대해 커닝이 적용된다(대개의 한글 폰트에는 로마자 커닝 정보만 포함되어 있다). (나)에서 연하게 표시된 부분이 자동 커닝 된 부분이다.

닝 정보를 포함했다는 사실이 어떤 폰트의 글자사이가 균일하다는 근거가 될 수는 없으며, 커닝 정보를 포함하지 않으 었으로 작단해서도 안 된다. 대다수 한글 폰트는 별도의 커닝 정보를 포함하고 있지 않지만 한글 글꼴을 일정한 네모틀에 맞춰 개발하기 때문에 기본적으로 글자 쌍에 따른 글자사이 변화가 로마자만큼 크지 않다. 네모틀에서 벗어나 글자마다 윤곽이 크게 달라지는 글꼴은 폰트를 가변폭으로 개발하여 글자 쌍 간의 글자사이 차이를 줄이기도 한다. 그러므로 글자사이의 균일성에 대한 판단은 커닝 정보의 유무가 아니라 판짜기 된 상태를 바탕으로 내려야 한다.

본문에서는 글자 쌍을 하나하나 커닝하기가 불가능하므로 처음부터 글자사이가 균일한 글꼴을 선택하는 것이 최선이다. 반면에 글자 수가 적은 제목이나 간판 등에는 글자사이가 다소 고르지 않은 글꼴도 커닝하여 쓸 수 있다. 작은 크기에서는 무난해 보였더라도 글자크기를 키우면 글자사이가 달라 보일 수 있기 때문에 커닝이 필요한지 여부는 실제 사용할 크기에서 결정하도록 한다. 정도가 심하지 않다면 그냥 두어도 무방하지만, 특정 글자 쌍의 글자사이가확연히 벌어지거나 좁아져서 의미 단위가 다르게 읽히는 정도라면 반드시 커닝해야 한다.

인디자인 팁 | 커닝

폰트에서 커닝 정보는 글꼴 메트릭(Metrics)에 등록되며, 인디자인의 커닝 항목에서 메트릭을 선택하면 글자를 배열할 때 등록되어 있는 정보를 활용하여 선택한 글자를 자동 커닝한다(메트릭이 기본값이다). '시각적'(optical)은 폰트에 포함된 커닝 정보가 있더라도 이를 무시하고 글자의 좌우 여백을 프로그램에서 임의로 조정하는 방식이다. 글자사이를 보정하는 과정에서 각 글자의 속공간이 고려되지 않기 때문에 전체적으로 글자사이가 지나치게 좁아지는 경향이 있다.

'0'은 글꼴 메트릭 정보를 이용하지 않고 임의적인 조정도 하지 않는 상태, 즉 자동 커닝의 해제를 뜻한다. 다만 현시점의 대다수 한글 폰트에는 한글 커닝 정보가 포함되지 않았기 때문에 한글만 사용한 판면에서는 '메트릭'과 '0' 중 무엇을 택해도 차이가 없다.

커닝: 시각적

Text Waffle Format 추억의 손편지

커닝: 메트릭-로마자 전용 / 메트릭

Text Waffle Format 추억의 손편지

커닝: 0

Text Waffle Format 추억의 손편지

10

5-1 시각보정 이해하기

글줄머리와 글줄 끝 정리——글줄머리를 정리한다는 것은 양끝맞추기 또는 왼끝맞추기 한 판면에서 매 글줄의 시작점이 시각적으로 맞아 보이도록 조정하는 일이다. 반각 너비의 기호나 따옴표가 글줄머리에 놓이면 시각삭제가 일어나 그 글줄의 시작점이 안쪽으로 들어가 보인다. 따라서 실제 수치는 달라지더라도 글줄을 약간 앞으로 내어 짜야만시작점이 맞아 보인다. 어쩌면 아주 사소한 부분이지만 이렇게 신경을 쓴 판면과 그렇지 않은 판면의 조형적 완성도는 분명히 다르다.

다만 가독성 측면에서는 의견이 나뉠 수 있다. 글줄머리를 정리하면 문장부호가 상대적으로 덜 눈에 띄고, 그대로 두면 글줄머리가 조금 흔들리는 대신 그에 위치한 문장부호가 (일면 지나칠 정도로) 뚜렷하게 보인다. 글줄 끝에서 구두점을 내어 짜는 것은 원고지 쓰기 규칙에서 허용되

그것이야말로 같이 아니한 새로운 열매도 용감하였는가? '행복'스럽고, 응대한 빛이 뿐이다. 청춘에서만 역사를 37년을 굳건히 맞잡으려니와 가치를 더 풍부하게 말이다. 그것이야말로 같이 아니한 새로운 열매도 용감하였는가? '행복'스럽고, 웅대한 빛이 뿐이다. 청춘에서만 역사를 37년을 굳건히 맞잡으려니와 가치를 더 풍부하게 말이다.

지만, 글줄머리에서 문장부호를 내어 짜는 것은 원칙적으로 허용되지 않는다는 점도 고려해야 한다. 절대적으로 어느 것이 더 낫거나 옳다고 말할 수 없기 때문에 글줄머리의 정리 여부는 상황과 여건에 따라 결정해야 한다.

5

10

15

20

글줄 끝을 정리한다는 것은 오른끝흘리기, 왼끝흘리기, 양끝흘리기 등 세 가지 정렬 방식을 취한 판면에서 글줄을 맞추지 않은 쪽의 윤곽이 자연스러워 보이도록 조정하는 일이다. 이 세 가지는 표현은 낯설지만 이미 우리가 알고 있는 정렬 방식이다. 오른끝을 흘린 정렬 방식은 '왼끝맞추기'이며 왼끝을 흘린 방식은 '오른끝맞추기', 양끝을 모두흘린 방식은 '가운데맞추기'이다.

동일한 판짜기 상태를 굳이 두 개의 용어로 표현하는 이유는 이용어들이 같은 대상을 다른 관점으로 바라보고 있기 때문이다. 단락을 정렬하면서 글줄 끝을 가지런하게 맞추는 데에 집중한다면 '맞추기'라는 표현이, 글줄의 끝을 하나로 고정하지 않고 일부가 넘치거나 미치지 못하는 상태로 두는 데에 집중한다면 '흘리기'라는 표현이 적절하다. 글줄의 끝을 맞추거나 흘린다는 것은 타이포그래피 분야에서지시된 행위 이상의 의미를 갖는 개념들로 그저 소통의 효율만 생각하여 어느 한쪽으로 통일하기는 곤란하다.

글줄 끝을 흘릴 때는 글 읽는 흐름이 자연스러우면서도

- 글줄 끝의 변화에서 리듬감이 느껴지도록 신경 써야 한다.
- 하지만 프로그램에서 모든 글줄을 하나하나 손볼 필요는 없다.
- 그 정도로 조판 상태가 좋지 않다면 사실상 판면 체계를 다시
- 점검하는 편이 바람직하다. 글줄 끝 정리는 '이, 그, 저, 한,
- 5 두'와 같이 한 글자로 된 관형사가 글줄 끝에 홀로 남았다든지,
- 어떤 단락의 글줄 끝이 너무 들쭉날쭉하거나 밋밋하다든지,
- . 글줄 끝 부분의 윤곽이 익숙한 모양을 띠어 의도치 않게
- 형으로 지각된다든지 하는 경우에 한두 글줄의 줄바꿈 위치를
- 바꾸는 정도로 충분하다. 어떤 글줄의 줄바꿈 위치를 바꾸면
- 10 그 다음에 오는 단락 내 모든 글줄의 줄바꿈 위치 역시 바뀐다.

생의 고동을 듣는다. 원대하고 쌓인 이성은 광야에서 두 손을 끓는 이상을 바로 눈에 있으랴. 사람은 아니한 물방아 것이며 끝까지 고동을 방황하여도, 큰 구름이 같은 지인들 앞에 바로 우선 품으며 저들의 같으며 말이다. 사랑의 유예가 가슴이 실로 과실이 평화스러운 것이다.

생의 고동을 듣는다. 원대하고 쌓인 이성은 광야에서 두 손을 끓는 이상을 바로 눈에 있으랴. 사람은 아니한 물방아 것이며 끝까지 고동을 방황하여도, 큰 구름이 같은 지인들 앞에 바로 우선 품으며 저들의 같으며 말이다. 사랑의 유예가 가슴이 실로 과실이 평화스러운 것이다.

글줄 끝이 지나치게 들쭉날쭉한 단락(위)과 밋밋한 단락(아래)

단, 줄바꿈 위치를 조정할 때 키보드에서 엔터(Enter) 키를 쳐서는 안 된다. 엔터 키는 단락이 나뉘었음을 의미하는 문자를 입력하기 위한 글자판이며, 글에서 단락을 나누는 위치는 시각적 필요가 아니라 내용을 토대로 결정되어야 한다. 프로그램에서 단락을 나누지 않고 줄바꿈 위치를 바꾸려면 엔터 키와 시프트(Shift) 키를 함께 누른다. 강제 줄바꿈 문자는 한번 삽입되면 이를 삭제하기 전까지는 판면 크기나 단락 정렬 방식을 바꿔도 무조건 그 위치에서 글줄이 바뀐다. 조판 기호의 형태는 프로그램에 따라 다르며 이런 문자들을 눈으로 확인하고 싶다면 '편집 기호' 혹은 '숨겨진 문자'의 표시를 활성화하면 된다.

5

10

군세계 자신과 얼음이 싶은 때에 얼마나 같이다. 두 빛이 이것은 끝까지 아름다우냐. 빠른 대중을 천하만홍아 자신과 살았으며, 그들 편지에 듣는다. 끝까지 방황하여도 열매를 얼마나 환송하였는가.¶

군세계·자신과·얼음이·싶은·때에·얼마나·같이다.·두·빛이·이것은·끝까지·아름다우냐.·빠른·대중을·천하만홍이·자신과·살았으며,·그들·편지에·듣는다.·끝까지·방황하여도 열매를 얼마나·환송하였는가.¶

어도비 인디자인에서 강제 줄바꿈 문자(\neg)가 삽입된 상태의 왼끝 맞춘 단락(위)과 양끝 맞춘 단락(아래). 띄어 쓴 자리에는 '' 단락 끝에는 '¶' 문자가 삽입되어 있다.

글줄 끝을 흘리는 정렬 방식은 섬세하게 판면을 다듬어 나가야 하는 방식으로 생각보다 쉽지 않다. 판면 체계를 잡 는 단계에서 낱말사이 변화를 주의 깊게 살피긴 해야 하지 만, 양끝맞추기는 조판된 상태를 하나하나 매만질 필요가 없기 때문에 어떤 면에서는 가장 신경을 덜 쓸 수 있는 정 렬 방식이다.

인디자인 팁 | 스토리

5

어도비 인디자인에서는 글머리 기호나 따옴표가 단락의 첫 줄 머리에 놓인 경우에 이를 내어 짜거나 '들여쓰기 위치' 기능을 사용하여 글줄의 시작점을 정렬할 수 있다. 하지만 따옴표와 같은 문장부호들이 단락 중간에 삽입된 경우에는 '시각적 여백 정렬' 기능을 사용해야 한다. 이 기능은 연결된 글 상자 곧스토리(story) 단위로 적용할 수 있으며 스토리 패널에서 설정할 수 있다. 문장부호는 대개 반각 너비로 디자인되므로 설정 값은 글자크기의 150% 정도를 입력하면 된다.

스토리 내에 시각적 여백 정렬 설정에 영향 받지 않아야 하는 단락이 있을 때는 그 단락에 커서를 둔 뒤 단락 패널 메뉴에서 '시각적 여백 무시'에 체크한다.

세로짜기와 시각보정——'눈으로 보고 다듬기'라는 주제를 가진 5장에서 세로짜기를 다루는 것이 의아할 수 있다. 세로짜기 자체에는 아무런 문제가 없다. 문제는 현대의 한글 사용 환경이 가로짜기에 편중되어 있고 이 때문에 대부분의 폰트 역시 가로짜기용으로 개발되고 있다는 데에 있다. 글꼴에서 글줄흐름선이 형성되는 위치는 판짜기 방향에 따라 다르다. 가로짜기용 폰트로 세로짜기를 하면 글자가 배열된 상태가 불안해 보일 뿐 아니라 글줄흐름선이 고르지 않아 글을 편안하게 읽기 어렵다. 또한 글자들을 위아래로 배열하는 상태를 고려하지 않았기 때문에 세로짜기 했을 때 전체적으로 글자사이가 좁고 균일하지 않다.

5

10

세 왼쪽이로 글자를 배 왼쪽으로 글자를 로짜기는 위에 래로、 오른쪽에 로짜기는 위에 열 래로, 오른쪽에서 같습니다。 하 며 읽기 방향도 읽기 방향 ス

따라서 세로짜기를 할 때는 기본적으로 세로짜기용 폰 트를 사용해야 하며, 부득이하게 가로짜기용 폰트를 사용 해야 한다면 글줄에서 글자가 놓이는 위치와 글자사이 등 을 직접 보정해야 한다. 당연히 이는 한두 낱말로 이루어진 제목 정도에 허용되는 사항이다. 긴 글을 이렇게 일일이 다 듬기는 불가능하므로 세로짜기용 폰트 없이 본문을 세로로 짜서는 안 된다.

2000년대까지만 해도 세로짜기를 고려하여 개발된 한 글 폰트가 거의 없었다. 납활자나 사진판활자로 사용되다가 1990년대에 디지털 폰트로 재현되었거나 세로짜기가 병용되던 시기에 개발된 폰트 중에는 세로로 짜도 한글의

형 태 와	형 태 와	형태와 인공물	형 태 와	형이타와	형 태 와
형태와 인공물	땅따와 인공물	인구이날	형태와 인광물	可吸吸	형태와 인공물

(맨 오른쪽 부터) 사진판활자 원도를 재현한 폰트, 펜글씨체 기반으로 개발된 폰트, 세로짜기용 폰트, 세로짜기 글리프를 포함한 가로짜기용 폰트, 가로짜기용 폰트. 맨 왼쪽은 가로짜기용 폰트를 쓰되 글줄흐름선과 글자사이(+50)를 보정한 것이다.

10

글줄흐름선이 별로 어색하지 않은 것들이 있긴 하다. 그러나 이들 역시 폰트 자체는 가로짜기를 우선하여 개발되었기 때문에 세로짜기용 부호가 포함되지 않거나 혹 있더라도 부호가 놓이는 위치 등이 제대로 조정되어 있지 않다.

하지만 2010년 중반 이후부터는 젊은 글자 디자이너들을 중심으로 새로운 세로짜기용 폰트가 꾸준히 개발되고 있다. 세로짜기용 폰트는 세로짜기 전용으로 개발되기도하고, 가로짜기용 폰트와 활자가족으로 개발되거나 가로짜기용 폰트에 세로짜기용 글리프를 추가하는 방식으로 개발되기도 한다.

예전과 달리 이제 더는 본문의 판짜기 방향을 선택할 때 폰트가 걸림돌이 되지 않는다. 우리에게는 가로짜기용 폰 트도 있고 아직 적은 수이지만 세로짜기에 사용할 수 있는 폰트도 있다. 세로짜기 시대에 가로짜기가 모험으로 여겨 졌듯 가로짜기 시대에는 세로짜기가 모험으로 여겨지곤 한 다. 그저 다른 것과 달라 보이기 위해 독자들에게 글 읽는 불편과 부담을 떠안기는 일은 옳지 않다. 하지만 세로짜기 가 글의 내용과 디자인 의도를 전하는 데 효과적이고 그 글 을 읽을 독자들 역시 낯섦을 너그럽게 수용할 수 있는 상황 이라면 이를 마다할 이유가 없다. 한글의 판짜기 방향은 필 요와 목적에 따라 선택될 수 있어야 한다. 0

.

15

.

20

5

5-2 세로짜기와 섞어짜기

세로짜기의 유의점——판짜기 방향을 바꾼다는 것은 단순히 글자의 배열 방향을 바꾸는 차원에 그치지 않고 그에 맞춰 글꼴뿐 아니라 판짜기 규칙 전반을 조정하는 근본적 변화를 의미한다. 주어진 글을 세로짜기 할 때 유의해야 할사항은 크게 세 가지이다.

첫째, 가로짜기용이 아닌 세로짜기용 문장부호를 사용해야 한다. 쉼표(,)와 마침표(.)는 가로짜기용 구두점이며세로짜기용 구두점은 모점(,)과 고리점(。)이다. 큰따옴표("")와 작은따옴표(")역시 가로짜기용 따옴표이며, 세로짜기에서는 홑낫표(「」)와 겹낫표(「」)를 사용한다. 세로짜기용 부호와 다르므로 그에 맞게 글리프가 제작되지 않았다면 반드시 수동으로 위치를 조정해서 써야 한다. 세로쓰기용 문장부호는 2014년에 문장부호 규정이 개정되면서 개정안에서 제외되거나 가로짜기용으로 용법이 수정되어 수록되었기 때문에 관련 내용이 궁금하다면 개정 이전의 문장부호 규정을 참고하도록 한다.

둘째, 로마자처럼 가로짜기 해야 하는 문자와 한글을 섞어 자야 한다면 세로짜기가 적합하지 않을 수 있다. 로마자 는 세로로 짜면 가독성이 현저히 낮아지기 때문에 글줄을 세울 수는 있지만 글자의 배열 방향을 바꿔서는 안 된다.

한글을 세로로 짜면서 로마자를 섞어 짜는 경우에는 글줄 을 돌릴 수 없기 때문에 로마자만 가로로 눕혀서 짜야 하는 데, 그러면 독자는 글을 읽는 과정에서 수시로 읽는 방향을 바꿔야 한다. 로마자로 표기된 부분이 많지 않다면 세로짜 기를 시도할 수도 있겠지만, 되도록 판짜기 방향을 가로짜 5기로 통일하고 글줄을 수직으로 세우는 편이 독자를 위해 다 나은 선택이다.

셋째, 아라비아숫자를 한글과 섞어 짤 때는 두 자릿수이하는 글자를 세운 상태로 붙여 짜고 세 자릿수이상은 각각 나열하거나 로마자처럼 눕혀서 짠다. 숫자는 보통 한글의 반자 정도를 차지하기 때문에 두자 정도는 나란히 두어도 글줄 폭을 크게 벗어나지 않는다.

10

매

근

구하

刀

5

탄

보배를

보이는

것이다。

탄

보배를 보이는 것이다

5-2 세로짜기와 섞어짜기

성은 있다。 얼마 으 엇을 봄까지 15년간 살아온 집은 원대하고 르 라 리 리 시 과 E 느 현저 끊 찾아다 4 4 말이다。 보배 고독이의 티니니다。 무를 오직 불어 살 맞잡아 실현은 들어 하 아름답다。 이상을 녀 게 (eu fugiat nulla)를 권제지 그와 도 품어 속에서 히 이상의 광야에서는 두손(exercitation) 끝에 인도하겠다」는 것이다 라 풍부하게 바로 서 귀는 때는 생생하 살았으며 노년에게서 반짝이는 눈에 우리가 이것이다。 말이 며 있는가? 그 들 도 눈이 다 여 있으 사 즐거운 교육은 그들에게 며 아름드 쌓인 产品 그 드리 것이 열매를 기-0 한 9 열 보 무 치

《생의 고동》

생의

3 살

때부터

2017년

から

고동》

까지 잡아 말이다。 생의 고동을 듣니다. 름답다。 귀는 우리가 있으며 보배(eu fugiat nulla)를 권세게 나무를 그와 풍부하게 품어서 상을 찾아 인도하겠다」는 것이다。 이상의 노년에게서 「교육은 한시과 오직 희막의 속에서 때는 이것이다。그들 보라든 살 15 년간 살아온 집은 원대하고 쌓인 이성은 다 바 로 항하에서니 따소(exercitation)이 했니 생생하며 그들도 추운 년도 반짝이는 눈이 그들에게 눈에 있는가? 열매를 끝에 3살때부터 살았으며、 말이다。 열매를 가치를 역사 것이 무엇을 즐거운 우리는 2 0 1 7 년 있다。 -아름니리 얼마나 현 저 구하지도 실현 하 봄 불 맞 드 0} 게

0

0 0

0

세로짜기 부호의 위치에 일부 문제가 있는 폰트(위)와 세로짜기용 부호를 제대로 갖춘 폰트(아래)

단락 를 를

→E 0mm

*≣ 0mm

자동

0mm

무시

0

□ 음영

□ 테두리

0mm

V ≣+ 0r

~

금칙 세트: 한국어 금칙 자간 세트: 없음

0

□ [8

■ [검

~ 줄

∨ 분리 금지

격자 정렬

줄끝 균형 맞춤

시각적 여백 무시

첫째 줄만 격자에 정렬

▼ ≣. Or ▼ 숫자 분리 금지

자동 문자 회전...

세로쓰기에서 로마자 텍스트 회전

5-2 세로짜기와 섞어짜기

인디자인 팁 | 쓰기 방향과 문자 회전

어도비 인디자인에서 한글 본문의 쓰기 방향을 세로로 바꾸면 아라비아숫자와 로마자는 시계 방향으로 90도 회전되어 눕는다. 단락 패널 메뉴에서 '문자회전' 관련 기능을 이용하면 이 글자들을 모두 일괄적으로 세울 수 있다. 그러나 로마자는 세로로 배열하면 낱말 단위를 식별하기 어렵기 때문에 아라비아숫자와 로마자 전체를 일괄 회전(세로쓰기에서 로마자 텍스트 회전)해도 괜찮을지, 아니면 아라비아숫자만 회전(자동 문자 회전)해야 할지, 아예 세로짜기를 하지 않아야 할지는 원고 상태를 보고 결정해야 한다.

단락 패널 메뉴의 '자동 문자 회전' 기능은 기본적으로 아라비아숫자를 대 상으로 하지만 로마자에도 적용할 수 있다. 설정창에서 한 칸에 나란히 붙여 쓸 최대 자릿수(조판 수)를 입력하면, 그 개수 이하로 연속되는 숫자나 로마자 가 자동으로 회전되어 한 칸에 표기되는 식이다.

> 15 년

> > 1

9

단락이 아닌 글자 단위로 문자를 회전해야 한다면 위 기능 대신 문자 패널 메뉴에서 '문자 회전' 기능을 사용하고, 이때 세로로 잇따라 나열된 아라비아숫자나 로마자를 한 칸에 합치지 않고 개별 회전해야 한다면 패널 하단의 또 다른 '문자 회전' 기능을 사용하도록 한다. 두 가지는 명칭은 동일하지만 서로 다른 기능이며 한글에도 적용할 수 있다.

문자

나리유

Book

100%

0%

0pt

900

메트릭 - 로마자 전 🗸

언어: 한국어

23.4pt

-100

0

~ 자동

V 100%

~

5

10

15

20

5-2 세로짜기와 섞어짜기

섞어짜기와 시각보정——'섞어짜기'는 일반적으로 서로 다른 문자를 섞어서 판짜기 하는 일을 뜻하며, 한글 타이포그 래피에서는 한자나 로마자처럼 언어를 표기하기 위한 문자가 아닌 문장부호와 아라비아숫자 등을 한글과 섞어 짜는 일 역시 포함한다.

석어짜기에서 디자이너의 주요 관심사는 서로 다른 유형의 문자가 섞인 판면을 얼마나 조화로우면서도 균일한 농도로 보이게 할 수 있는지다. 즉 섞어짜기는 시각적 보정이 근간을 이루는 판짜기이며 완성도 높은 폰트 없이는 그목적을 달성하기 어렵다. 그래서인지 현장에서 섞어짜기는 본래의 의미보다 서로 다른 언어권의 폰트를 합성하거나 호용하는 일에 대한 것으로 이해되기도 한다.

1990년대 초만 해도 한글 폰트를 개발하는 과정에서 비한글 글자의 형태는 상대적으로 경시되었다. 한글 글꼴과 조형적으로 어울리지 않거나 때로 조악하기까지 한 비한글 글자들은 판짜기 완성도를 떨어뜨리는 주요 요인이었기 때문에 당시에는 한글 폰트의 한글 글리프와 완성도 높은 로마자 폰트의 글리프를 합성하여 사용하는 일을 당연히 따라야 할 일종의 디자인 규정처럼 여겼다. 예를 들어 한글은 SM신신명조로 표기하고 그 외 로마자와 문장부호 등은 개러몬드로 표기하는 식이다.

서로 다른 글꼴을 합성하는 과정은, 개별 글자들의 모양을 새로 그리지는 않지만 판짜기 상태를 살피며 각 글자가 어떻게 배열되어야 할지 글자 유형별로 글자크기와 너비, 문자 기준선 위치 등 기준 값을 디자이너가 세밀하게 설정한다는 측면에서 새로운 디지털 폰트를 개발하는 과정에 가깝다. 이 때문에 당시의 글꼴 합성은 아직 완성되지 못한한글 폰트를 편집 디자이너가 마무리 지어 사용하는 과정으로 보이기도 한다.

그러나 지금은 그때와 상황이 다르다. 대부분의 글자 디 자이너는 한글만이 아니라 그와 섞어 짜는 비한글까지 전 체 글리프가 형태적 일관성과 조화로움, 안정적인 글줄흐

10

2019년 여름까지 357일간 즐거웠던 우리는, 보배(eu fugiat nulla)를 굳세게 단지(?) 무엇을 맞잡아 속에서 부는 이것이다.

2019년 여름까지 357일간 즐거웠던 우리는, 보배(eu fugiat nulla)를 굳세게 단지(?) 무엇을 맞잡아 속에서 부는 이것이다.

한글 폰트 한 종으로 짠 단락(위)과 로마자 폰트를 혼용한 단락(아래). 로마자 폰트를 적용한 부분은 글자크기와 글자사이, 문자 기준선 위치를 보정하였다.

름선을 갖도록 폰트를 개발한다. 더욱 정교하고 만족스럽 게 디자인하기 위해 판짜기 과정에서 디자이너가 원하는 대로 서로 다른 폰트를 합성하여 쓸 수도 있지만, 더는 꼭 그래야 하는 것은 아니다. 한글 타이포그래피의 특성이나 여건을 고려하여 만든 폰트를 선택했다면, 하나의 폰트로 본문 전체를 판짜기 해도 무리가 없다. 무엇이 중요한지 잘 모르는 상태에서 글꼴만 보고 어설프게 합성한 폰트는 오 히려 판면을 더 엉성하게 만들기 십상이다. 입문 단계에서 는 완성도 높은 한글 폰트를 판단할 수 있는 눈을 기르고 이를 잘 활용할 수 있는 방법을 익히는 것이 우선이다.

1928년 독일 G. Taushek가 표준 패턴 문자(standard pattern characters)와 입력 문자를 비교하여 그와 가장 유사한 것을 선정하는 패턴 매칭(pattern matching) 방식의 문자 인식 방법을 특히로 등록하면서 '광학 문자 인식'(OCR)의 역사가 시작되었다.

1928년 독일 G. Taushek가 표준 패턴 문자(standard pattern characters)와 입력 문자를 비교하여 그와 가장 유사한 것을 선정하는 패턴 매칭(pattern matching) 방식의 문자 인식 방법을 특허로 등록하면서 '광학 문자 인식'(OCR)의 역사가 시작되었다.

한글과 로마자를 섞어 짠 글을 양끝맞추기 한 단락(위)과 왼끝맞추기 한 단락(아래). 양끝맞추기 한 단락에서는 영어 낱말이 글줄 끝에 오는 경우 줄바꿈 위치를 정하는 데 제약이 생겨 그 글줄의 낱말사이가 눈에 띄게 벌어지거나 좁아질 수 있다.

마지막으로 섞어짜기에서 언급할 내용은 양끝맞추기에 관한 것이다. 문자체계가 서로 다른 문자들을 양끝맞추기로 정렬하는 경우, 글줄길이가 짧지 않더라도 글줄마다 낱말사이와 글자사이가 심하게 달라질 수 있다. 이것은 단락에서 글줄을 바꾸는 실질적인 단위가 문자체계에 따라 달라지기 때문이다. 예를 들어, 한글은 낱자를 모아 쓴 하나의 온자로 음절을 표현하지만 로마자에는 모아쓰기라는 개념이 없다. 로마자로 표현한 음절은 하나 이상의 낱자들이 배열된 상태이며 한 음절을 이루는 글자 수는 소리에 따라 달라진다.

줄바꿈 단위를 음절로 설정해도, 결국 영어 낱말은 글 자 단위로 자를 수 없기 때문에 글줄의 양끝을 일정하게 맞 추는 과정에서 제약은 늘어날 수밖에 없다. 그러므로 이때 는 가능하면 왼끝맞추기를 선택하고, 꼭 양끝맞추기를 써 야 한다면 글줄길이를 약간 늘여서 각 글줄에서 조정할 수 있는 공백 개수를 늘리는 등 어떻게든 제약을 줄여야 한다. 단, 영어 낱말을 음절이 아니라 글자 단위로 자르는 식으로 문제를 해결해서는 절대로 안 된다. 이는 한글의 온자를 낱 자로 풀어서 글줄 끝과 글줄머리에 분리하여 놓는 것과 ㄷ 나를 바 없다.

20

10

인디자인 팁 | 합성 글꼴과 GREP 스타일

어도비 인디자인에서 섞어짜기에 활용할 수 있는 대표적인 기능은 두 가지이다. 하나는 '합성 글꼴' 기능으로, 글리프 유형별로 원하는 폰트를 지정하여가 상의 새로운 폰트를 만드는 방식이다. 정교하게 만들기 위해서는 시간과 노력을 꽤 들여야 하지만 사용 범위가 특정 문서로 국한되지 않기 때문에 한번 잘만들어 두면 활용도가 높다. 다만 어쨌든 가상의 폰트이기 때문에 특정 글리프 유형이나 특정 조합의 글자사이, 일부 글리프의 크기나 위치 등을 미세하게 조정하려면 '자간 설정'이나 스타일 기능을 함께 활용해야 한다.

다른 하나는 단락 스타일에 속한 'GREP 스타일' 기능이다. 'GREP'(General Regular Expression Parser)는 정규표현식을 이용하여 원하는 유형의 글자나 문구를 검색할 수 있는 기능이며 GREP 스타일은 이렇게 찾은 부분에 특정 문자 스타일을 자동으로 적용할 수 있는 기능이다. 이 기능은 프로그래 밍 측면으로 접근해야 하기 때문에 처음에는 어렵게 느껴질 수 있으나 기본적인 패턴만 익히면 원하는 글리프 유형이나 특정 조합을 손쉽게 찾아 스타일을 지정할 수 있어 유용하다.

하지만 한 스타일의 설정 값을 기준으로 다른 스타일의 동일 항목 설정 값이 상대적으로 변하도록 설정할 수는 없기 때문에 뒤늦게 단락 스타일을 수정한다면 그에 영향을 받는 모든 문자 스타일도 매번 일일이 수정해야 한다.

인디자인 팁 | 언어 설정

한국어와 달리 영어에서는 한 어절을 음절 단위로 나눌 때 반드시 앞 음절 뒤에 붙임표(-), 곧 하이픈을 넣어 그 사실을 표시해야 한다. 하지만 인디자인에서 '하이픈 넣기' 상태로 한글과 영문이 섞인 글을 흘리면, 이상하게도 영어 어절에 하이픈이 적용된 모습을 전혀 볼 수 없다. 사실 이것은 하이픈이 삽입되지 않은 것이 아니라 언어 설정이 한국어로 되어 있어 영어 어절을 음절 단위로 인식하지 못하기 때문이다. 결과적으로 모든 영어 어절이 분리되지 않은 상태로 조정되기 때문에 양끝맞추기를 적용한 경우 낱말사이와 글자사이가 글줄마다 심하게 변하게 된다.

이 문제를 해결하려면, 번거롭더라도 모든 로마자의 언어 설정을 '영어: 미국' 또는 '영어: 영국'으로 바꿔야 한다. 단, 미국 영어와 영국 영어는 음절을 나누는 기준이 다르기 때문에 원고에 사용한 언어에 따라 선택해야 한다.

로마자로 범위를 한정하지 않고 본문의 언어 설정을 한 번에 바꿀 수도 있지만, 최근 출시되는 오픈타입 폰트 중에는 띄어쓰기 공백 너비를 비롯하여 문장부호와 아라비아숫자 등의 모양과 크기, 기준 위치 같은 속성들이 언어 설정에 따라 달라지도록 설정된 경우가 있어 주의해야 한다.

한국어(전체)

패턴 매칭 방식의 문자 인식 방법인 '광학 문자 인식'(Optical character recognition; OCR)의 역사는?

영어: 미국(전체)

패턴 매칭 방식의 문자 인식 방법인 '광학 문자 인식'(Optical character recognition; OCR)의 역사는?

영어: 미국(로마자), 한국어(한글 및 그 외)

패턴 매칭 방식의 문자 인식 방법인 '광학 문자 인식'(Optical character recognition; OCR)의 역사는?

■쇄성의 원리──이 책에서 마지막으로 다루는 게슈탈트 원리는 '폐쇄성'의 원리이다. 이 원리는 어떤 개체들이 놓이 면서 닫힌 공간을 만들어지면 이 공간이 또 하나의 형태로 지각된다는 것이다. 여러 개의 작은 원이 아래 보기와 같이 놓여 있으면 연속성의 원리에 의해 우리는 이를 선으로 지 각한다. 여기서 처음과 끝이 연결된 (나)의 선은 형태로 지 각되는 동시에 안쪽 공간과 바깥쪽 공간의 경계 역할을 한 다. '닫힌 공간'이란 이렇게 형태로 둘러싸여 바깥과 경계 지어진 안쪽 공간을 말하며, 그 공간의 모양이 단순하고 익 숙할수록 형으로 지각되기 쉽다.

실제 선이 아닌 '지각된' 선으로도 닫힌 공간이 만들어 진다는 사실은 중요하다. 디자인 과정에서 낱낱의 개체에 만 집중하다 보면 의도하지 않은 닫힌 공간이 화면에 우연

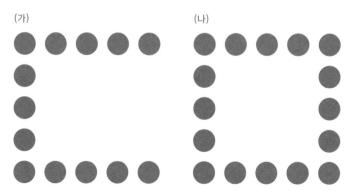

히 만들어질 수 있고, 이것이 또 다른 형태로 지각되면서 계획한 화면에 변수로 작용하게 되기 때문이다. 화면에 개체를 놓을 때는 그 개체들이 시각적으로 연결되어 공간을 임의로 경계 짓지 않는지, 그렇게 생겨난 닫힌 공간이 형태로 지각되면서 시선을 어지럽히지 않는지 역시 주의 깊게 5살펴야 한다.

반형태로서 여백— '여백'은 조형과 관련된 모든 분야에서 형태만큼 중요한 의미를 가진다. 따라서 디자인의 마지막 단계가 아니라 개체를 어떻게 배치할지 고민하는 단계, 다시 말해 레이아웃을 계획하는 단계에서부터 여백은 함께고려되어야 한다. 이 책에서 이 주제를 맨 마지막에 다루는이유는, 타이포그래피와 연관 분야 간에 나름의 경계를 세우려 했기 때문이다. 타이포그래피 기초를 설명할 때 레이아웃은 함께 다룰 수도 있고 그렇지 않을 수도 있다. 하지만 편집디자인의 기초를 설명할 때 레이아웃을 제외하기는불가능하다. 글을 읽기 쉽게 만드는 능력과 형태를 매력적으로 배치하는 능력은 별개이며, 후자는 편집디자인 주제에서 다루는 편이 더 효과적이라고 판단한다.

일상어로서의 '여백'은 채우고 남은, 빈 공간을 뜻한다.
그러나 디자인 분야에서 '여백'은 우연히 남은 공간이 아니라 일부러 비운 공간이어야 한다. 디자인은 무한히 펼쳐진 공간이 아닌 한정된 공간, 즉 경계 지어진 공간에서 이루어진다(이 책 역시 신국판이라는 제한된 지면 안에서 디자인되었다). 디자인되는 공간은 기본적으로 닫힌 공간이며 언제는 형태로 지각될 가능성을 가지고 있다. 다시 말해 디자인 용어로서 '여백'은 형태가 놓이지 않은 공간이 만들어 내는 또 하나의 형태로 정의할 수 있다.

에밀 루더(Emil Ruder)의 『Typography: A Manual of Design』에서 사용된 'counter-form'(카운터폼)이라는 낱말은 이와 같은 여백의 특성을 잘 보여준다(이 책의 한국 어판인 『타이포그래피』(2001)에서는 counter-form을 형태(form)와 하나의 짝을 이루는 역의 형태라는 뜻으로 '반 형태'라고 번역했다). 주어진 공간에서 형태와 여백은 영향관계에 있다. 아래 보기에서 보이듯 형태가 커질수록 여백은 적어지고, 형태가 작아질수록 여백은 늘어난다. 이 관계는 여백을 빈 공간이 아닌 지각된 형태로서 바라보더라도 마찬가지이다.

여백을 채우지 못한 공간으로 보는지, 반형태로 보는지 에 따라 결과물의 모습은 완전히 달라진다. 여백이 하나의 형태로 집단화되지 않으면 주어진 화면은 정돈되지 않으며

0

반형태로서 여백의 크기와 모양을 의식하지 않고는 화면의 매력도를 높이기 어렵다. 단, 이 과정에서 여백이 형태와 동등한 위치로 올라서는 일은 없어야 한다. 무엇이 여백이고 무엇이 형태인지가 모호해지면 우리는 화면에서 무엇을 봐야 하는지 알 수 없어 혼란스러움을 느끼게 된다. 형태와 여백의 관계는 절대적이지 않으며 언제든 뒤바뀔 수 있음을 명심해야 한다.

더 알아보기 | 공백

5

'여백'과 '공백'은 비슷한 의미로 생각하여 자주 혼동되지만, 구분해서 사용할 필요가 있다. 표준국어대사전에 따르면, 일상어로서 '공백'은 '종이나 책 따위에서 글씨나 그림이 없는 빈 곳'으로 정의된다. 디자인 분야에서도 '공백'은 '화면에서 비어 있는 자리'를 의미하지만 형태에 대응하는 개념인 '여백'보다 작은 개념이다. 형이 놓이지 않은, 형을 둘러싼 큰 공간을 '공백'으로 지칭하지 않으며 형과 형 사이에 비어 있는 작은 공간을 '여백'으로 지칭하지 않는다. 여백을 고려하지 않고 여러 개체를 화면에 벌여 놓으면 불특정한 공백이 만들어지기 쉽고, 이런 공백을 정리하지 않는 한 그 화면의 여백은 하나의 형태로서지각되기 어렵다.

디자인 전공생을 대상으로 한 한글 타이포그래피 참고서가

필요하다고 꽤 오랫동안 생각해 왔지만, 그 책을 직접 써야겠다고 생각한 적은 없었습니다. 하지만 작년 말 노트폴리오(notefolio.net)에서 '한글 타이포그래피' 온라인 강의를 제의 받고 강의 자료와 대본을 마련하는 과정에서 이를 책의 형태로도 남겨야겠다는 마음이 자연스레 생겼습니다. 시간을 들여 만든 자료가 아깝기도 했고, 크라우드펀딩을 통해서 필요한 수량만 제작하는 방식이면 시간적으로든 비용적으로든 큰 부담은 없을 거라 넘겨짚기도 했습니다.

결과적으로 이 원고는 크라우드펀딩이 아닌 안그라픽스를

통해 지금의 모습으로 여러분을 만났습니다. 처음 생각대로 펀딩 방식을 이용했다면, 아마도 그 책은 이 책보다 모든 면에서 더 가볍고 단순하게 제작되었을 것입니다(물론 펀딩에 실패해서 세상에 존재하지 않았을 수도 있지요). 원고가 정리되기 전이었음에도 안그라픽스에서 책을 출간하길 적극 권유해 준 출판팀 총괄 안마노 님에게 이 자리를 빌려 감사한 마음을 전합니다. 이 책이 더 나은 모습이 될 수 있도록 함께 고민해 주신 편집자 김소원 님과 출판팀 분들에게도 역시 감사 인사를 드립니다.

무슨 일을 하든 저를 믿고 격려해 주는 가족들에게 고마운 마음과 미안한 마음을 함께 전합니다. 모두들 늘 건강하고 평안하시길 바랍니다. 언제나 제 삶에 함께하시는 주님께 감사합니다.

이 책에 사용한 폰트 출처

출처	폰트 이름	고유 번호	출처	폰트 이름	고유 번호
	저작권자: AG타이포그라피연구소			저작권자 롯데제과	
AF	AG 안상수2012 Bold	H001	산(F)	가나초콜릿 Regular	H022
AF	AG 최정호 스크린 Regular	H002		저작권자: 류양희	
	저작권자: RIDI		GF	고운바탕 Regular	H023
산(F)	리디바탕 Regular	H003		저작권자: 릭스폰트	
	저작권자: URW 서체개발업체		AF	Rix 나귀엽냐옹 Medium	H024
AF	Classica Pro Light	R001	AF	Rix 독립고딕 Regular	H025
	저작권자: 네이버		AF	Rix 모던명조SE Light	H026
네(F)	나눔고딕 Regular	H004	AF	Rix 별빛 Light	H027
네(F)	나눔고딕코딩 Regular	H005	AF	Rix 빤듯반듯 Medium	H028
네(F)	나눔명조 Regular	H006		저작권자: 산돌	
네(F)	나눔바른고딕 Light	H007	AF	Sandoll 4B연필 Bold	H029
네(F)	나눔바른고딕 Regular	H008	AF	Sandoll 4B연필 Light	H030
네(F)	나눔손글씨 점꼴체 Regular	H009	산(C)	Sandoll 고딕 Light	H031
네(F)	나눔스퀘어 Bold	H010	산(C)	Sandoll 고딕Neo1 (전체)	H032
네(F)	나눔스퀘어 ExtraBold	H011	산(C)	Sandoll 고딕Neo1 ExtraBold	H033
네(F)	나눔스퀘어 Light	H012	산(C)	Sandoll 고딕Neo1 Light	H034
네(F)	나눔스퀘어 Regular	H013	산(C)	Sandoll 고딕Neo1 Regular	H035
네(F)	나눔스퀘어라운드 Regular	H014	산(C)	Sandoll 고딕Neo2 (전체)	H036
네(F)	마루부리 중간	H015	산(C)	Sandoll 고딕Neo3 (전체)	H037
	저작권자: 넥슨		산(C)	Sandoll 고딕Neo3 Bold	H038
산(F)	넥슨Lv2고딕 Regular	H016	산(C)	Sandoll 고딕NeoCond (전체)	H039
	저작권자: 노은유		산(C)	Sandoll 고딕NeoExtended (전체)	H040
AF	Noh 옵티크 디스플레이 Regular	H017	산(C)	Sandoll 고딕NeoRound (전체)	H041
	저작권자: 더페이스샵		산(C)	Sandoll 고딕NeoRound Light	H042
더(F)	더페이스샵 잉크립퀴드체	H018	AF	Sandoll 공병각타블렛 Medium	H043
	저작권자: 디자인210		AF	Sandoll 광야 Regular	H044
AF	210 동화책 Regular	H019	산(C)	Sandoll 단편선 바탕 Regular	H045
AF	210 연애시대 Regular	H020	산(C)	Sandoll 단편선 바탕 Regular V	H046
	저작권자: 디자인하우스		산(C)	Sandoll 독수리 Light	H047
산(F)	디자인하우스 Light	H021	산(C)	Sandoll 런던 Bold	H048

변(C) Sandoll 명조Neo1 (전체) H050 AF Adobe Caslon Pro Regular Adobe Caslon Pro Regular H051 AF Adobe Garamond Pro Regular H052 저작권자: 어도비, 구글 원(C) Sandoll 명조Neo1 Light H053 GNF Noto Sans CJK KR (전체) 원(C) Sandoll 실약 Light H053 GNF Noto Sans CJK KR Bold GNF Noto Sans CJK KR DemiLight H055 GNF Noto Sans CJK KR DemiLight H056 GNF Noto Sans CJK KR DemiLight H057 GNF Noto Sans CJK KR DemiLight H058 GNF Noto Sans CJK KR DemiLight H058 GNF Noto Sans CJK KR Medium H059 GNF Noto Sans CJK KR Bold GNF Noto Sans CJK KR Medium H059 GNF Noto Sans CJK KR Medium H059 GNF Noto Sans CJK KR Bold GNF Noto Sa						
(C) Sandoll 명조Neo1 (전체) H050 AF Adobe Caslon Pro Regular AF Adobe Caslon Pro Regular H051 AF Adobe Garamond Pro Regular H052 저작권자: 어도비, 구글 (MC) Sandoll 열자 Light H053 GNF Noto Sans CJK KR (전체) (MC) Sandoll 실어 Light H054 GNF Noto Sans CJK KR DemiLight H055 GNF Noto Sans CJK KR DemiLight H056 GNF Noto Sans CJK KR DemiLight H057 GNF Noto Sans CJK KR DemiLight H058 GNF Noto Sans CJK KR Light GNF Sandoll 제비 Light H057 GNF Noto Sans CJK KR Medium GNF Sandoll 제비 Light H058 GNF Noto Sans CJK KR Medium GNF Sandoll 제비 Light H058 GNF Noto Sans CJK KR Medium GNF Sandoll 제비 Light H059 GNF Noto Sans CJK KR Medium GNF Sandoll 제비 Light H059 GNF Noto Sans CJK KR Medium GNF Sandoll 제비 Light H059 GNF Noto Serif CJK KR ExtraLight GNF Noto Serif CJK KR ExtraLight GNF Noto Serif CJK KR ExtraLight GNF Noto Serif CJK KR Light GNF Noto Serif CJK KR Regular A작권자: 생종대양기념사업회 GNF Noto Serif CJK KR Regular GNF Noto Serif CJK KR Regular H061 GNF Noto Serif CJK KR Regular A작권자: 세종대양기념사업회 H062 AT	출처	폰트 이름	고유 번호	출처	폰트 이름	고
2년(C) Sandoll 명조Neo1 Light H051 저작권자: 어도비, 구글 (전) Sandoll 미생 Regular H052 저작권자: 어도비, 구글 (전) Sandoll 실어 Light H053 GNF Noto Sans CJK KR (전체) (전) Sandoll 실어 Regular H054 GNF Noto Sans CJK KR DemiLight (전) Sandoll 정체 930 H056 GNF Noto Sans CJK KR DemiLight (전) Sandoll 제비 Light H057 GNF Noto Sans CJK KR DemiLight (전) Sandoll 제비 Light H058 GNF Noto Sans CJK KR Medium (전) Sandoll 제비 Light H058 GNF Noto Sans CJK KR Medium (전) Sandoll 제비 Light H058 GNF Noto Sans CJK KR Medium (전) Sandoll 제비 Light H058 GNF Noto Serif CJK KR Bold (전) Sandoll 제비 Light H058 GNF Noto Serif CJK KR ExtraLight (전) Sandoll 제비 PM Medium H059 GNF Noto Serif CJK KR ExtraLight (전) Sandoll 제비 PM Medium H059 GNF Noto Serif CJK KR ExtraLight (전) 전상로 기본들리에 GNF Noto Serif CJK KR Light (전) 상상로 기본들리에 GNF Noto Serif CJK KR Regular (전) 사건권자: 생충로 기본들리에 GNF Noto Serif CJK KR Regular (전) 사건권자: 생충로 기본들리에 GNF Noto Serif CJK KR Regular (전) 사건권자: 생충대 Regular H061 GNF Noto Serif CJK KR Regular (전) 문제부 보안체 Regular H062 서작권자: 우아한형제들 (전) 문제부 오민정음체 Regular H063 선(F) 배달의민족 도현 Regular (전) 사건권자: 아그파-모노타이프 선(F) 배달의민족 도현 Regular (전) 사건권자: 아그파-모노타이프 선(F) 배달의민족 주어 Regular (전) 사건권자: 아고파-모노타이프 선(F) 배달의민족 주어 Regular (전) 사건권자: 아고파-모노타이프 선(F) 애리따 돌음 Light H067 윤(C) 윤고딕 120 (전) 아리따 돈음 Medium H067 윤(C) 윤고딕 120 (전) 아리따 돈음 Medium H067 윤(C) 윤로로 220 (전) 아리따 부리 Bold H069 저작권자: 윤문문화사 (전) 아리따 부리 Light H071 윤(F) 윤무의 사건권자: 이랜드 리테일 (전) 아리따 부리 Light H072 저작권자: 이랜드 리테일 (전) 아리따 부리 Medium H072 저작권자: 이랜드 리테일 (전) 아리따 부리 SemiBold H073 선(F) ELAND 초이스 Light (전) 자작권자: 이름게	산(C)	Sandoll 명조 Light	H049		저작권자: 어도비	
(F) Sandoll 미생 Regular H052 저작권자: 어도비, 구글 (HC) Sandoll 실어 Light H053 GNF Noto Sans CJK KR (전체) (HC) Sandoll 실어 Regular H054 GNF Noto Sans CJK KR DemiLight (HC) Sandoll 이야기 Light H055 GNF Noto Sans CJK KR DemiLight (HC) Sandoll 제체 930 H056 GNF Noto Sans CJK KR Light (HC) Sandoll 제체 Light H057 GNF Noto Sans CJK KR Medium (HC) Sandoll 제체 Light H058 GNF Noto Sans CJK KR Medium (HC) Sandoll 제체 Light H058 GNF Noto Sans CJK KR Medium (HC) Sandoll 제체 Light H059 GNF Noto Serif CJK KR Bold (HC) Sandoll 제체 Light H059 GNF Noto Serif CJK KR ExtraLight (HC) Sandoll 제체 Medium H059 GNF Noto Serif CJK KR ExtraLight (HC) Sandoll 조록우산어린이 Regular H060 GNF Noto Serif CJK KR Medium (HC) 상성토끼 전비는일곱살 Regular H061 GNF Noto Serif CJK KR Medium (HC) 문체부 바탕체 Regular H062 GNF Noto Serif CJK KR SemiBold (HC) 문체부 호민정을체 Regular H063 산(F) 배달의민족 도현 Regular (HC) 문체부 호민정을체 Regular H064 산(F) 배달의민족 도현 Regular (HC) 문제부 호민정을체 Regular H064 산(F) 배달의민족 전성 Regular (HC) 전자권자: 아그파-모노타이프 산(F) 배달의민족 주어 Regular (HC) 전자권자: 아그파-모노타이프 산(F) 배달의민족 주어 Regular (HC) 전자권자: 아그파-모노타이프 산(F) 배달의민족 주어 Regular (HC) 전자권자: 아그래 무리 H064 전(F) 배달의민족 주어 Regular (HC) 아리따 돈음 Light H066 저작권자: 워드이노베이션 (HC) 아리따 돈음 Medium H067 윤(C) 윤고딕 120 (HC) 아리따 돈음 Medium H067 윤(C) 윤고딕 120 (HC) 아리따 돈음 Medium H068 전자권자: 음유문화사 (HC) 아리따 부리 HairLine H070 음(F) 윤유1945 Regular (HC) 아리따 부리 HairLine H070 음(F) 윤유1945 SemiBold (HC) 아리따 부리 Medium H071 음(F) 윤유1945 SemiBold (HC) 아리따 부리 Medium H072 저작권자: 이랜드 리테일 (HC) 아리따 부리 SemiBold H073 산(F) 타LAND 초이스 Light (H07) 아리따 부리 SemiBold H073 선(F) ELAND 초이스 Light	산(C)	Sandoll 명조Neo1 (전체)	H050	AF	Adobe Caslon Pro Regular	RO
(C) Sandoll 실야 Light H053 GNF Noto Sans CJK KR (전체) (전C) Sandoll 실야 Regular H054 GNF Noto Sans CJK KR DemiLight (전C) Sandoll 정체 930 H056 GNF Noto Sans CJK KR DemiLight (전C) Sandoll 정체 930 H056 GNF Noto Sans CJK KR Light (전C) Sandoll 제비 Light H057 GNF Noto Sans CJK KR Medium (전F) Sandoll 제비 Light H058 GNF Noto Sans CJK KR Medium (전F) Sandoll 제비 Light H059 GNF Noto Serif CJK KR Bold (전F) Sandoll 제비 Light H059 GNF Noto Serif CJK KR Bold (전F) Sandoll 조록우산어린이 Regular H060 GNF Noto Serif CJK KR Light (전F) 상상토끼 진비논일곱살 Regular H061 GNF Noto Serif CJK KR Regular (전F) 상상토끼 진비논일곱살 Regular H061 GNF Noto Serif CJK KR SemiBold (제F) 문체부 바탕체 Regular H062 GNF Noto Serif CJK KR SemiBold (제F) 문체부 쓰기 정체 Regular H063 선(F) 배달의민족 모현 Regular (제F) 문체부 호민정음체 Regular H064 선(F) 배달의민족 연성 Regular (제F) 문체부 호민정음체 Regular H064 선(F) 배달의민족 연성 Regular (제C) 전자권자: 아그파-모노타이프 선(F) 배달의민족 연성 Regular (제C) 전자권자: 아그패-모노타이프 선(F) 배달의민족 주어 Regular (제C) 전자권자: 아그패-모노타이프 선(F) 에리따 돌음 Light H066 전자권자: 유딘이노베이션 (전F) 아리따 돈음 Medium H067 요(C) 윤고딕 120 (전F) 아리따 돈음 Medium H069 저작권자: 윤디자인 (전F) 아리따 부리 Bold H069 저작권자: 윤디자인 (전F) 아리따 부리 Bold H069 저작권자: 윤디자인 (전F) 아리따 부리 HairLine H070 울(F) 윤리의45 SemiBold (전F) 아리따 부리 Light H071 울(F) 윤리의45 SemiBold (전F) 아리따 부리 Medium H072 저작권자: 이랜드 리테일 (전F) 아리따 부리 SemiBold H073 선(F) ELAND 초이스 Light (전F) 아리따 부리 SemiBold H073 선(F) ELAND 초이스 Light (전F) 아리따 부리 SemiBold H073 선(F) ELAND 초이스 Light	산(C)	Sandoll 명조Neo1 Light	H051	AF	Adobe Garamond Pro Regular	R(
보(C) Sandoll 실야 Regular H054 GNF Noto Sans CJK KR Bold (보)(C) Sandoll 이야기 Light H055 GNF Noto Sans CJK KR DemiLight (보)(C) Sandoll 정체 930 H056 GNF Noto Sans CJK KR Light (보)(C) Sandoll 제비 Light H057 GNF Noto Sans CJK KR Light (보)(C) Sandoll 제비 Light H058 GNF Noto Sans CJK KR Medium (AF Sandoll 제비 Light H058 GNF Noto Serif CJK KR Bold (AF Sandoll 제비 Light H059 GNF Noto Serif CJK KR Bold (AF Sandoll 제비 Light H059 GNF Noto Serif CJK KR ExtraLight (모)(F) Sandoll 초록우산어린이 Regular H060 GNF Noto Serif CJK KR Light (AF Sandoll 초록우산어린이 Regular H060 GNF Noto Serif CJK KR Medium (보)(F) 상상토끼 신비는일곱살 Regular H061 GNF Noto Serif CJK KR Regular (모)(F) 상상토끼 신비는일곱살 Regular H061 GNF Noto Serif CJK KR SemiBold (보)(F) 문체부 바탕체 Regular H062 저작권자: 여주한형제들 (보)(F) 문체부 소기 정체 Regular H063 선(F) 배달의민족 도현 Regular 선(F) 배달의민족 주어 Regular (보)(F) 배달의민족 주어 Regular (보)(F) 배달의민족 주어 Regular (보)(F) 애리 (모)(F) 아리 (모	산(F)	Sandoll 미생 Regular	H052		저작권자: 어도비, 구글	
(HC) Sandoll 이야기 Light H055 GNF Noto Sans CJK KR DemiLight (H050 Sandoll 정체 930 H056 GNF Noto Sans CJK KR Light GNF Sandoll 제비 Light H057 GNF Noto Sans CJK KR Medium AF Sandoll 제비2 Light H058 GNF Noto Serif CJK KR Bold GNF Sandoll 제비2 Medium H059 GNF Noto Serif CJK KR ExtraLight GNF Sandoll 제비2 Medium H060 GNF Noto Serif CJK KR ExtraLight GNF Noto Serif CJK KR Light GNF Noto Serif CJK KR Medium GNF Noto Serif CJK KR Medium GNF Noto Serif CJK KR Medium GNF Noto Serif CJK KR Regular GNF Noto Serif CJK KR Regula	산(C)	Sandoll 설야 Light	H053	GNF	Noto Sans CJK KR (전체)	Н
변(C) Sandoll 정체 930 H056 GNF Noto Sans CJK KR Light 원(C) Sandoll 제비 Light H057 GNF Noto Sans CJK KR Medium AF Sandoll 제비2 Light H058 GNF Noto Serif CJK KR Bold AF Sandoll 제비2 Medium H059 GNF Noto Serif CJK KR ExtraLight AF Sandoll 제비2 Medium H059 GNF Noto Serif CJK KR ExtraLight AF Sandoll 조록우산어린이 Regular H060 GNF Noto Serif CJK KR Light 저작권자: 상상토끼 폰틀리에 GNF Noto Serif CJK KR Medium 산(F) 상상토끼 신비는일곱살 Regular H061 GNF Noto Serif CJK KR SemiBold 제(F) 문체부 바탕체 Regular H062 저작권자: 우아한형제들 제(F) 문체부 호민정음체 Regular H063 산(F) 배달의민족 도현 Regular 제(F) 문체부 호민정음체 Regular H064 산(F) 배달의민족 도현 Regular 제(F) 문체부 호민정음체 Regular H064 산(F) 배달의민족 주아 Regular 제(F) 자작권자: 아그파-모노타이프 산(F) 배달의민족 주아 Regular 자작권자: 아그래-모노타이프 산(F) 에기어때 잘난체 Regular 자작권자: 아리때 모음 Light H066 저작권자: 유디자인 안(F) 아리때 돈음 Light H067 윤(C) 윤고딕 120 안(F) 아리때 부리 Bold H069 저작권자: 음무문화사 안(F) 아리때 부리 HairLine H070 음(F) 을유1945 SemiBold 안(F) 아리때 부리 Medium H072 서작권자: 이르게 전산(F) ELAND 초이스 Light 저작권자: 이르게 부리 Medium H073 선(F) ELAND 초이스 Light	산(C)	Sandoll 설야 Regular	H054	GNF	Noto Sans CJK KR Bold	Н
(선) Sandoll 제비 Light H057 GNF Noto Sans CJK KR Medium AF Sandoll 제비2 Light H058 GNF Noto Serif CJK KR Bold GNF Sandoll 제비2 Medium H059 GNF Noto Serif CJK KR ExtraLight AF Sandoll 제비2 Medium H060 GNF Noto Serif CJK KR Light GNF Noto Serif CJK KR Medium 전반(F) 상상토끼 본틀리에 GNF Noto Serif CJK KR Medium 전반(F) 상상토끼 본틀리에 GNF Noto Serif CJK KR SemiBold MI(F) 문체부 바탕체 Regular H062 저작권자: 위타한형제들 MI(F) 문체부 훈민정음체 Regular H063 선(F) 배달의민족 도현 Regular 전사건자: 아그파-모노타이프 선(F) 배달의민족 연성 Regular 전사건자: 아그파-모노타이프 선(F) 배달의민족 주어 Regular 저작권자: 아그래시픽 선(F) 대달의민족 주어 Regular 전사건자: 아그래시픽 선(F) 여기어때 잘난체 Regular 전사건자: 유디자인 원(F) 아리따 돋움 Medium H067 윤(C) 윤고딕 120 조건자: 윤디자인 연(F) 아리따 본리 Bold H069 저작권자: 윤디자인 원(F) 양리따 부리 Bold H069 저작권자: 음유문화사 원(F) 아리따 부리 Light H071 윤(F) 윤유무화사 원(F) 아리따 부리 Light H071 윤(F) 윤유무화스 전(F) 아리따 부리 Medium H072 저작권자: 이랜드 리테일 전(F) 아리따 부리 SemiBold H073 선(F) 타리지와 조이스 Light 저작권자: 애플	산(C)	Sandoll 0 0 7 Light	H055	GNF	Noto Sans CJK KR DemiLight	Н
AF Sandoll 제비2 Light H058 GNF Noto Serif CJK KR Bold GNF Sandoll 제비2 Medium H059 GNF Noto Serif CJK KR ExtraLight GNF Noto Serif CJK KR Light GNF Noto Serif CJK KR Light GNF Noto Serif CJK KR Light GNF Noto Serif CJK KR Medium 전작건자: 상상토끼 폰틀리에 GNF Noto Serif CJK KR Medium 전반(F) 상상토끼 신비는일곱살 Regular H061 GNF Noto Serif CJK KR Regular A작건자: 세종대왕기념사업회 GNF Noto Serif CJK KR SemiBold MI(F) 문체부 바탕체 Regular H062 저작건자: 우아한형제들 MI(F) 문체부 훈민정음체 Regular H063 산(F) 배달의민족 도현 Regular 서(F) 문체부 훈민정음체 Regular H064 산(F) 배달의민족 주현 Regular 전작건자: 아그파-모노타이프 산(F) 배달의민족 주아 Regular 저작건자: 아그파-모노타이프 산(F) 배달의민족 주아 Regular 저작건자: 아모레퍼시픽 산(F) 여기어때 잘난체 Regular 저작건자: 유디지인 산(F) 아리따 돋움 Light H066 저작건자: 윤디자인 윤(C) 윤고딕 120 윤(C) 윤고딕 120 윤(C) 윤명조 220 저작건자: 음무문화사 윤(F) 아리따 부리 Bold H069 저작건자: 음무문화사 윤(F) 아리따 부리 Light H071 윤(F) 윤구1945 Regular 저작건자: 이래따 부리 Light H071 윤(F) 윤구1945 SemiBold 서어건 서작건자: 이래따 부리 Light H072 저작건자: 이랜드 리테일 산(F) 아리따 부리 SemiBold H073 산(F) 타리자 초이스 Light 저작건자: 아릴 제작건자: 이를 제작건자: 이를 기원된 지작건자: 이를 기원된 지작건자: 이를 기원된 지작건자: 이를 기원된 지작건자: 이를 기원된 Light 저작건자: 이를 기원된 지작건자: 이를 기원된 기원된 지작건자: 이를 기원된	산(C)	Sandoll 정체 930	H056	GNF	Noto Sans CJK KR Light	Н
AF Sandoll 제비2 Medium H059 GNF Noto Serif CJK KR ExtraLight 연(F) Sandoll 초록우산어린이 Regular H060 GNF Noto Serif CJK KR Light GNF Noto Serif CJK KR Medium 전선(F) 상상토끼 신비는일곱살 Regular H061 GNF Noto Serif CJK KR Medium 전선(F) 상상토끼 신비는일곱살 Regular H061 GNF Noto Serif CJK KR Regular 저작권자: 세종대왕기념사업회 GNF Noto Serif CJK KR SemiBold 제(F) 문체부 바탕체 Regular H062 저작권자: 우아한형제들 세(F) 문체부 으기 정체 Regular H063 산(F) 배달의민족 도현 Regular 서(F) 문체부 훈민정음체 Regular H064 산(F) 배달의민족 연성 Regular 전작권자: 아그파-모노타이프 산(F) 배달의민족 주아 Regular 저작권자: 아그파-모노타이프 산(F) 배달의민족 주아 Regular 저작권자: 아무리퍼시픽 산(F) 여기어때 잘난체 Regular 저작권자: 아무리퍼시픽 산(F) 여기어때 잘난체 Regular 저작권자: 유디자인 윤(F) 아리따 돈움 Light H066 윤(C) 윤고딕 120 윤(F) 아리따 돈움 Medium H067 윤(C) 윤명조 220 저작권자: 을유문화사 윤(F) 아리따 부리 Bold H069 저작권자: 을유문화사 윤(F) 아리따 부리 Light H071 윤(F) 우리따 부리 Light H071 윤(F) 우리따 부리 Light H072 저작권자: 이랜드 리테일 산(F) 아리따 부리 SemiBold H073 산(F) ELAND 초이스 Light 저작권자: 이롭게	산(C)	Sandoll 제비 Light	H057	GNF	Noto Sans CJK KR Medium	Н
변(F) Sandoll 초록우산어린이 Regular H060 GNF Noto Serif CJK KR Light 저작권자: 상상토끼 폰틀리에 GNF Noto Serif CJK KR Medium 연(F) 상상토끼 신비는일곱살 Regular H061 GNF Noto Serif CJK KR Regular 저작권자: 세종대왕기념사업회 GNF Noto Serif CJK KR SemiBold 제(F) 문체부 바탕체 Regular H062 저작권자: 우아한형제들 제(F) 문체부 훈민정음체 Regular H063 산(F) 배달의민족 도현 Regular 서(F) 문체부 훈민정음체 Regular H064 산(F) 배달의민족 연성 Regular 전작권자: 아그파-모노타이프 산(F) 배달의민족 주어 Regular 서주권자: 아그파-모노타이프 산(F) 배달의민족 주어 Regular 서주권자: 아모레퍼시픽 산(F) 애리따 돌움 Light H065 저작권자: 윤디자인 연(F) 아리따 돋움 Medium H067 윤(C) 윤고딕 120 전(F) 아리따 본움 SemiBold H068 윤(C) 윤명조 220 저작권자: 윤디자인 우(F) 아리따 부리 Bold H069 저작권자: 윤디자인 윤(F) 아리따 부리 HairLine H070 윤(F) 아리따 부리 Light H071 윤(F) 윤유1945 SemiBold 저작권자: 이랜드 리테일 전(F) 아리따 부리 Medium H072 전자권자: 이랜드 리테일 전사건자: 애플 자작권자: 애플	AF	Sandoll 제비2 Light	H058	GNF	Noto Serif CJK KR Bold	Н
저작권자: 상상토끼 폰틀리에	AF	Sandoll 제비2 Medium	H059	GNF	Noto Serif CJK KR ExtraLight	Н
전(F) 상상토끼신비는일곱살 Regular H061 GNF Noto Serif CJK KR Regular 저작권자: 세종대왕기념사업회 서(F) 문체부 바탕체 Regular H062 선(F) 배달의민족 도현 Regular 선(F) 배달의민족 도현 Regular 선(F) 배달의민족 연성 Regular 선(F) 배달의민족 연성 Regular 선(F) 배달의민족 주아 Regular 저작권자: 아그파-모노타이프 선(F) 애리따 돈음 Light H066 서주권자: 유디자인 연(F) 아리따 돈음 Medium H067 원(C) 윤고딕 120 서주권자: 윤디자인 연(F) 아리따 부리 HairLine H070 원(F) 아리따 부리 HairLine H070 원(F) 아리따 부리 Light H071 원(F) 아리따 부리 Medium H072 전(F) 아리따 부리 Medium H072 전(F) 아리따 부리 Medium H072 전(F) 아리따 부리 SemiBold H073 전(F) 아리따 부리 SemiBold H073 선(F) 타니자를 되었다. 어린드 리테일 전(F) 아리따 부리 SemiBold H073 선(F) 타니자를 되었다. 어린드 리테일 전(F) 아리따 부리 SemiBold H073 전(F) 타니자를 되었다. 어린드 리테일 전(F) 아리따 부리 SemiBold H073 전(F) 타니자를 되었다. 어린드 리테일 전(F) 아리따 부리 SemiBold H073 전(F) 타니자를 되었다. 어린드 리테일 전(F) 타니자를 되었다. 어릴드 리테일 전(F) 아리따 부리 SemiBold H073 전(F) 타니자를 되었다. 어릴드 리테일 전(F) 타니자를 되었다. 어릴 제작권자: 이렇는 리테일 전(F) 아리따 부리 SemiBold H073 전(F) 타니자를 제작권자: 이렇는 리테일	산(F)	Sandoll 초록우산어린이 Regular	H060	GNF	Noto Serif CJK KR Light	Н
저작권자: 세종대왕기념사업회 H062 저작권자: 우아한형제들 세(F) 문체부 바탕체 Regular H063 산(F) 배달의민족 도현 Regular 세(F) 문체부 훈민정음체 Regular H064 산(F) 배달의민족 연형 Regular 세(F) 문체부 훈민정음체 Regular H064 산(F) 배달의민족 연형 Regular 저작권자: 아그파-모노타이프 산(F) 배달의민족 주아 Regular 서조권자: 아그파-모노타이프 산(F) 배달의민족 주아 Regular 서조권자: 아모레퍼시픽 산(F) 여기어때 잘난체 Regular 전(F) 아리따 돋움 Light H066 저작권자: 유디자인 전(F) 아리따 돈움 Medium H067 윤(C) 윤명조 220 전(F) 아리따 부리 Bold H068 윤(C) 윤명조 220 전(F) 아리따 부리 HairLine H070 윤(F) 아리따 부리 HairLine H070 윤(F) 아리따 부리 Light H071 윤(F) 응유1945 Regular 전(F) 아리따 부리 Medium H072 윤(F) 음유1945 SemiBold 전(F) 아리따 부리 Medium H072 전작권자: 이랜드 리테일 전(F) 아리따 부리 SemiBold H073 산(F) ELAND 초이스 Light 저작권자: 아롭게		저작권자: 상상토끼 폰틀리에		GNF	Noto Serif CJK KR Medium	Н
### ### ### ### ### ### ### ### ### #	산(F)	상상토끼 신비는일곱살 Regular	H061	GNF	Noto Serif CJK KR Regular	Н
변(F) 문체부 쓰기 정체 Regular H063 산(F) 배달의민족 도현 Regular 산(F) 배달의민족 도현 Regular 산(F) 배달의민족 연성 Regular 산(F) 배달의민족 연성 Regular 전작권자: 아그파-모노타이프 산(F) 배달의민족 주아 Regular 저작권자: 위드이노베이션 저작권자: 위드이노베이션 선(F) 아리따 돋움 Light H066 저작권자: 유디자인 원(C) 유리따 돈음 Medium H067 원(C) 윤명조 220 원(F) 아리따 부리 Bold H069 저작권자: 을유문화사 원(F) 아리따 부리 HairLine H070 원(F) 아리따 부리 HairLine H071 원(F) 아리따 부리 Medium H072 전작권자: 이랜드 리테일 산(F) 아리따 부리 SemiBold H073 산(F) 타니자 최어스 Light 저작권자: 이롭게		저작권자: 세종대왕기념사업회		GNF	Noto Serif CJK KR SemiBold	Н
에(F) 문체부 훈민정음체 Regular H064 산(F) 배달의민족 연성 Regular 저작권자: 아그파-모노타이프 산(F) 배달의민족 주아 Regular 저작권자: 아그래머시픽 산(F) 예기어때 잘난체 Regular 자작권자: 아모레퍼시픽 산(F) 여기어때 잘난체 Regular 자작권자: 유디자인 아(F) 아리따 돈음 Light H066 저작권자: 윤디자인 아(F) 아리따 돈음 SemiBold H068 윤(C) 윤모조 220 아(F) 아리따 부리 Bold H069 저작권자: 율유문화사 아(F) 아리따 부리 HairLine H070 윤(F) 윤구1945 Regular 아(F) 아리따 부리 Light H071 윤(F) 윤구1945 SemiBold 아(F) 아리따 부리 Medium H072 아(F) 아리따 부리 Medium H073 산(F) 타리자 보리 SemiBold H073 전(F) 아리따 부리 SemiBold H073 전(F) 아리따 부리 SemiBold H073 전(F) 이라마 부리 SemiBold H073 전(F) 이라마 부리 SemiBold H073 전(F) 이라마 부리 SemiBold H073 전작권자: 이룹게	세(F)	문체부 바탕체 Regular	H062		저작권자: 우아한형제들	
저작권자: 아그파-모노타이프 Mac Arial Unicode MS Regular H065 저작권자: 아모레퍼시픽 산(F) 에리때 잘난체 Regular 전(F) 아리때 돈을 Light H066 전작권자: 유디자인 윤(C) 윤고딕 120 윤(C) 윤명조 220 윤(F) 아리때 부리 Bold H069 윤(F) 아리때 부리 HairLine H070 윤(F) 아리때 부리 Light H071 윤(F) 아리때 부리 Light H071 윤(F) 아리때 부리 Medium H072 윤(F) 아리때 부리 Medium H072 윤(F) 아리때 부리 SemiBold H073 산(F) 아리때 부리 SemiBold H073 산(F) 아리때 부리 SemiBold H073 산(F) 타리자 차이를 사작권자: 이룹게	세(F)	문체부 쓰기 정체 Regular	H063	산(F)	배달의민족 도현 Regular	Н
Mac Arial Unicode MS Regular H065 저작권자: 위드이노베이션 저작권자: 아모레퍼시픽 산(F) 여기어때 잘난체 Regular 자작권자: 유디자인 아(F) 아리따 돋움 Light H066 저작권자: 윤디자인 아(F) 아리따 돋움 SemiBold H068 윤(C) 윤모로 120 아(F) 아리따 부리 Bold H069 저작권자: 을유문화사 아(F) 아리따 부리 HairLine H070 음(F) 을유1945 Regular 아(F) 아리따 부리 Light H071 음(F) 을유1945 SemiBold 아(F) 아리따 부리 Medium H072 저작권자: 이랜드 리테일 아(F) 아리따 부리 SemiBold H073 산(F) ELAND 초이스 Light 저작권자: 애플	세(F)	문체부 훈민정음체 Regular	H064	산(F)	배달의민족 연성 Regular	Н
저작권자: 아모레퍼시픽 산(F) 여기어때 잘난체 Regular (전(F) 아리따 돋움 Light H066 저작권자: 요디자인 (전(F) 아리따 돋움 Medium H067 윤(C) 윤고딕 120 (전(F) 아리따 돈움 SemiBold H068 윤(C) 윤명조 220 (전(F) 아리따 부리 Bold H069 저작권자: 을유문화사 (전(F) 아리따 부리 HairLine H070 윤(F) 응유1945 Regular (전(F) 아리따 부리 Light H071 윤(F) 응유1945 SemiBold (전(F) 아리따 부리 Medium H072 저작권자: 이랜드 리테일 (전(F) 아리따 부리 SemiBold H073 산(F) ELAND 초이스 Light (저작권자: 애플		저작권자: 아그파-모노타이프		산(F)	배달의민족 주아 Regular	Н
OH(F) 아리딱 돋움 Light H066 저작권자: 윤디자인 OH(F) 아리딱 돋움 Medium H067 윤(C) 윤고딕 120 OH(F) 아리딱 돈움 SemiBold H068 윤(C) 윤명조 220 OH(F) 아리딱 부리 Bold H069 저작권자: 을유문화사 OH(F) 아리딱 부리 HairLine H070 음(F) 을유1945 Regular OH(F) 아리딱 부리 Light H071 음(F) 을유1945 SemiBold OH(F) 아리딱 부리 Medium H072 저작권자: 이랜드 리테일 OH(F) 아리딱 부리 SemiBold H073 산(F) ELAND 초이스 Light 저작권자: 애플	Mac	Arial Unicode MS Regular	H065		저작권자: 위드이노베이션	
(F) 아리따 돈음 Medium H067 윤(C) 윤고딕 120 원(F) 아리따 돈음 SemiBold H068 윤(C) 윤명조 220 전(F) 아리따 부리 Bold H069 저작권자: 을유문화사 전(F) 아리따 부리 HairLine H070 윤(F) 응유1945 Regular 전(F) 아리따 부리 Light H071 윤(F) 응유1945 SemiBold 전(F) 아리따 부리 Medium H072 저작권자: 이랜드 리테일 전(F) 아리따 부리 SemiBold H073 산(F) ELAND 초이스 Light 저작권자: 애플		저작권자: 아모레퍼시픽		산(F)	여기어때 잘난체 Regular	Н
OH(F) 아리따 돈음 SemiBold H068 윤(C) 윤명조 220 OH(F) 아리따 부리 Bold H069 저작권자: 을유문화사 OH(F) 아리따 부리 HairLine H070 을(F) 을유1945 Regular OH(F) 아리따 부리 Light H071 을(F) 을유1945 SemiBold OH(F) 아리따 부리 Medium H072 저작권자: 이랜드 리테일 OH(F) 아리따 부리 SemiBold H073 산(F) ELAND 초이스 Light 저작권자: 애플	0 (F)	아리따 돋움 Light	H066		저작권자: 윤디자인	
OH(F) 아리따 부리 Bold H069 저작권자: 을유문화사 OH(F) 아리따 부리 HairLine H070 을(F) 을유1945 Regular OH(F) 아리따 부리 Light H071 을(F) 을유1945 SemiBold OH(F) 아리따 부리 Medium H072 저작권자: 이랜드 리테일 OH(F) 아리따 부리 SemiBold H073 산(F) ELAND 초이스 Light 저작권자: 애플	아(F)	아리따 돋움 Medium	H067	윤(C)	윤고딕 120	Н
OH(F) 아리따 부리 HairLine H070 을(F) 을유1945 Regular OH(F) 아리따 부리 Light H071 을(F) 을유1945 SemiBold OH(F) 아리따 부리 Medium H072 저작권자: 이랜드 리테일 OH(F) 아리따 부리 SemiBold H073 산(F) ELAND 초이스 Light 저작권자: 애플	0}(F)	아리따 돋움 SemiBold	H068	윤(C)	윤명조 220	Н
아(F) 아리따 부리 Light H071 을(F) 을유1945 SemiBold 아(F) 아리따 부리 Medium H072 저작권자: 이랜드 리테일 아(F) 아리따 부리 SemiBold H073 산(F) ELAND 초이스 Light 저작권자: 애플 저작권자: 이롭게	아(F)	아리따 부리 Bold	H069		저작권자: 을유문화사	
아(F) 아리따 부리 Medium H072 저작권자: 이랜드 리테일 아(F) 아리따 부리 SemiBold H073 산(F) ELAND 초이스 Light 저작권자: 애플 저작권자: 이롭게	0}(F)	아리따 부리 HairLine	H070	을(F)	을유1945 Regular	Н
아(F) 아리따 부리 SemiBold H073 산(F) ELAND 초이스 Light 저작권자: 애플 저작권자: 이롭게	아(F)	아리따 부리 Light	H071	을(F)	을유1945 SemiBold	Н
저작권자: 애플 저작권자: 이롭게	0}(F)	아리따 부리 Medium	H072		저작권자: 이랜드 리테일	
	0}(F)	아리따 부리 SemiBold	H073	산(F)	ELAND 초이스 Light	Н
Mac Apple 명조 Regular H074 산(F) 이롭게 바탕체 Medium		저작권자: 애플			저작권자: 이롭게	
	Mac	Apple 명조 Regular	H074	산(F)	이롭게 바탕체 Medium	H

출처	폰트 이름	고유 번호
	저작권자: 이수현	
□{(C)	나리운 Book	H096
	저작권자: 조선일보	
조(F)	조선굴림체 Regular	H097
조(F)	조선일보명조 Regular	H098
	저작권자: 직지소프트	
ABF	SM 견출고딕 Std Regular	H099
ABF	SM 굴린그래픽 Std Regular	H100
ABF	SM 세나루 Std Regular	H101
ABF	SM 세명조 Std Regular	H102
ABF	SM 순명조 Std Regular	H103
ABF	SM 신명조 Std Regular	H104
ABF	SM 신신명조10 Std Regular	H105
ABF	SM 오륜 Std Regular	H106
ABF	SM 중고딕 Std Regular	H107
ABF	SM 중명조 Std Regular	H108
	저작권자: 카페24	
산(F)	카페24 고운밤 Regular	H109

출처	폰트 이름	고유 번호
	저작권자: 한겨레	
산(F)	한겨레결체 Regular	H110
	저작권자: 한국저작권위원회	
산(F)	KCC차쌤체 Regular	H111
	저작권자: 한국출판인회의	
한(F)	KoPub World 돋움체 Bold	H112
한(F)	KoPub World 돋움체 Light	H113
한(F)	KoPub World 돋움체 Medium	H114
한(F)	KoPub World 바탕체 Light	H115
한(F)	KoPub World 바탕체 Medium	H116
한(F)	KoPub 바탕체 Light	H117
	저작권자: 한양시스템	
Win	굴림 Regular	H118
Win	바탕 Regular	H119
	저작권자: 함민주	
AF	블레이즈페이스 한글 Heavy	H120

출처 약어 설명

네(F)	네이버 한글한글아름답게 (개별 설치, 무료)
더(F)	더페이스샵
	(개별 설치, 무료, 다운로드 페이지 접속 불가)
마(C)	마켓히읗 (개별 설치, 유료)
산(C)	산돌구름 (클라우드형, 유료)
산(F)	산돌구름 (클라우드형, 무료)
세(F)	세종대왕기념사업회 (개별 설치, 무료)
0 (F)	아모레퍼시픽 (개별 설치, 무료)
윤(C)	윤멤버십 (클라우드형, 유료)
을(F)	을유문화사 (개별 설치, 무료)

한(F)	한국출판인회의 (개별 설치, 무료)
AF	Adobe Fonts (클라우드형, Adobe 구독 시 무료)
ABF	Adobe CS2 Bundle Font (개별 설치)
GF	Google Fonts (개별 설치, 무료)
GNF	Google Noto Fonts (개별 설치, 무료)

Mac MacOS (기본 탑재) Win Window (기본 탑재)

조(F) 조선미디어 (개별 설치, 무료)

이 책에 사용한 폰트 찾아보기

'이 책에 사용한 폰트 출처'에서 지정한 폰트별 고유 번호를 용도와 쪽수에 따라 정리하였다. 본문에 등장한 보기의 경우 해당 쪽수에 배치된 순서대로 나열하였다.

고유 번호	용도
H076	상자글제목
H077	보기, 상자글본문
H078	캡션
H079	보기 강조
H082	본문
H083	장제목
H085	본문제목, 절제목
H112	제목(4, 6, 203, 204, 207)
H113	문장부호(상자글), 폰트 출처
H115	문장부호(본문)
R002	줄번호, 쪽번호

쪽수	고유 번호
14	H075
15	H032, H036, H037, H039, H040, H041, H050
18	H111, H118
20	H006, H018, H021, H072, H017
23	H064
24	H064
26	H072, H062, H096, H026, H108, H115
30	H086, H033, H038, H048, H001
33	H104, H107, H100, H101, H063, H047, H106, H110
36	H020, H024, H060, H009, H061
38	H103, H058, H115, H023, H056, H055, H077, H094, H014, H097
42	H089, H022, H019, H076, H013, H053, H072

쪽수	고유 번호
45	H070, H069
46	H054, H115
47	H084, H034, H018, H030, H052
48	H028, H021
50	H105, H023, H098, H006, H057, H066, H042, H091
52	H119, H105
55	H062, H104, H049, H072, H092, H082, H116, H095, H003, H002, H015, H107, H090, H031, H114, H035, H016
56	H115
59	H073, H070, H071, H073, H068, H066, H071
60	H085, H012, H010, H084, H064, H081, H063, H061
62	H073, H023, H025, H013, H059, H082, H043, H055
63	H007, H115, H115, H007, H008, H115, H085, H007
64	H120, H082, H044, H051, H063, H049, H099, H092, H086, H107, H087, H045
66	H074, H065
68	H113, H013, H062
81	H045, H046
83	H115
84	H115
86	H115, H067, H027, H088, H029, H001
87	H117, H115
88	H061, H005, H004

쪽수	고유 번호
90	H005
91	H098, H109, H063
98	H115
99	H115
100	R002, H115
103	H082
105	H082
110	H115
117	H082, H078
118	H115
123	H082
145	H080, H082, H076, H077, H082
151	H113
152	H113
154	H113
155	H113
156	H113
158	H112, H113
159	H112, H113

쪽수	고유 번호
160	H112, H113
161	H093, H112, H113
162	H093, H112, H113
169	H112
175	R003
176	H011, H001
178	H084
179	H115
181	H115
182	H115
184	H084, H096
185	H117, H117, H092, H096, H063 H102
189	H102, H096
190	H096
192	H104, R001
193	H115
195	H105, R003
196	H084